Best Drawing

톰보연필 소묘전 수상작품집

머리글

베스트 드로잉은 우수작품들을 한 자리에 모은 완성작으로 구성된 소묘작품집이다.

수록된 작품들은 지난 1999년부터 지금까지 개최되었던 [전국 학생 톰보연필 소묘공모전]의

상위 수상작품들로 매년 2천여 점이 넘는 작품들이 접수되어 경합을 벌였고, 그 중 일부 작품들이 입상하였다.

입상한 모든 작품들이 매우 뛰어남에도 1회성 전시와 소개로 끝나 더 많은 사람들이 감상할 수 없는 부분이

아쉬웠던 가운데 본 책을 발행하게 되어 기쁘게 생각한다.

행사를 진행하면서 대학들의 입시도 많은 변화가 있었다. 오랜 기간 미술대학 공통실기로

실시하던 〈석고소묘〉가 사라졌고, 하나로 통합된 〈석고정물수채화〉가 실시되었다.

디자인 실기고사로 적합하지 않다고 하여 디자인전공을 위한 〈발상과 표현〉이라는 실기고사도 생겼다.

이러한 과정에서 [전국 학생 톰보연필 소묘공모전]도 소묘와 디자인이 50%씩 가미된

새로운 작품들을 공모하게 되었고, 이는 〈사고의 전환〉이라는 실기고사의 전신이 되기도 하였다.

이제는 입시에서 석고소묘가 거의 사라졌지만 드로잉(소묘)의 중요성이 사라진 것은 아니다.

아직도 새로운 형식으로 드로잉(소묘) 능력을 확인할 수 있는 실기고사를 치르기 때문이다.

최근 서울대학교를 비롯하여 이화여자대학교, 한국예술종합학교 등 상위권 대학들은 다양한 방식으로

학생들의 드로잉 능력을 테스트 하고 있다. 그만큼 미술에 있어 드로잉이 중요하기 때문이다.

입시에서의 많은 변화와 함께 대회를 진행하면서 선생님들과 학원장님들의 도움으로

다수의 수준 높은 작품들이 꾸준히 접수될 수 있었던 것은

미술을 시작하는 첫 걸음인 드로잉(소묘)이라는 점 때문으로 보인다.

(주)톰보와 (주)항소, 월간미대입시는 소묘공모전을 통해

미술의 근간이 되는 소묘의 중요성을 보여주었다. 기업이 미래의 미술인들을 후원하는

이러한 행사가 사회 각층에서 진행되어 미술이 청소년들의 교양교육에 앞장설 수 있기를 바란다.

베스트 드로잉이 나오기까지 물심양면으로 도움을 주신 (주)항소 관계자여러분과 선생님들께 감사드린다.

앞으로 수상되는 작품들도 단행본으로 발행하여 미술을 준비하는 학생들과 지도하시는

선생님들께 지침서로 활용되기를 기대해 본다.

월간미대입시 구본수 실장

Tombow

2013 ~ Tombow
1995 ~ TOMBOW
1957 ~ Tombow
 トンボ鉛筆
1927 ~ 잠자리 마크 탄생
1913 창립

〈톰보로고 변천사〉

사람을 바라보고 걸어온 톰보 100년 그리고 MONO 연필

1913년 도쿄, 하루노사케 오가와 회장은 '톰보 연필'을 창업하여, 톰보 역사의 첫 발을 띄었다.
이후 톰보는 일본의 대표 문구 브랜드로 MONO 연필, 플레이컬러, 코트 형광펜, 오르노 샤프,
PGX 수정테이프 등의 수 많은 히트 상품을 출시하며, 일본을 넘어 미국, 일본, 유럽, 아시아까지
전 세계인의 사랑을 받는 글로벌 문구 브랜드로 도약하였다.

지금의 톰보 브랜드를 만들어준 일등공신은 연필이다.
1913년 '하루노사케 오가와' 회장이 창립한 이후 처음 생산하기 시작한 제품이 연필이었고,
이후 끊임없는 연구와 기술 개발로 톰보의 연필은 일본 내에서 큰 성공을 거두게 된다.
1929년 톰보의 연필 생산 기술력을 높이 평가한 일본 정부는 미술 연필 개발을 지원하게 되고,
그 결과 톰보의 대표 아이템인 전문가용 톰보 미술 연필이 탄생하게 되었다.
1967년 톰보가 다년간 쌓아온 노하우를 바탕으로 출시한 톰보 MONO시리즈는
톰보의 미술연필 브랜드로서 출시된 직후부터 현재까지 전 세계적으로 사랑 받고 있다.

이후 톰보는 연필사업의 성공에 힘입어 쓰고(Writing), 지우고(Erasing), 붙이는(Gluing) 영역으로
사업을 발전시켜 종합 문구 용품 기업으로 성장했다. 그리고 톰보가 탄생시킨 다양한 제품들은
인체 공학 기술의 적용과 뛰어난 디자인으로 '레드 닷 디자인 상(the red dot design award)',
'iF 디자인 상(the iF product design award)' 등 저명한 디자인 상을 받았다.

사람을 바라보고 100년을 걸어온 톰보는 사람을 설레게 하는 문구를 만들기 위하여 또 다시 걸어갈 것이다.

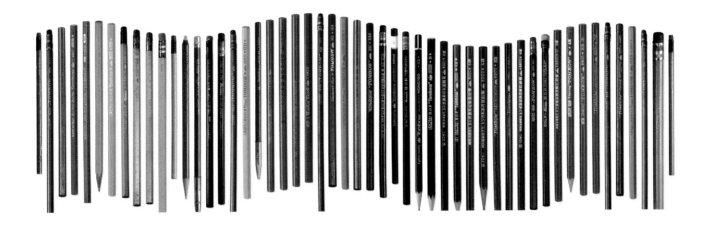

인사말

지난 1999년 (주)항소와 소묘공모전을 시작하여 현재까지 총14회를 진행한 〈전국 학생 톰보연필 소묘공모전〉은
어려운 경제여건 속에서도 (주)항소와 (주)톰보의 지원으로 꾸준히 명맥을 유지하여왔습니다.
미술교육 활성화를 위한 기업의 노력과 기업이윤의 사회적 환원이라는
좋은 사례로 관련업계에도 모범이 되고 있습니다.
그러한 노고 끝에 이제는 명실상부한 국내 최고의 학생 소묘공모전으로 자리하였으며, 대학들의 입시에도
많은 영향을 주었습니다. 작품의 다양화를 위해 시도했던 50%의 디자인과 50%의 소묘표현은
사고의 전환이라는 새로운 실기유형을 만들었으며 현재까지도 많은 대학들이 실기고사로 치르고 있습니다.
그동안 소묘를 배제하고 디자인실기로만 학생을 선발하던 방식도 최근에는 드로잉이 포함된 형식으로
대학들이 입시를 바꾸면서 미술에서 소묘의 중요성을 다시 확인하고 있는 상황입니다.
(주)톰보와 (주)항소, 월간미대입시는 소묘공모전을 통해 미술의 근간이 되는 소묘의 중요성을 알렸고,
연필 하나로도 훌륭한 작품을 제작할 수 있음을 보여주었습니다.
매년 1~2천점씩, 지금까지 약25,000점이 넘는 엄청난 수량의 작품이 접수되었으나
소수의 수상작품들조차 작품집으로 남아있지 않아 안타까웠습니다.
이에 2013년 톰보사의 100주년을 기념하여 데이터가 보관되어 있는 우수한 소묘 수상작품들을
한 자리에 모아 공모전의 우수성과 발자취를 한 권의 책으로 묶게 됨을 기쁘게 생각합니다.
10년이 넘는 대회의 수상작품들을 통해 미술교육에서 소묘의 변화된 모습을 볼 수 있을 것이며,
소묘의 중요성을 다시 한 번 일깨우는 기회가 될 것입니다.
본 책에 게재된 우수한 작품들이 탄생하도록 지도해주신 선생님들의 노고에 감사드리며,
학생들에게도 감사합니다. 앞으로도 월간미대입시와 (주)항소, (주)톰보는 미술에서
소묘의 중요성을 알리기 위해 노력할 것이며, 더 풍성한 대회가 될 수 있도록 할 것입니다.
베스트 드로잉이 출판될 수 있도록 도움을 주신 (주)송하철 대표님과 임직원 여러분께 감사드립니다.

월간미대입시 발행인 남 윤 성

(주)항소 축하 글

톰보 연필 소묘전 작품집 출간을 진심으로 축하합니다.

장래 대한민국 미술계를 이끌어 나갈 인재들에게 자신의 실력을 점검할 수 있는
기회의 장을 마련하고자 시작된 '톰보 연필 소묘전'이 어느덧 14회째 진행되었습니다.

먼저 그 동안 '톰보 연필 소묘전'에 참가 했던 수많은 학생들과 관심을 갖고 지켜봐 주셨던 관계자
분들, 그리고 꾸준히 도움을 주고 계신 '월간 미대입시' 임직원분들께 감사의 말씀을 전합니다.

해가 거듭하며 '톰보 연필 소묘전'에 대한 관심이 높아지고, 참가하는 학생들의 실력 또한 매해 발
전하고 있습니다. 이는 '톰보 연필 소묘전'이 미술 전공을 희망하는 학생들에게 중요한 공모전으로
자리매김하고 있는 과정이라고 생각됩니다.

이번에 출시하는 톰보 연필 소묘전의 작품집 또한 이러한 과정의 연장선이며,
이를 계기로 톰보 연필 소묘전이 더 발전해나갈 것이라 생각합니다.

이번 작품집에 수록된 작품들은 그 동안 톰보 소묘전에서 수상한 작품들 중 엄선한 작품들입니다.
따라서 지금 소묘를 하는 학생들과 이를 지도하는 지도자 분들께 이번 작품집은 큰 길잡이가 되어
줄 것 입니다.

지금까지 보내주신 열정과 성원으로 앞으로도 더욱 발전하는 톰보 연필 소묘전을
만들겠습니다.

(주)항소 대표이사 송하철

TOMBOW 축하 글

톰보 연필 소묘전 작품집 출간을 진심으로 축하합니다.
한국의 우수한 젊은 인재들이 최고 품질을 자랑하는 톰보 연필을 통해 평화와 빛, 그리고 기쁨을 표현 한다는 것을 매우 기쁘게 생각합니다. 이번 작품집에 수록된 161개의 작품 외에도, 지금까지 톰보 연필 소묘전에서 수상했던 모든 수상자들에게도 축하 인사를 전합니다.

2013년 톰보는 창립 100주년을 맞이하였습니다.
1913년 설립된 톰보는 서양식 필기구인 연필을 일본에 선보였으며, 이를 통해 일본은 교육, 예술, 음악, 수학, 과학, 의학, 언어 등 유럽과 미국의 다양한 서구문화를 받아들이게 되었습니다.

톰보가 100년의 역사를 이어오는 동안 소비자의 욕구는 다양해졌으며, 톰보는 고객의 욕구를 만족시키기 위하여 끊임없이 노력하고, 변화하였습니다. 그 결과 1952년 최고 품질의 연필을 출시하였으며, 이어서 1963년 모노(MONO) 시리즈를 탄생시켰습니다. 그리고 더 나아가 쓰고(Writing), 지우고(Erasing), 붙이는(Gluing) 분야로 사업 영역을 확장 하였습니다.

1995년 톰보 연필은 한국에 처음 선보이게 되었습니다.
㈜항소는 톰보 연필을 한국의 젊은 예술가들에게 전달하기 위해서 많은 노력을 해주었습니다. "미대를 진학하려면 모노(MONO) 연필을 선택하라"는 말이 있을 만큼, 톰보 연필은 한국의 젊은 예술가들에게 최고의 사랑을 받고 있으며, 톰보는 이를 자랑스럽게 생각하고 있습니다.

톰보는 앞으로도 최고 품질의 연필로 모든 예술가의 창의력 날개를 펼칠 수 있도록 끊임없이 노력할 것 이며, 톰보 연필 소묘전이 더욱 발전할 수 있도록 노력하겠습니다.

Akihiro Ogawa
President
Tombow Pencil Company Japan

아키히로 오가와
TOMBOW 회장

Best Drawing

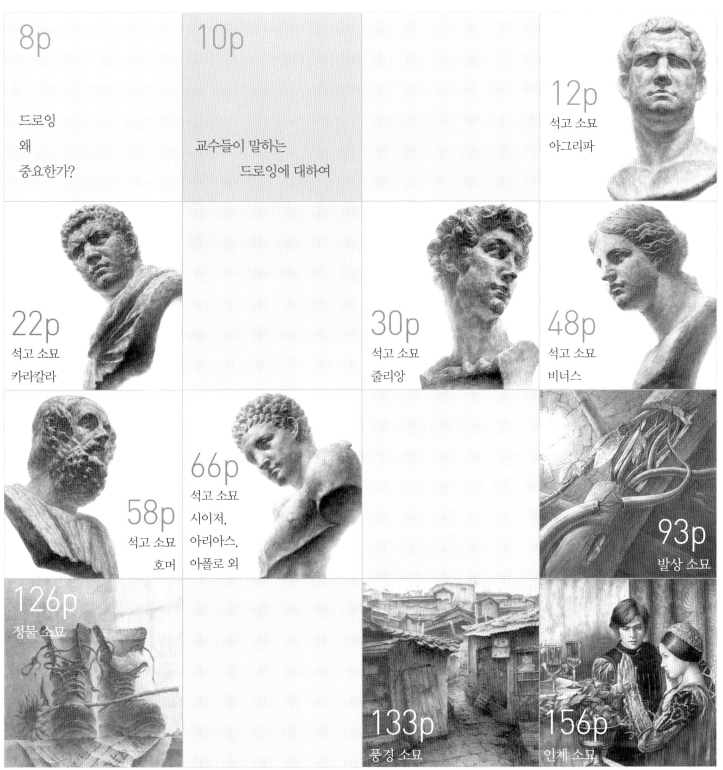

본 책에 게재된 작품들은 2002년~2013년까지 특별상 이상을 수상한 작품 중 일부 선별된 작품들이며, 작품의 유형은 책 구성 편의를 위해 구분하였습니다.

드로잉
왜
중요한가?

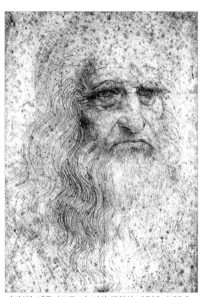
다빈치1-레오나르도 다 빈치-자화상, 1512 / 33.3×
21.3cm / 토리노 내셔널갤러리

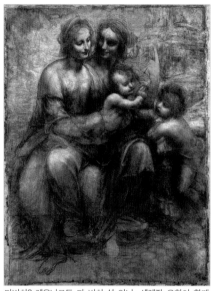
다빈치2-레오나르도 다 빈치-성 안나, 세례자 요한이 함께
있는 성모자 드로잉, 1507~1508 / 141.5×106cm / 런
던 내셔널미술관

만테냐-유디스, 1491 / 36×24cm / 우피치 미술관

예술창작의 기본이자 시발점인 드로잉은 주로 선에 의하여 이미지를 그려내는 기술이다. 색채보다는 선(線)적인 수단을 활용하여 대상의 형태와 명암을 표현하는 것이 드로잉이며, 한자어로 '소묘' 라는 단어로 사용하고 있다.

파블로 피카소(Pablo Picasso) 는 1,885점의 유화를 남겼지만, 드로잉 노트는 무려 149개와 4,659점의 스케치를 남겼고, 빈센트 반 고흐(Vincent van Gogh)역시 800여점의 유화를 남겼지만 드로잉은 그보다 훨씬 많은 1,100여점을 남겼다. 그만큼 미술에서 드로잉은 기본이 된다.

레오나르도 다빈치(Leonardo da Vinci)는 화가이면서도 과학, 의학, 공학 등 여러 방면으로 재능이 뛰어나 늘 기록하고 스케치하여 방대한 양의 소묘를 남겼고, 표현의 정확성과 섬세함은 놀란 만하다. 자신의 자화상을 비롯해 독특한 외형을 지닌 사람을 연구하기 위해 하루 종일 뒤를 따라다니거나 사형을 받는 순간의 죄수의 몸짓을 데생하러 갔다고도 한다. 미켈란젤로 부오나로티(Michelangelo Buonarroti)는 드로잉을 하나의 작품으로 승화시킨 장본인이다. 이전까지 드로잉은 대부분 회화나 조각 등의 완성될 작품의 밑그림이었지만 미켈란젤로는 드로잉을 완성도 높은 작품으로 선보인 것이다. 그러나 안타깝게도 그가 죽기 전 자신의 드로잉 작품을 거의 대부분 불태워 드로잉 작품은 극히 드물다고 한다.

알브레히트 뒤러(Albrecht Durer)도 많은 드로잉을 남겼다. 다빈치처럼 여러 학문 분야에 관심이 많고 또 작품 습작을 위한 단계이기도 했지만 뒤러의 경우 북유럽 화가들의 특징 중 하나인 주변의 사물을 사실적으로 담아내기 위한 노력의 일환이기도 했다.

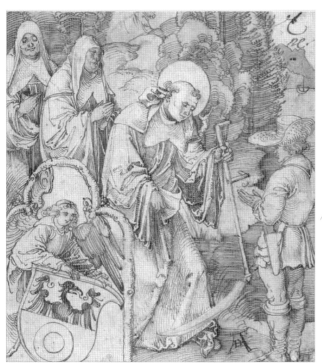

뒤러-알브레히트 뒤러-낫을 농부에게 돌려주는 성 브노아

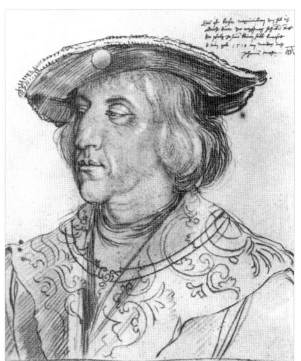

뒤러1-알브레히트 뒤러-막시밀리안1세, 1518 / 38.1×31.9cm / 빈 알베르티나미
술관

고야(Francisco Goya)는 말년 귀머거리가 된 이후로 사회로부터 자신을 차단하고 내면의 소리에 집중하여 그로테스크한 작품을 많이 남겼다. 그의 드로잉 또한 작품 습작단계 뿐 아니라 자신의 불안하고 어두운 심연을 쏟아내고자 한 고통의 소산이라고 할 수 있다.

에곤 실레(Egon Schiele), 에드가 드가(Edgar Degar), 폴 세잔(Paul Czanne) 등 많은 화가들이 드로잉을 통해 대상을 정확하게 표현하기 위한 노력을 했다.

우리나라에서는 박수근(朴壽根1914~1965)화백이 제대로 된 용지 한 장 구할 수 없던 시절 인쇄용지나 쓰다 남은 한지 등에 뽕나무를 태워 만든 목탄으로 여러 번 지우고 다시 그리기를 반복했으며 습작 형식의 드로잉을 통해 그림에 대한 향수를 달래곤 했다. 일예로 〈시장〉과 〈독장수〉 등을 비롯한 몇몇 드로잉들은 당시만 해도 너무 귀했던 연필로 제작한 작품에 속한다. 이들 그림을 보면 유화 못지않은 단아한 필선과 간략한 구도가 드로잉에서도 고스란히 드러나며 그가 그림을 체계적으로 배우지 않았다는 흔적을 발견할 수 없을 만큼 능숙한 여운을 전달하다. 다만 전란에 불에 타고 피난시절 분실한 탓에 남아 있는 작품이 50여점에 머무르는 것이 아쉬울 따름이다.

교수님들이 말하는
드로잉에 대하여 (월간미대입시에서 발췌 | 교수명_가나다순)

■ 강승희 | 추계예술대학교 미술대학 교수

드로잉(drawing)이란 개념은 프랑스어 데생(dessin)의 역어이며, 데생은 '그린다' 는 뜻의 프랑스어 '데시네(dessiner)'에서 나온 말이다. 단색의 선으로 극히 간소하게 그린 것으로 크로키, 스케치, 에스키스, 바탕그림 등으로 드로잉(소묘)이란 창작의 예비적 단계의 부산물이다. 드로잉은 자신의 작품을 이끌어 내기 위한 예비 작업이고, 설계도이다. 즉 자신의 작품을 어떠한 형태, 형식, 색상 등을 진행할 것인가에 대한 밑그림이며, 개성 연출을 위한 미술의 시작이다.

■ 김교만 | 중앙대학교 서양화과 교수

과거에 드로잉이라고 하면 밑그림 정도로 생각한 경우가 많아 사실 중요하게 취급하지 않은 면도 있다. 그러나 현대미술에서 드로잉은 본 그림에 들어가기 전 과정으로서도 중요하고, 또 드로잉 자체로도 중요하게 취급되고 있다. 드로잉은 가식성이 없는 진실성과 생명력을 가진 예술작업이다. 드로잉을 통해 응용력, 순발력, 기본기를 볼 수 있다. 드로잉은 외어서 되는 것이 아니다. 그림의 기초를 닦기 위해서 반드시 연마해야하는 것이며 이런 과정을 통해 개성을 찾을 수 있다.

■ 김병진 | 건국대학교 예술디자인대학 교수

예술과 디자인 재능의 기본은 소묘이다. 소묘를 잘하면 디자인도 작품 활동도 잘 할 수 있다는 것은 불변의 진리이다. 문제는 우리가 갖고 있는 '소묘' 라는 단어의 고정관념이다. 자로 잰 듯 외워서 그려지는 소묘가 아닌 좀 더 자유로운 드로잉이 필요하다. 이런 드로잉은 사실 디자이너에게 더욱 중요한 항목이다. 요즘 학생들은 컴퓨터가 디자인을 다 해줄 것으로 기대한다. 하지만 현실은 그렇지 않다.
모든 감각은 조형에서 온다. 그리고 그 기본이 데생이다. 디자이너는 컴퓨터가 표현하기 전에 문자를 쓰든, 배경을 그리든, 이미지를 불러와 사용하던 조형적 눈의 판단력을 가지고 있어야 하고, 이런 조형적 눈을 가질 수 있으려면 다양한 드로잉 경험을 통해 아이디어를 구체적으로 드러낼 수 있어야 한다. 따라서 그 어느 분야보다 디자인에 있어 드로잉 능력은 중요하다.

■ 김태호 | 홍익대학교 서양화과 교수

톰보 소묘공모전은 공모전이라는 장점을 이용해 충분한 시간을 활용해 그림을 그렸다는 점에서 개인의 기량을 마음껏 발휘한 작품들이 많았다. 하나하나 심사위원들이 인정할 수 있는 그림이 수상에 선발되도록 심사의 공정성에 심혈을 기울였으며, 입상하지 못한 작품들도 각자의 능력을 쏟아 와선한 작품들이었기에 상대적으로 미흡했을 뿐 전혀 손색이 없는 실력을 갖춘 작품들이다.

■ 박종해 | 경희대학교 미술대학 교수

미술작품은 완성과 결과의 과정이 뒤따르지만 드로잉은 있는 느낌 그대로도 표현할 수 있는 독립된 작품성을 지닌다. 심리적인 것과 즉흥적인 것에서 출발하는가 하면, 형상에 대한 것을 마치 악기를 다루듯 기능적인 면에서 출발하기도 한다.

드로잉의 변화는 계속되어왔다. 예전엔 재현을 위한 드로잉 이었다면 지금은 이미지를 자신의 사고를 통해 표현할 수 있는 개성적, 창의적인 면을 보이고 있다.

대학에서는 드로잉의 필요성을 부각시키기 위해 미술의 근간이 되는 드로잉을 어떠한 형식으로든 다양한 방향으로 입시에 적용하려고 하며 실기평가에 어느 한 부분 근간을 삼으려 하고 있다.

미술은 재현의 형식에 근간을 두지만 거기에서 출발하여 다양하게 표현될 수 있도록 여러 실기고사에도 적용하고 있다. 이러한 모든 부분이 창의성과 연결되어 있으며, 결국 사고를 통해 표현하는 드로잉을 중요시한다는 것을 보여주고 있는 것이다.

■ 양태근 | 중앙대학교 조소과 교수

드로잉은 자기표현의 도구이다. 머릿속에 떠오른 구상과 아이디어를 현실로 이끌어 내는 것이 드로잉이다. 또 드로잉은 현실이 이끌 뿐만 아니라 진화도 한다. 애초에 생각을 표현하는 동안 생각은 발전하고 종이 위의 선들은 진화해서 점점 구체화된다. 이 드로잉 능력을 갖고 있느냐 없느냐에 따라 자기표현의 차이가 드러난다. 안타깝게도 요즘 학생들은 자신의 생각을 연필로 쓱쓱 그려내는 능력이 부족하다. 미술을 한다는 사람에게 생각을 표현해내지 못하는 것은 치명적인 결함이다. 조소 작업에서도 마찬가지다.

■ 지석철 | 홍익대학교 서양화과 교수

학생들이 작품 하나하나에서 보여준 땀방울과 열의가 느껴지는 우수한 작품들이다. 공모전인 관계로 그림 그리는데 시간적 제약을 받지 않아 굉장히 수준 높게 잘 그린 작품도 입상하지 못한 경우도 있었다. 물론 수준에 미달하는 그림도 있었으나 전체적으로 우수한 작품이 많아 학생들이 공모전에 임하는 자세를 볼 수 있다. 기본적으로 학생들이 갖추어야할 구도와 형태 표현력 등이 탄탄한 그림들 위주로 선발하였으며 누가 보더라도 인정할 수 있는 그림이 높은 점수를 받았다.

■ 하준수 | 국민대학교 조형대학교수

드로잉은 사고력을 표현하는 본질적인 언어다. 학생들의 소묘는 평가를 위한 드로잉이지만 디자이너를 준비하면서부터는 본인의 능력을 적극 발휘할 수 있는 표현의 방식인 것이다. 대학 입학 후에는 전공기초 과목으로 드로잉을 배우게 되며 워크숍, 실습 등을 통해 실력 늘리기에 주력하게 된다. 좋은 디자인을 하려면 아이디어나 기획이 중요하겠지만 무엇보다 이들을 표현할 수 있는 그림 언어, 즉 드로잉이 우선 좋아야하는 이유이다.

아그리파(Marcus Vipsanius Agrippa / BC 62~BC 12)

기본 석고소묘 중 가장 처음 시작하는 아그리파는 그만큼 톰보소묘공모전에 많은 작품들이 출품되었다.
로마의 장군 마르쿠스 빕사니우스 아그리파(Marcus Vipsanius Agrippa)에 대한 이야기는
여러 가지가 있다. 천하고 가난한 집안의 자식으로 태어났다는 이야기도 있고, 기사 출신이었으나
영향력이 없었다는 이야기도 있다. 어찌되었건 로마 제국의 초대 황제인 아우구스투스(옥타비아누스)와
친구처럼 지낸 것은 확실해 보인다. 꽉 다문 다부진 입술과 얼굴에서도 보이듯 근엄하고 카리스마 있던
아그리파는 여러 전쟁에 참전하면서 율리우스 카이사르(시이저)에게 총애를 받는다. 카이사르(시이저)가
후계자로 생각하고 있던 아우구스투스(옥타비아누스)에게 부족했던 군사적 재능이 아그리파에게 있었기 때문이다.
이러한 판단은 카이사르가 브루투스와 카시우스에게 암살된 뒤 14년간의 내란에서 아그리파는
아우구스투스를 보좌하며 수많은 전공을 세워 아우구스투스(옥타비아누스)가 로마의 황제가 되도록 역할을 한다.
율리우스 카이사르의 생각대로 아우구스투스(옥타비아누스)의 정치, 외교력과 마르쿠스
아그리파의 군사적 능력이 잘 결합되어 모반을 일으킨 브루투스, 카시우스 군과 그리스 북부
필리피 전투에서 승리하고, 안토니우스의 아내인 풀비아와 안토니우스의 동생 루키우스의
반란마저 진압하면서 그의 군사적 능력을 보여준다. 이후 섹스투스 폼페이우스와 대결을 펼쳤고
기원전 31년에는 악티움 해전에서 안토니우스와 클레오파트라 7세 연합군에 승리를 거두면서
유럽과 중동, 북아프리카를 합한 대제국이 아우구스투스(옥타비아누스)에게 들어온다.
아우구스투스가 외교력으로 해결하지 못할 때는 전쟁으로 아그리파가 해결한 것이다.
로마 초대 황제가 탄생하자 이제 평화의 시대가 된다. 전쟁이 끝나자 아우구스투스는
아그리파를 어떻게 해야 할지 많은 고민을 했을 것이다. 목숨 걸고 싸워준 조력자를 평화가
왔다고 내팽겨 칠 수는 없어 로마제국의 건설에 참여시켜 다양한 건축물을
짓도록 한다. 공공사업의 임무를 맡은 아그리파는 기술자들을 양성하여 대규모 공사들을
시행한다. 로마 최초의 대규모 공중 목욕장인 아그리파 목욕장, 시민들의 휴식처인
인공호수(아그리파 호수), 수도공사 등 많은 토목공사를 하였다. 그 중 판테온,
퐁 뒤 가르(수도-프랑스 세계 문화유산) 등의 건축물은 아직도 남아 있다.

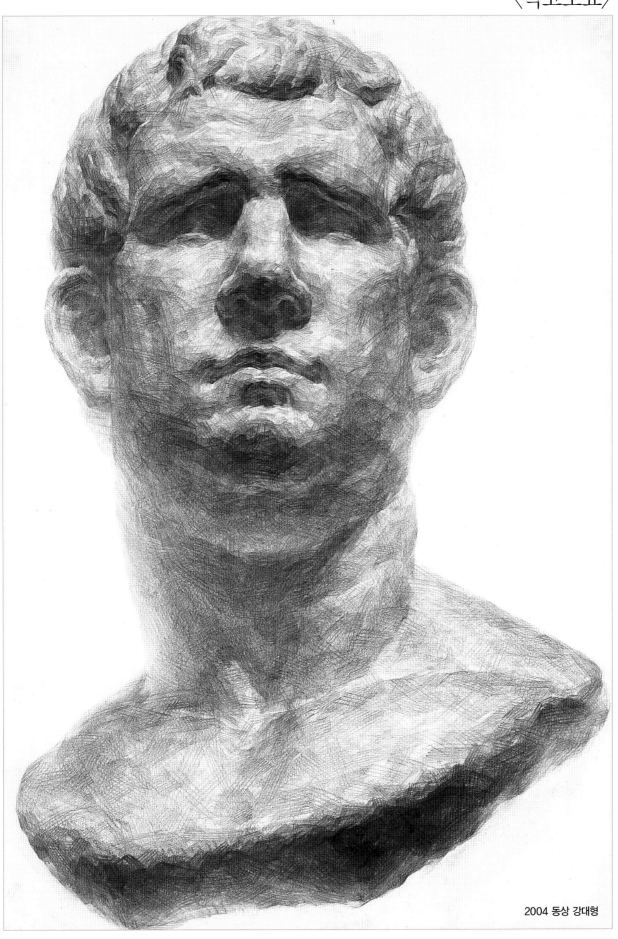

〈석고소묘〉

2004 동상 강대형

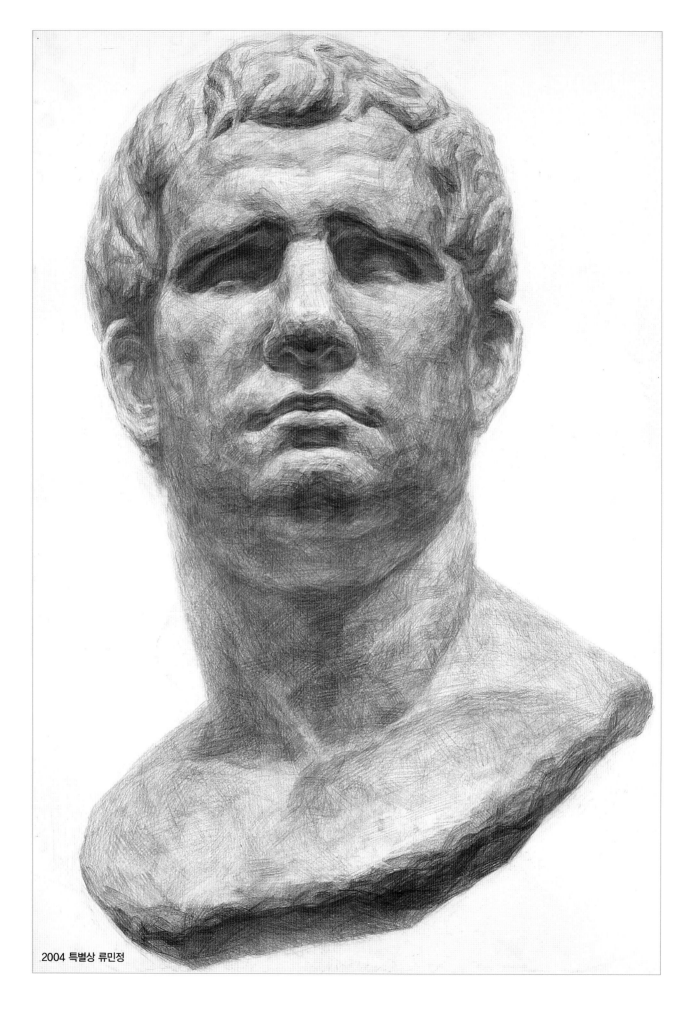

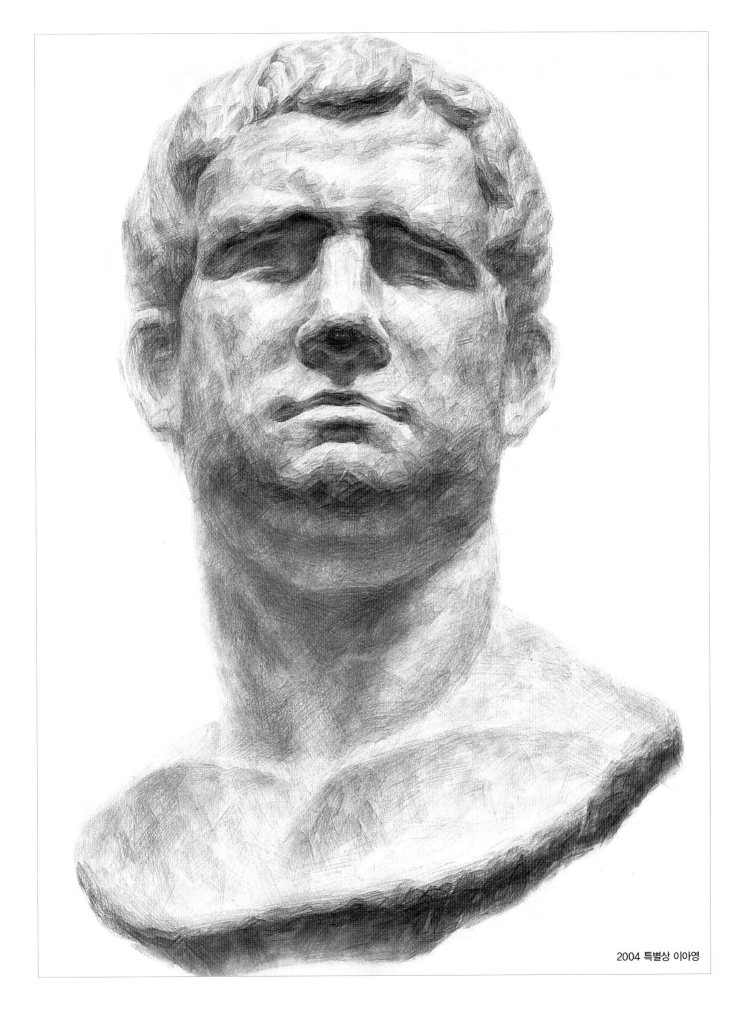

2004 특별상 이아영

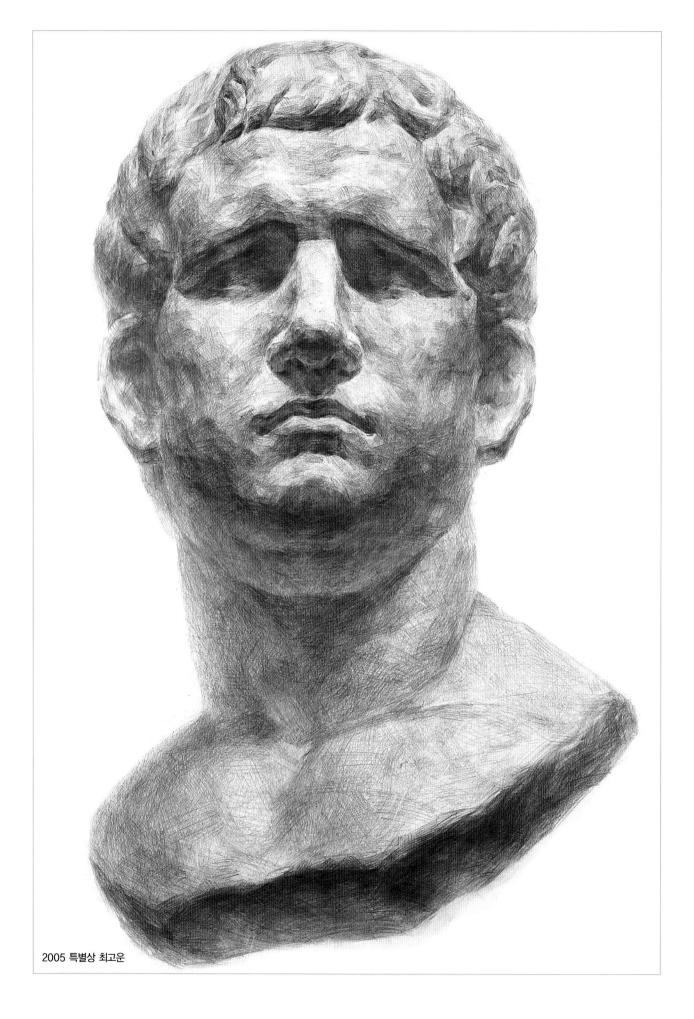

2005 특별상 최고운

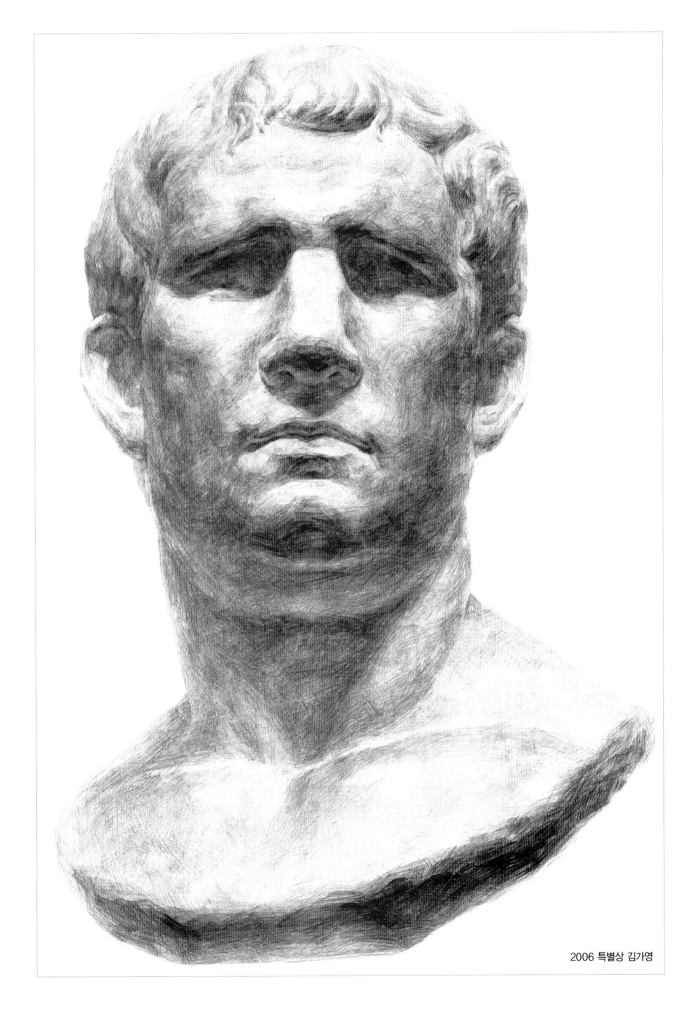

2006 특별상 김가영

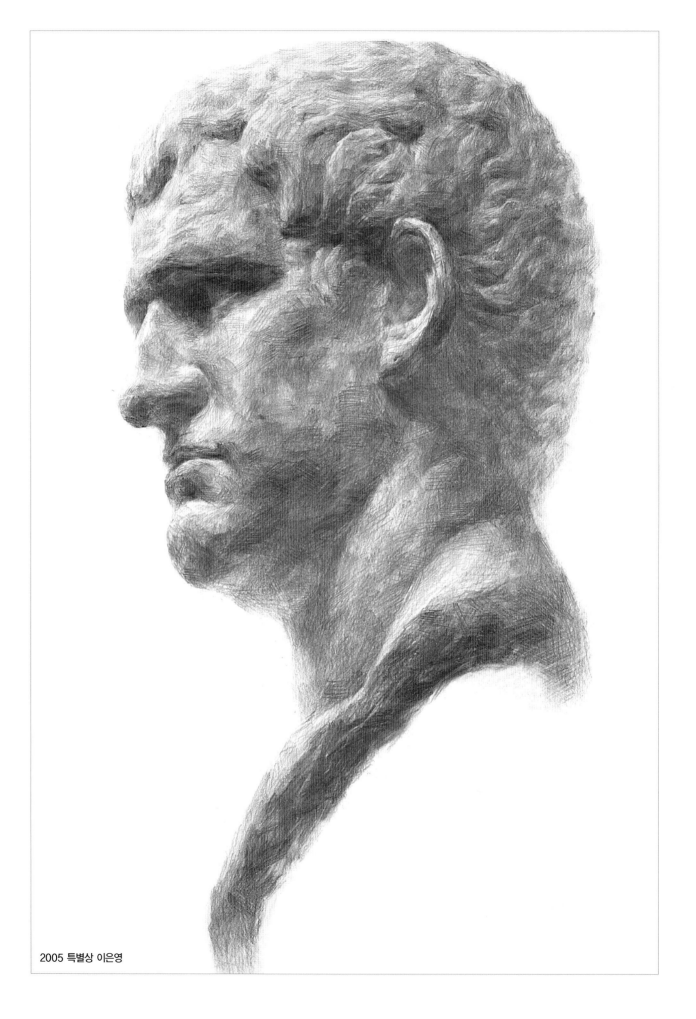

18
—
19

2005 특별상 이은영

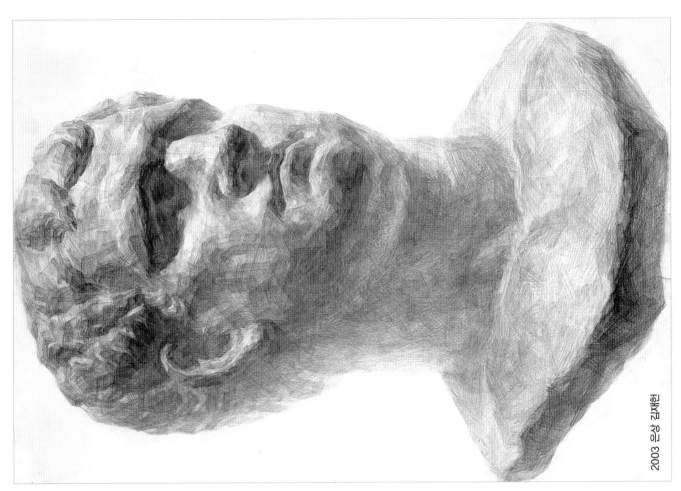

2003 은상 김재헌

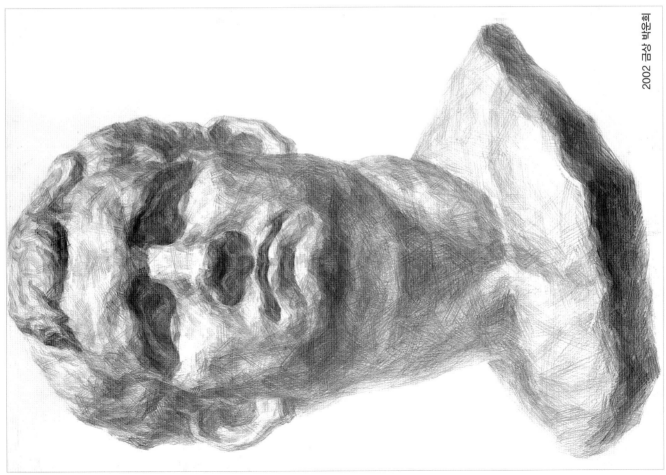

2002 금상 박윤희

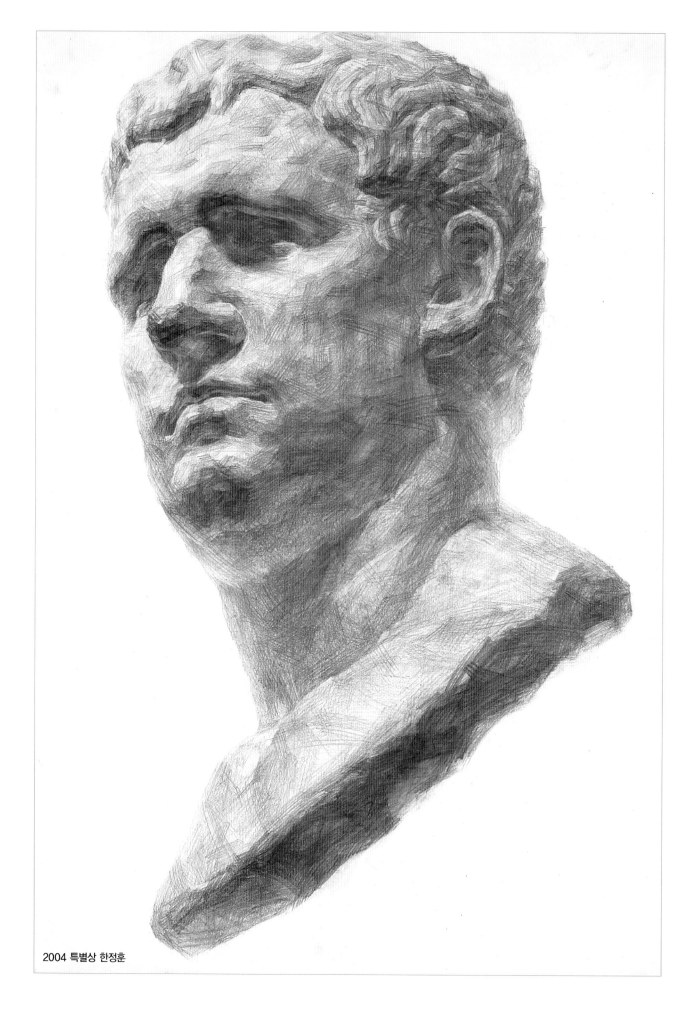

20
—
21

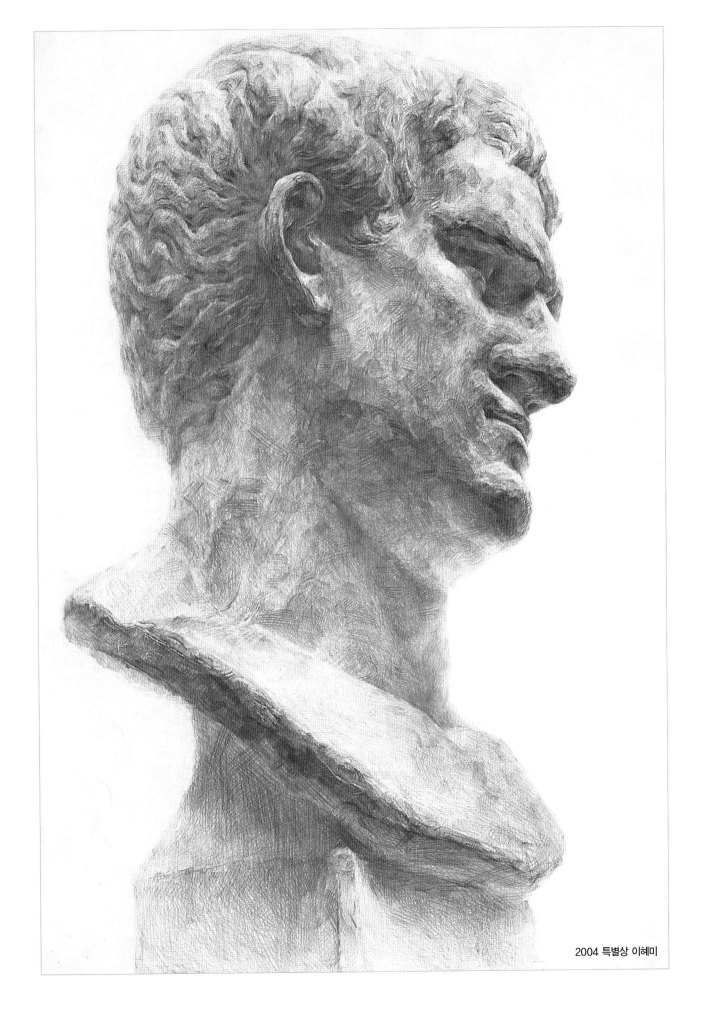

카라칼라(Caracalla / 188 ~ 217)

아프리카의 피가 섞여 짧은 곱슬머리와 작은 코를 지닌 카라칼라는 찡그린 미간, 째려보는 눈, 불만스러운 듯
굳게 다문 입술이 특징이다. 갈리아의 르그두눔(현. 리옹)에서 태어나 198~217년까지 로마 황제로 재위하였다.
본명은 임페라토르 카이사르 마르쿠스 아우렐리우스 세베루스 안토니누스(Imperator Caesar Marcus Aurelius Severus Antoninus)이나
그가 즐겨 입었던 갈리아식 의상이라는 뜻을 가진 이름으로 카라칼라라고 부른다.
동생 게타가 유순하면서 온건해 보이는 반면 카라칼라는 매우 독선적이며 강한 인상을 가진 인물로 조각되어
그 성격을 짐작할 수 있게 한다. 그의 아버지 셉티미우스 세베루스는 렙티스 마그나(현. 리비아)에서 태어났다.
마르쿠스 아우렐이우스 황제 시절에 재무관과 집정관을 역임했고,
마르쿠스 황제 이후 콤모두스 황제가 폭정으로 살해되자 군단의 지지와 원로원에서 황제로 추대되어 제위에 오른다.
세베루스는 병사들의 임금을 인상하고 군사력을 확장하면서 군에 기반을 둔 정치를 한다.
205년 근위대장 플라우티아누스를 후계자로 지명하지만 권력욕이 넘쳤던 큰 아들 카라칼라는 그를 죽인다.
209년 두 아들을 데리고 떠난 브리타니아 원정 중 세베루스는 두 아들을 후계자로 지명하고 숨을 거둔다.
211년 그 때 카라칼라의 나이는 23세, 동생 게타는 22세였다. 공동황제라는 것이 불만스러웠던 카라칼라는 동생이 자신을 죽이려 했다면서
어머니가 보는 앞에서 게타(Publius Septimius Geta, 재위기간 208~212)를 살해하고 단독으로 황제가 되었다.
게타의 지지자들과 본인을 비판하는 사람들까지 2만 명 넘게 죽였다고 한다. 수 많은 사람을 공포에 몰아넣었으나
병사들에게는 잘 해주어 군대에서는 인기가 있었다. 치적으로는 로마 국경 안에 거주하는 모든 자유민에게 로마 시민권을 주어
로마 시민으로서의 권리와 의무를 함께 하도록 했다는 점이다. 세금을 더 걷기위한 수단이었을 것이라고도 한다.
군사적으로는 국경지역의 게르만족을 물리치고 게르마니쿠스 막시무스라는 칭호를 받기도 했으며,
시리아와 이집트, 파르티나를 공략하기도 했다. 다시 떠난 파르티나 원정길에서 부하들에게 암살당한다.
카라칼라는 자신의 이름을 후세에 전하기 위해 많은 건축물들을 남겼는데 그 중에 가장 유명한 것이 카라칼라 욕장(목욕탕)이다.
이 목욕탕은 동시에 1,600명을 수용할 수 있었고, 다양한 탕들과 도서관, 갤러리,
모자이크장식과 대리석 등 호화로움의 극치를 보여주었다고 한다.

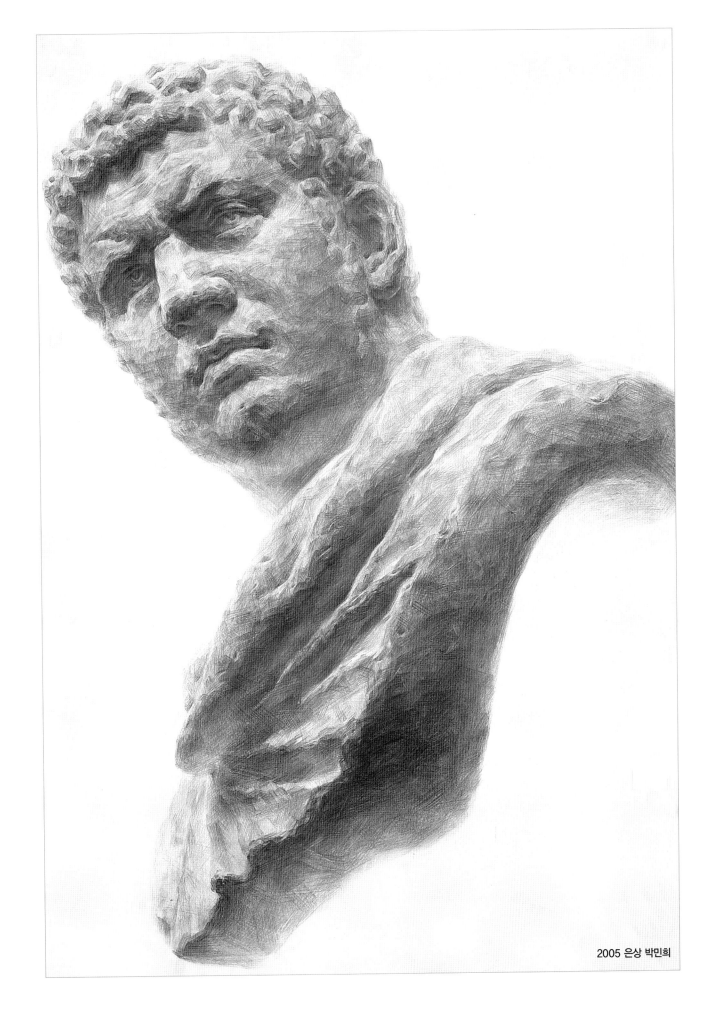

2005 은상 박민희

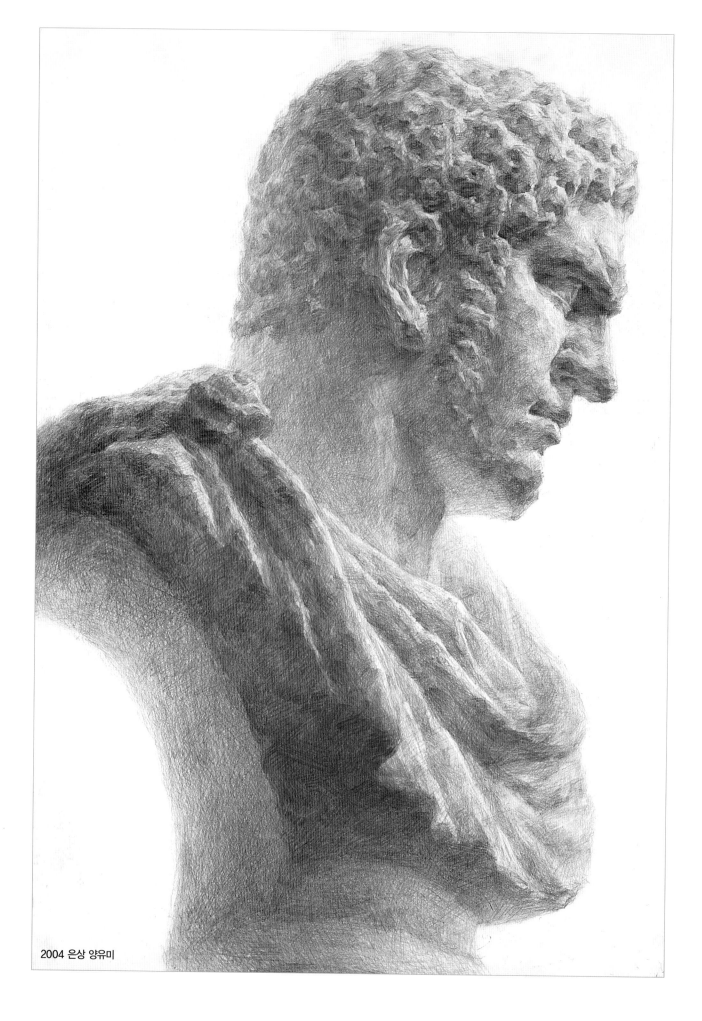

2004 은상 양유미

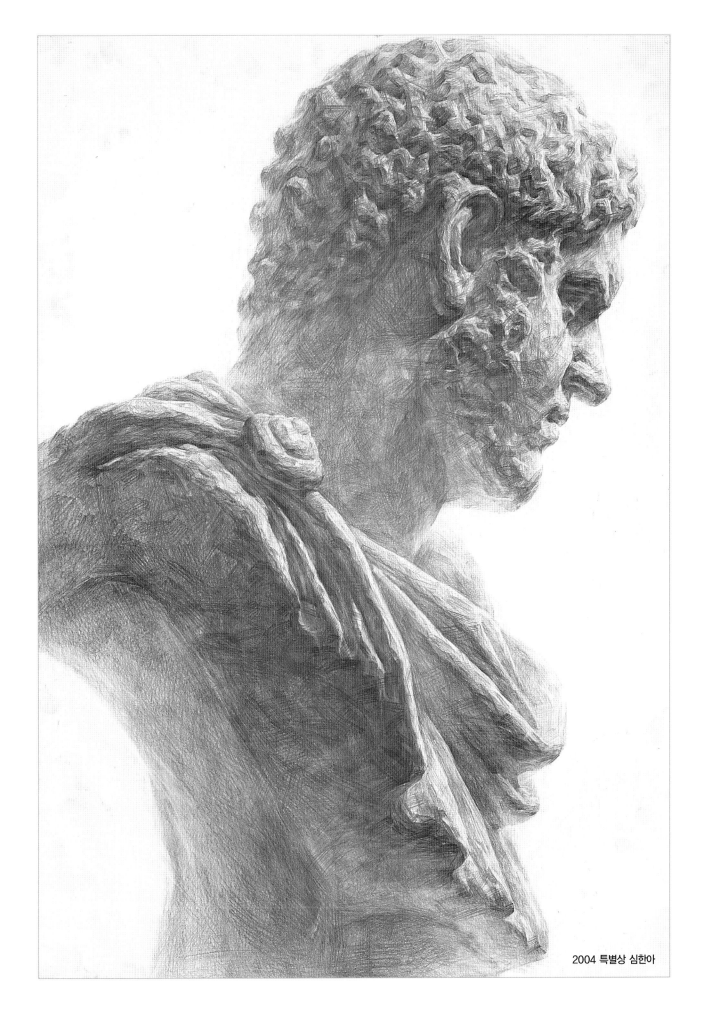

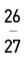

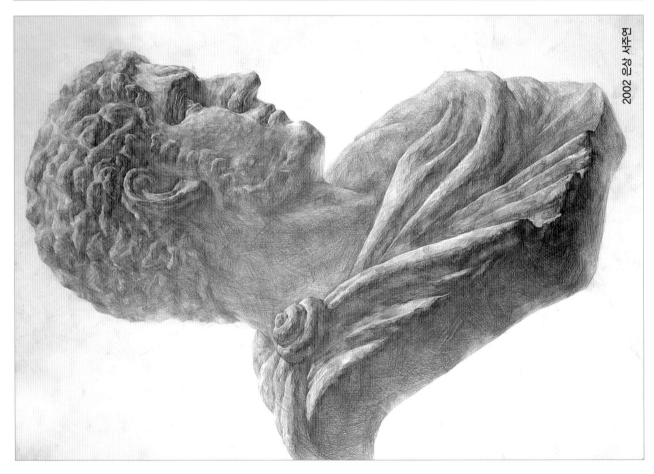

2007 동상-송현아

2002 은상 서주연

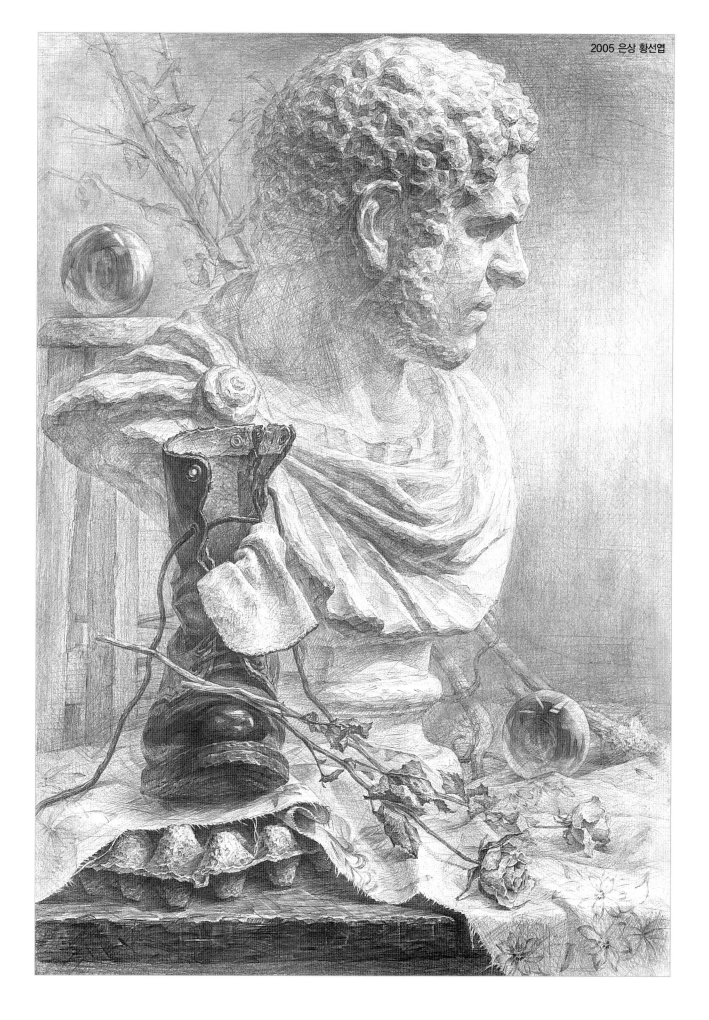
2005 은상 황선엽

28
—
29

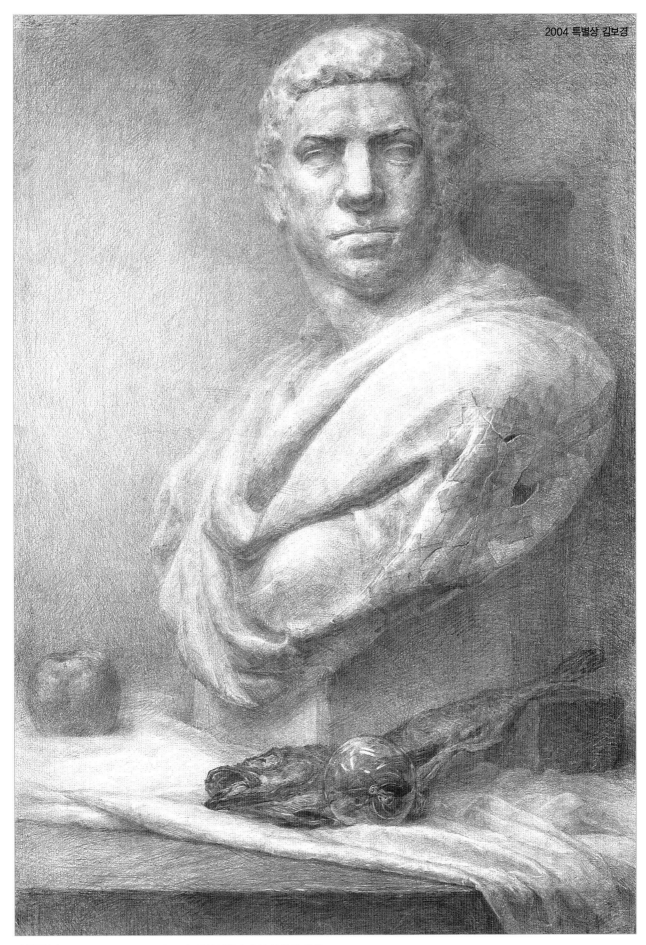

브루투스(Marcus Junius Brutus) – 카이사르(시이저)를 암살한 인물

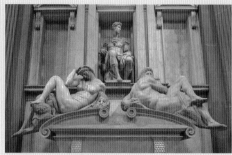
줄리앙의 무덤(미켈란젤로)

줄리앙(Giuliano di Piero de' Medici / 1453~1478. 4. 26)

줄리아노 데 메디치는 피렌체의 정치가로 피에로 메디치의 아들이며, 형 로렌초 데 메디치가 있다.
프랑스식 발음으로 간략하게 줄리앙으로 많이 알려져 있다. 형과 함께 피렌체를 통치했으나 1478년 파치 가의 음모로
피렌체 대성당에서 미사도중 반대파 로마교황 식스투스 4세와 결탁한 프란체스코 데 파치에 의해 살해당한다.
25세의 젊은 나이에 요절한 줄리앙이 결혼은 하지 않았으나 슬하에 사생아 줄리오 데 메디치를 두고 있었는데 그가 후에
교황 클레멘스 7세가 된다. 피렌체 중산층 평민 가문이었던 메디치가는 은행업으로 상당한 부를 축적한다. 그러나 그 시작은 쉽지 않았다.
해적 출신 발다사레 코사는 추기경 자리를 돈으로 산다. 그런 추기경과 모두 거래를 거부했으나 메디치가 은행은 그의 거래를 받아준다.
다행히도 발다사레 코사는 교황 요한 23세가 되고, 그렇게 교황청과 거래를 시작한 메디치 은행은 부흥하게 되는데
이렇게 벌어들인 돈으로 평민의 입장을 대변하는 역할을 하여 많은 사람들의 지지를 얻는다.
피렌체의 실제적인 통지자로 귀족에게 유리한 세금제도를 철폐하고 평민들에게 이익이 되도록 혁신하였고 상당한 돈을
공화국에 기부하여 귀족과 평민 양쪽의 지지를 받았다. 문예부흥사업에도 많은 지원을 하여 피렌체의 르네상스를 시작하게 되었다.
단테, 미켈란젤로, 레오나르도 다 빈치, 갈릴레오 갈릴레이, 보티첼리, 안드레아 델 베로키오, 마키아벨리 등
많은 문화예술인들이 메디치가의 후원을 받아 수많은 명작들을 남겼다.
뿐만 아니라 메디치 가문에서는 교황 레오 10세와 클레멘트 7세를 배출할 정도로 영향력이 있었다.
프랑스에서도 혼인을 통해 앙리 2세의 왕비(카트린 데 메디치)와 앙리 4세의 왕비(마리 데 메디치)가 프랑스 왕실의 일원이 되었다.
오페라의 탄생과 식사예절, 여성용 바지, 하이힐 패션 등도 메디치 가문이 만든 문화이다.
미켈란젤로는 1520년 메디치가의 일원인 교황 클레멘스 7세(줄리앙의 아들)의 요청으로 메디치가의 묘지를 포함한
성 로렌초 성당 시체 안치소 건립을 계약한다. 울비노의 공작 로렌초(Lorenzo)와 네무르스의 공작 줄리앙(Giuliano)의
안치소 건설부터 시작되었다. 미켈란젤론는 14년 동안 이일에 종사하며, 건축물과 로렌초 및 쥴리아노의 묘소를 완성했다.
조각한 좌상에서 알 수 있듯이 줄리앙(Giuliano)은 길고 오똑한 코와 부리부리한 눈, 굵은 곱슬머리에 역삼각형의 얼굴로 미남이었으며,
몸은 근육질로 표현되어 있다. 줄리앙(Giuliano)의 좌상 앞에 밤(남성), 낮(여성)의 조각이 있고
그 앞에 줄리앙 일가인 로렌초의 조각과 함께 황혼(남성), 새벽(여성)의 조각이 있다.

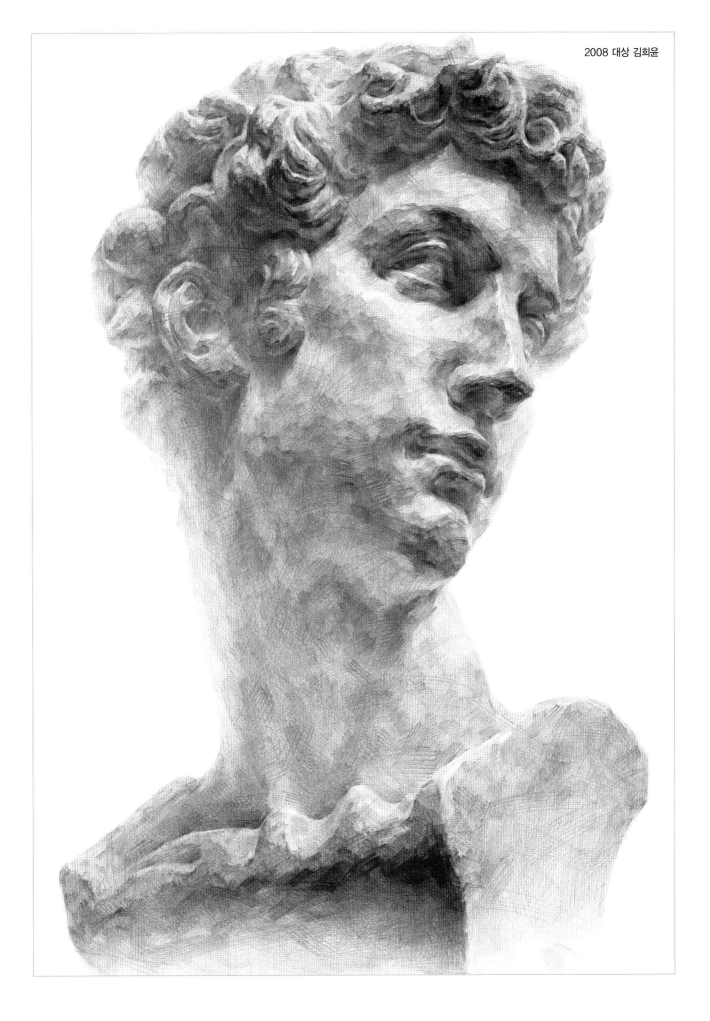

2005 동상 지나래

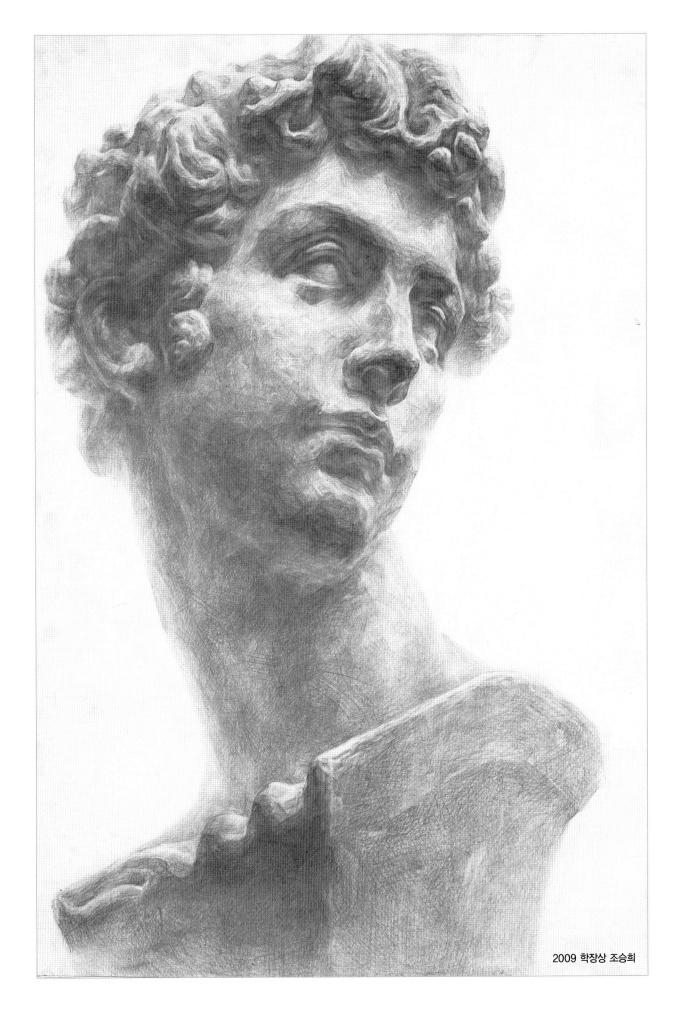

2009 학장상 조승희

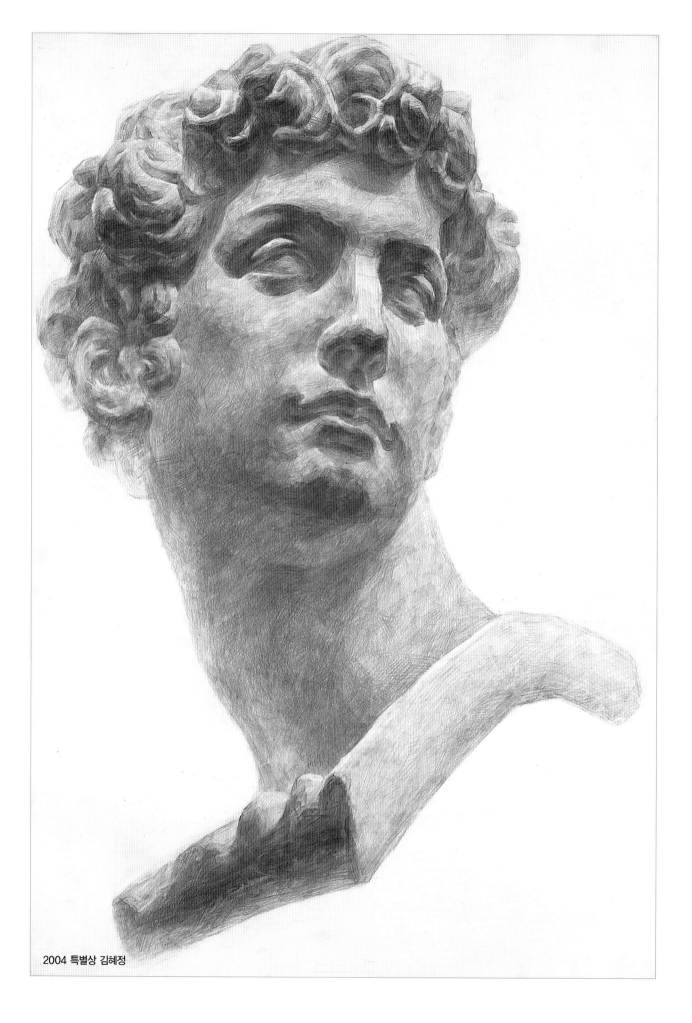

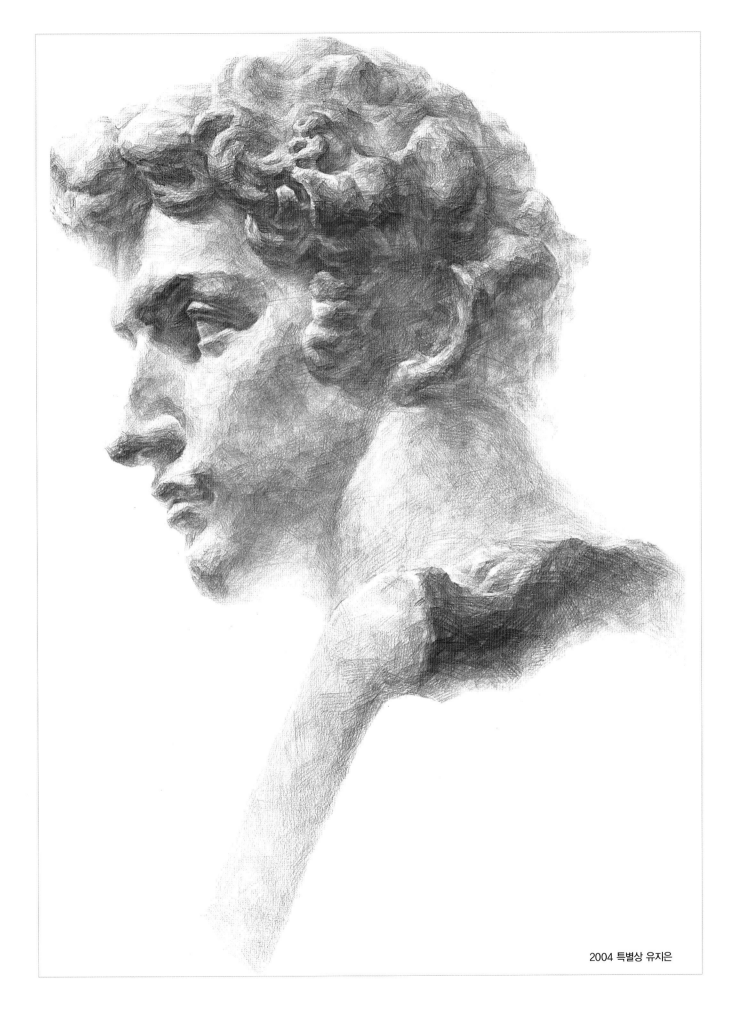

2004 특별상 유지은

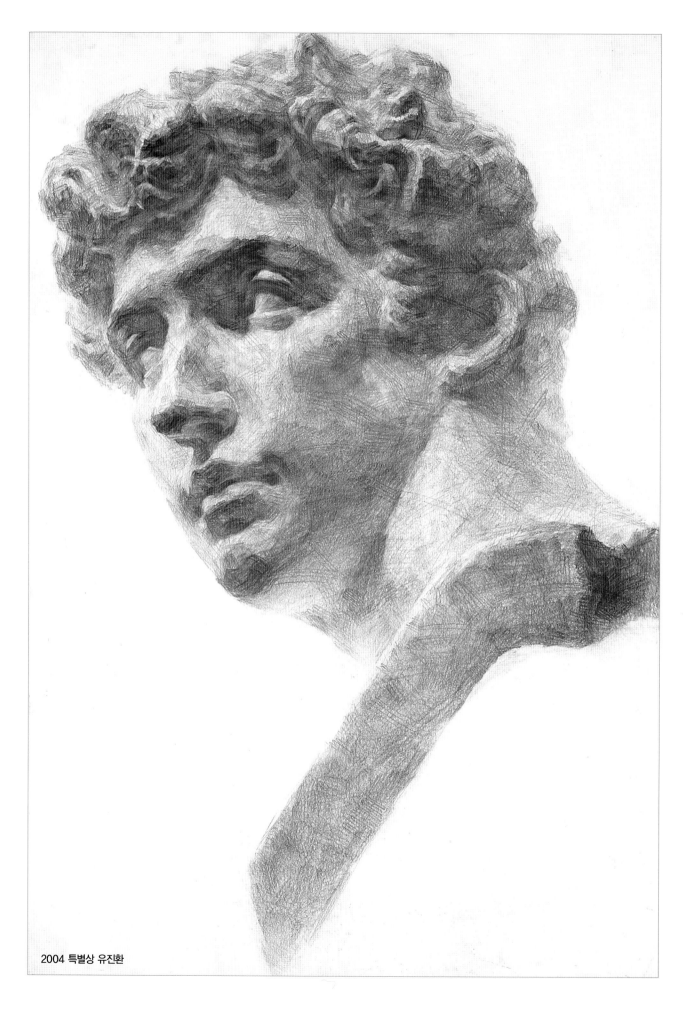

2004 특별상 유진환

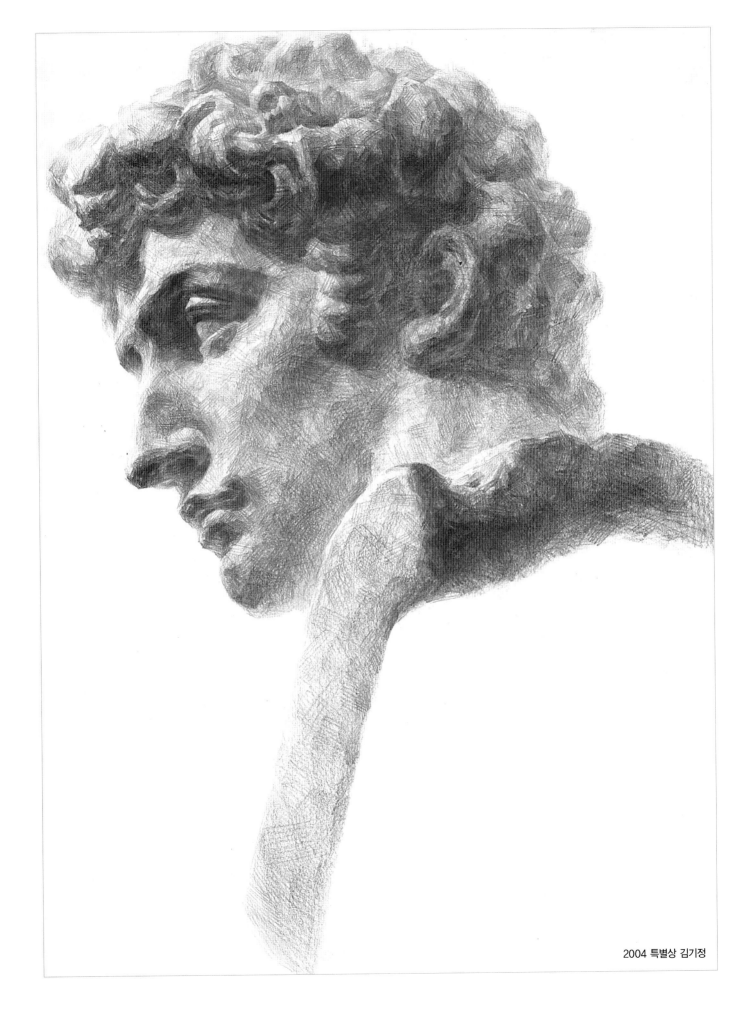
2004 특별상 김기정

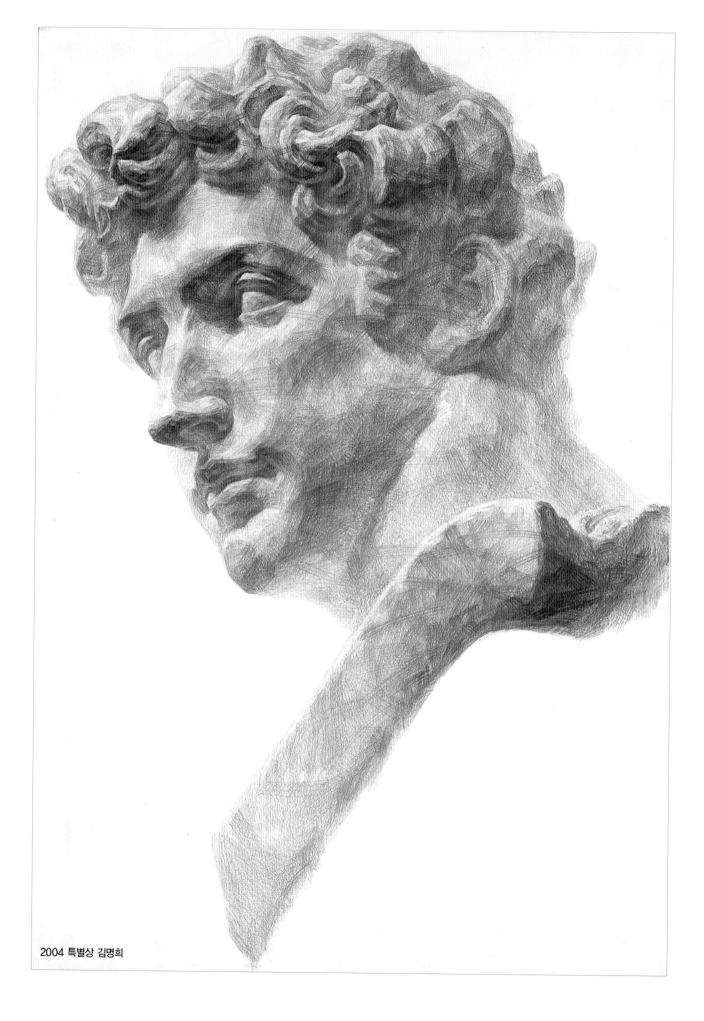

2004 특별상 김명희

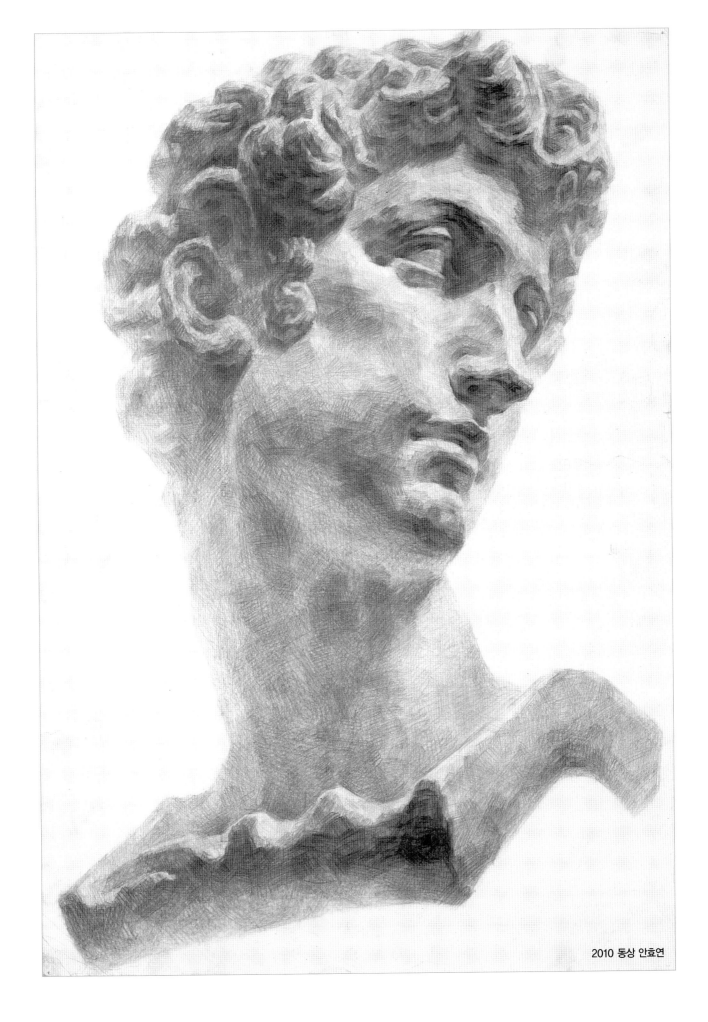

2010 동상 안효연

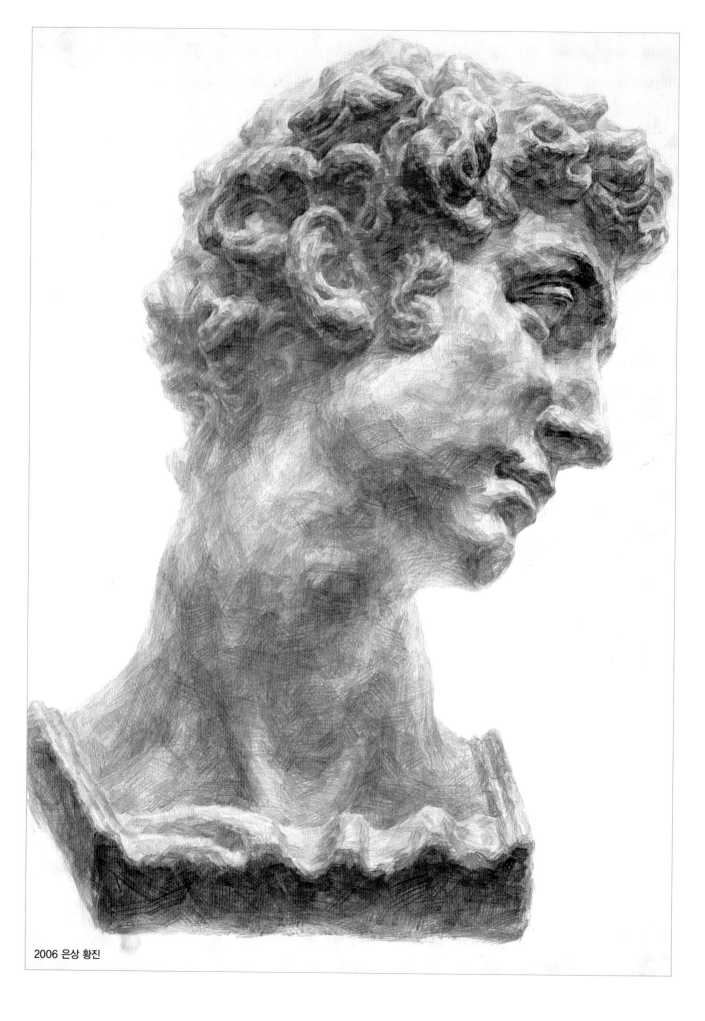

2006 은상 황진

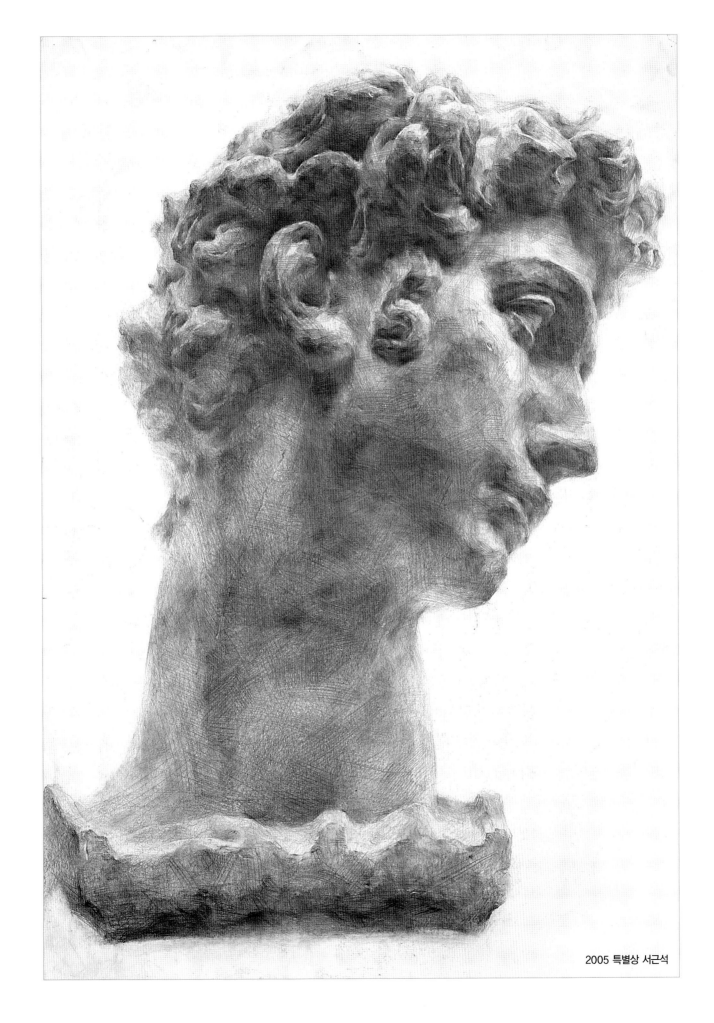

2005 특별상 서근석

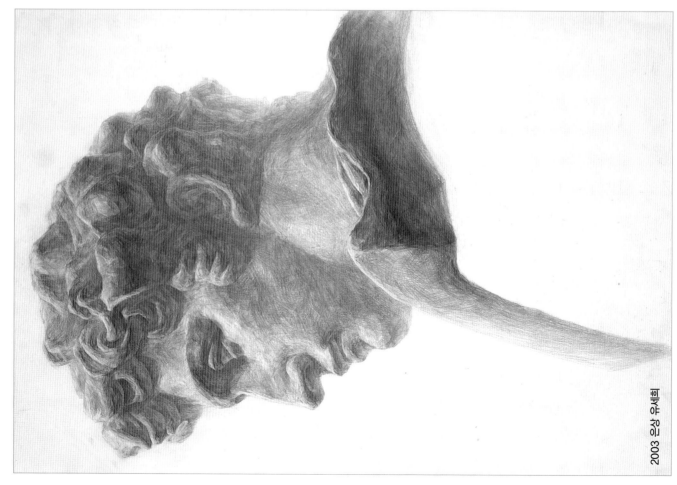

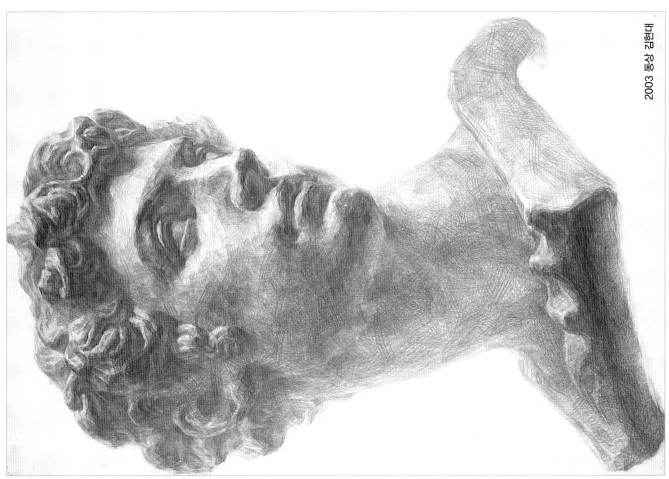

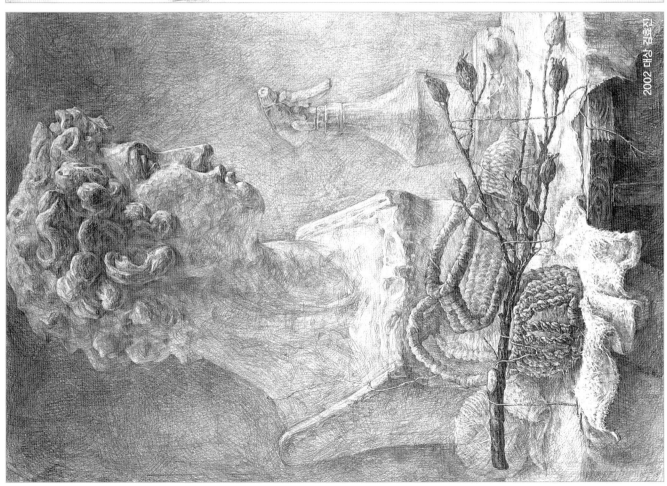

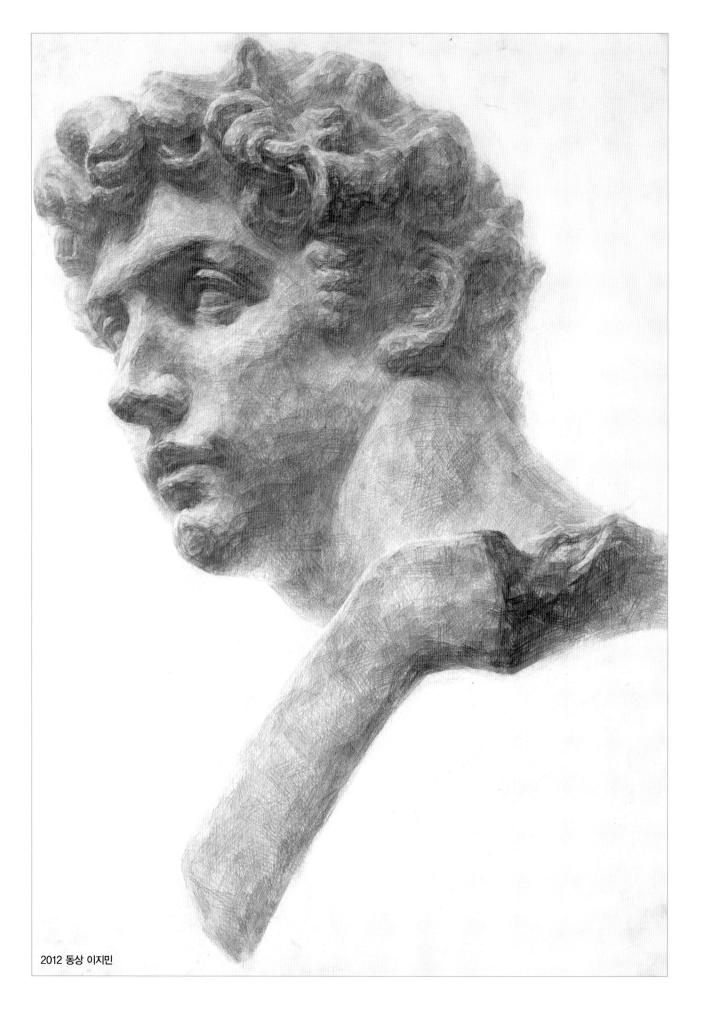

2012 동상 이지민

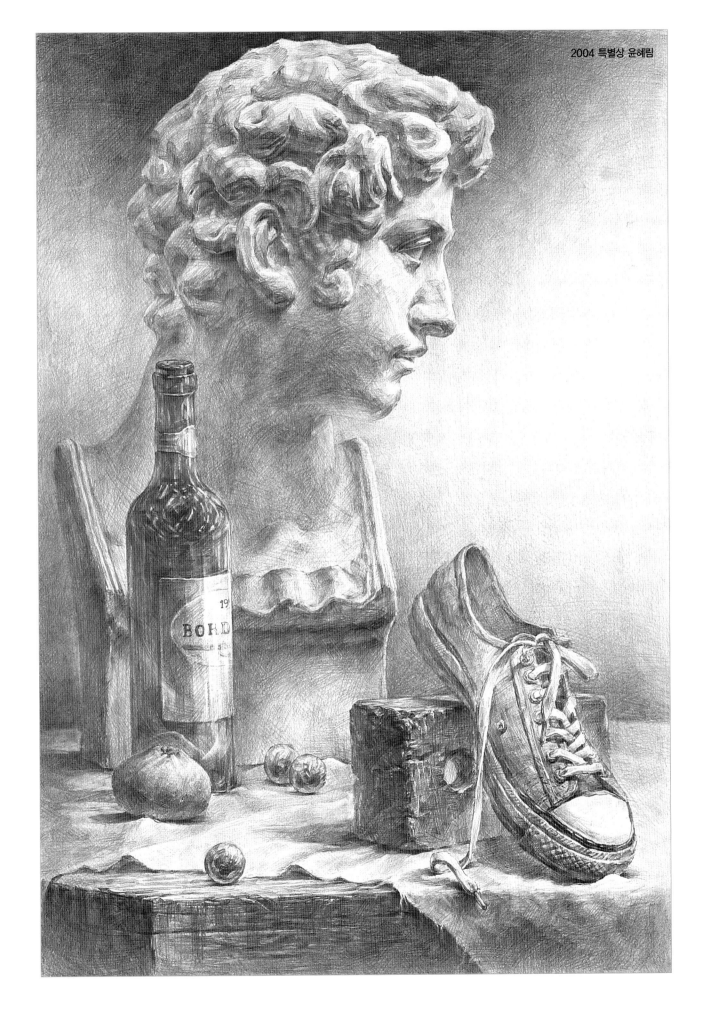

2004 특별상 윤혜림

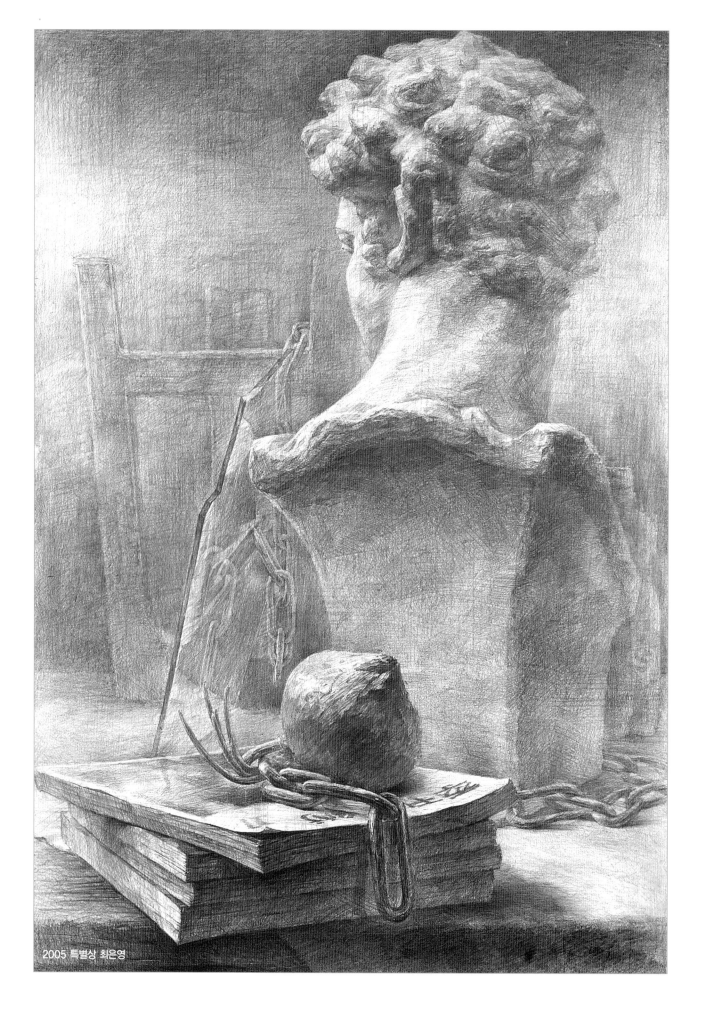

46
—
47

2005 특별상 최은영

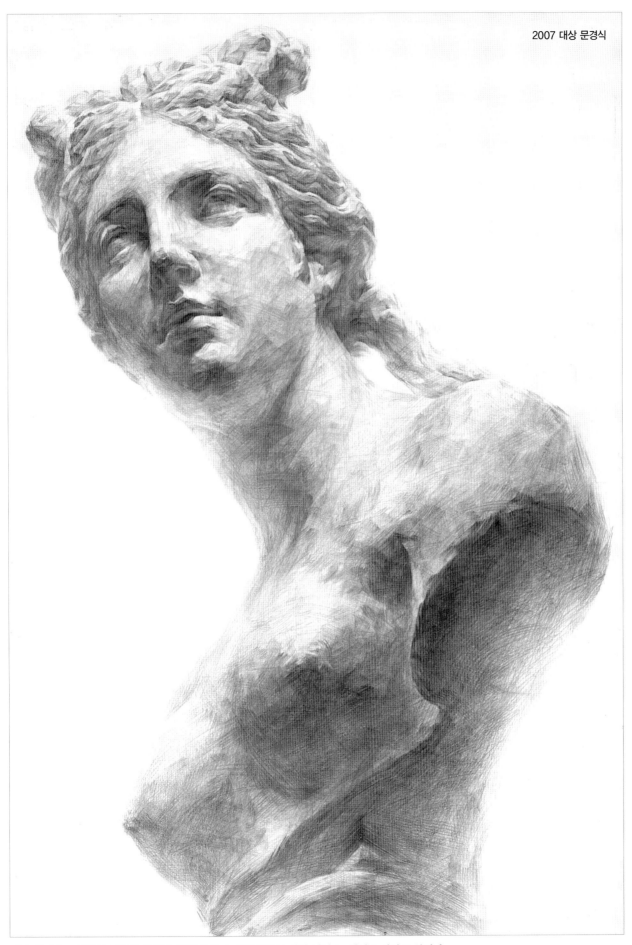

카파 비너스 – 정확한 이름은 알려져 있지 않으며, 일반적으로 카파 비너스, 비너스 카파로 불린다.

밀로의 비너스(Vénus de Milo)

로마신화의 비너스(베누스)는 그리스신화에 나오는 사랑, 아름다움, 풍요를 관장하는 여신 아프로디테(Aphrodite)를 말하기도 한다. 여성의 상징적 의미이기도 한 비너스는 올림포스의 12신 중 하나이며 사랑의 신이기 때문인지 몰라도 여신 중 가장 많은 남자들과 염문을 뿌린 것으로 알려져 있다. 신화 속에 등장하는 인물인 만큼 여러 이야기가 전해지고 있으나 헤시오도스의 〈신통기〉에 의하면 부모는 없고 여신 가이아가 아들 크로노스에게 시켜 아버지 우라노스의 성기를 잘라 버린 것이 에게 해를 떠돌다 흰 포말이 되어 그 포말 속에서 비너스가 태어났다고 한다. 아프로디테라는 이름도 거품이라는 아프로스(aphros)+유래를 나타내는 여성 접미사 디테(dite)가 합쳐져 '거품에서 태어나 여자' 라는 뜻이라고 한다. 반면 호메로스(호머)의 〈일리아드〉와 〈오디세이〉에서 비너스는 제우스와 바다의 요정 디오네의 딸로 나온다. 호메로스 역시 거품 속에서 나왔다고 하고 있어 이 부분은 동일하다.

우라노스의 성기로 태어난 아프로디테는 '우라니아(Urania, 천상의)' 라 부르고 제우스와 디오네가 낳은 아프로디테는 '판데모스(Pandemos, 세속적)' 이라 부른다. 천상의 비너스(아프로디테)는 아름다움과 정신적인 사랑을, 세속적인 비너스(아프로디테)는 육체적인 아름다움과 쾌락을 의미한다.

아무튼 제우스는 아프로디테를 성실하고 근면하지만 신(神) 중에 가장 추한 용모를 지닌 대장간의 신 헤파이스토스(로마신화-불카누스)와 결혼시키지만 전쟁의 신 아레스(로마신화-마르스)와 바람이 난다. 그 외에도 전령의 신 헤르메스, 술의 신 디오니소스(로마신화-바커스) 등과도 관계가 있었으며 시리아의 왕자였던 아도니스도 사랑했다. 아프로디테의 자녀들로는 포보스(Phobos, 공포), 데이모스(Deimos, 근심), 하르모니아(Harmonia, 조화), 에로스 등이 있다. 그 중 에로스(로마신화-큐피트 혹은 아모르)는 아버지가 누구인지도 불투명하다. 아프로디테 본인은 알고 있겠지만 대부분은 사랑의 신 비너스와 전쟁의 신 아레스사이에서 에로스가 태어났다는 설이 지배적이다. 미술 작품들 에서도 종종 셋이 같이 있는 그림들이 보이기 때문이다.

1820년에 농부가 밀로스 섬에서 발견되어 밀로의 비너스라 불리우게 되었으며, 발견 당시 두 팔은 유실되어 없고 204cm의 높이로 키가 머리의 8배를 이루는 팔등신 이었다. 현재는 루브르미술관에 소장되어 있다.

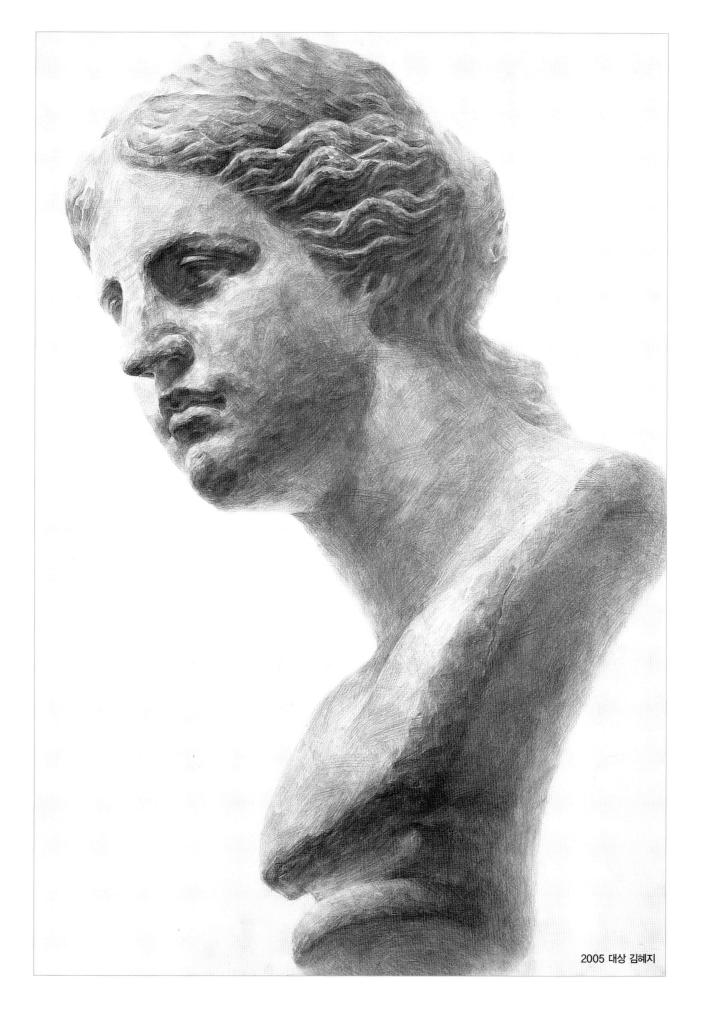

2005 대상 김혜지

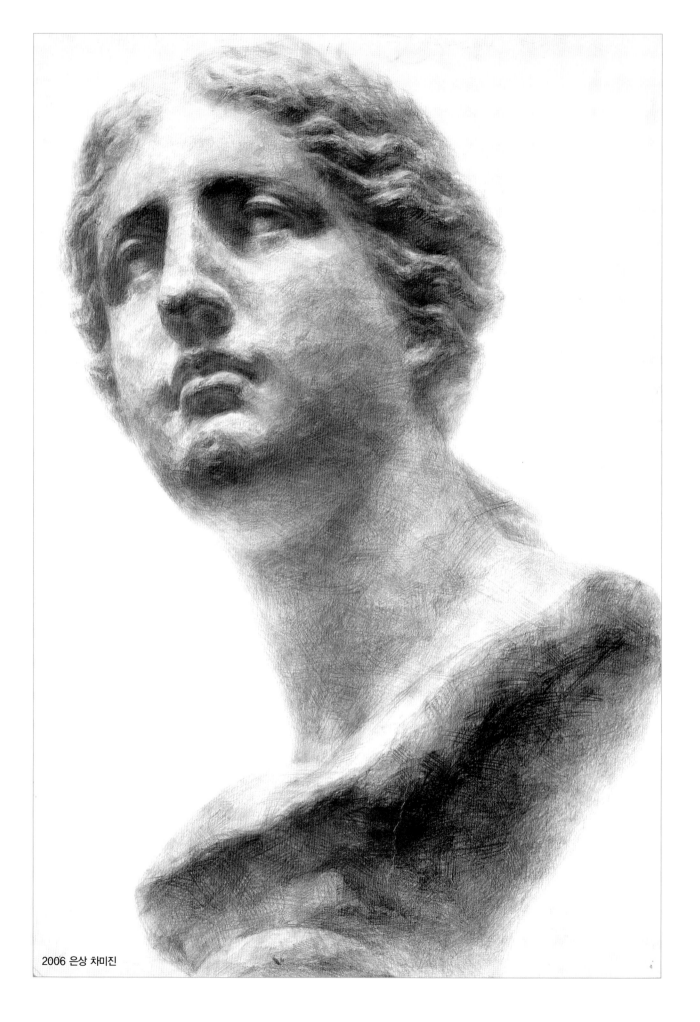

2006 은상 차미진

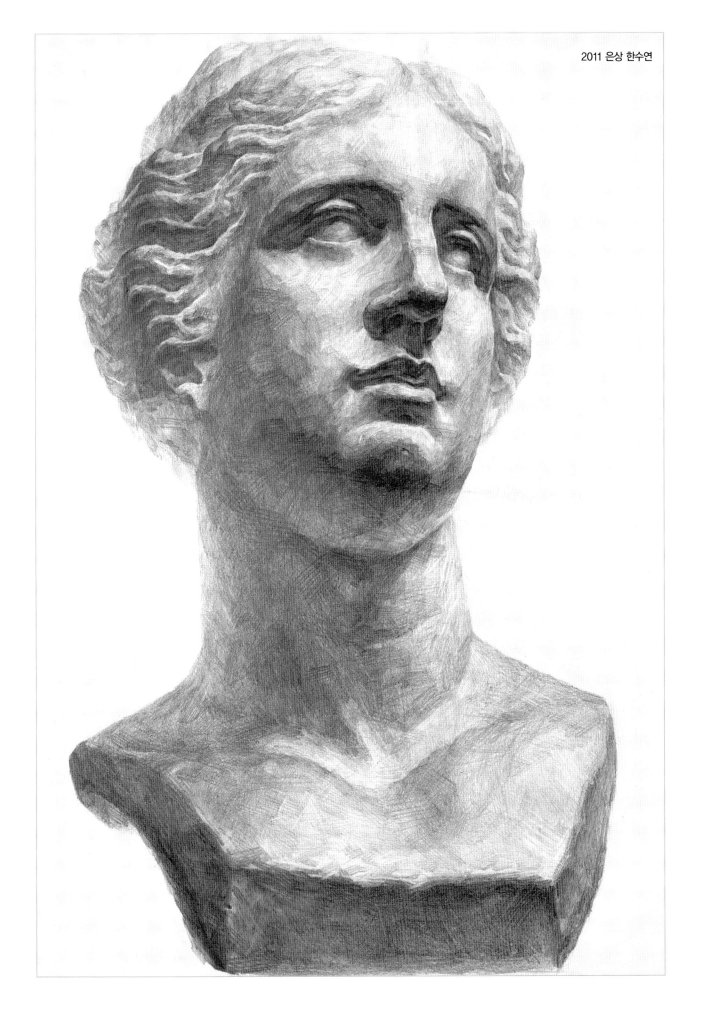
2011 은상 한수연

2005 특별상 김민정

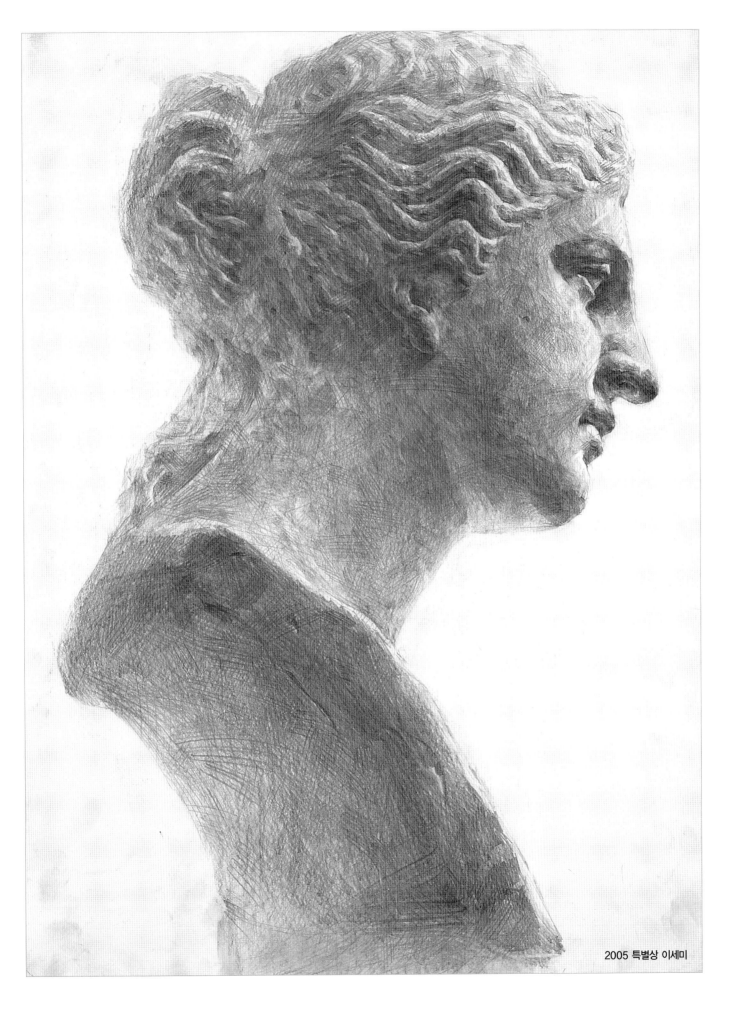

2005 특별상 이세미

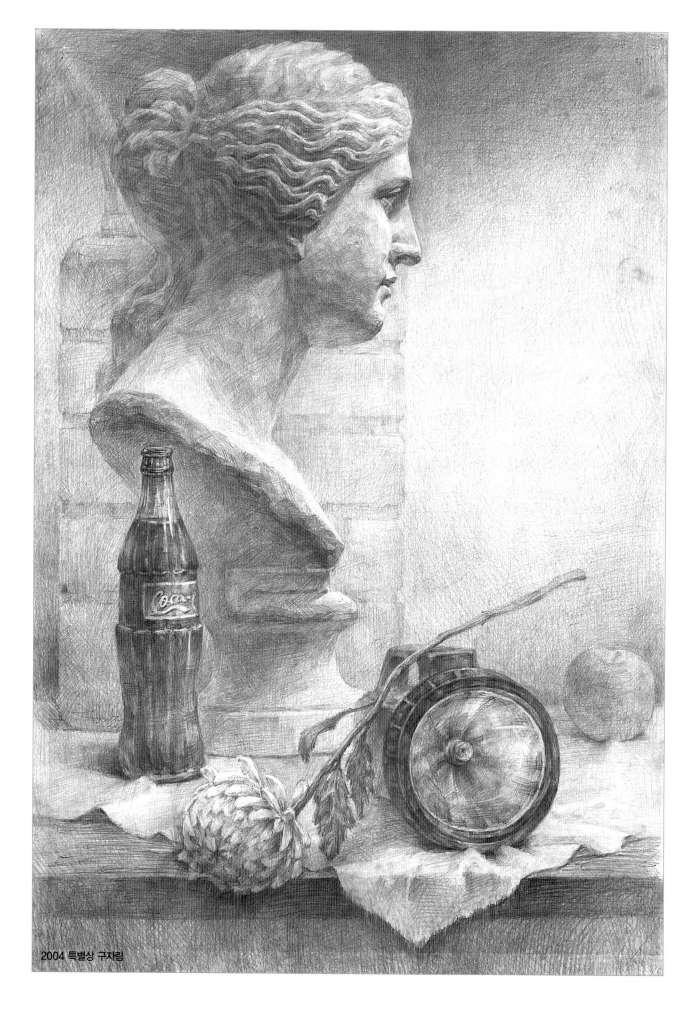

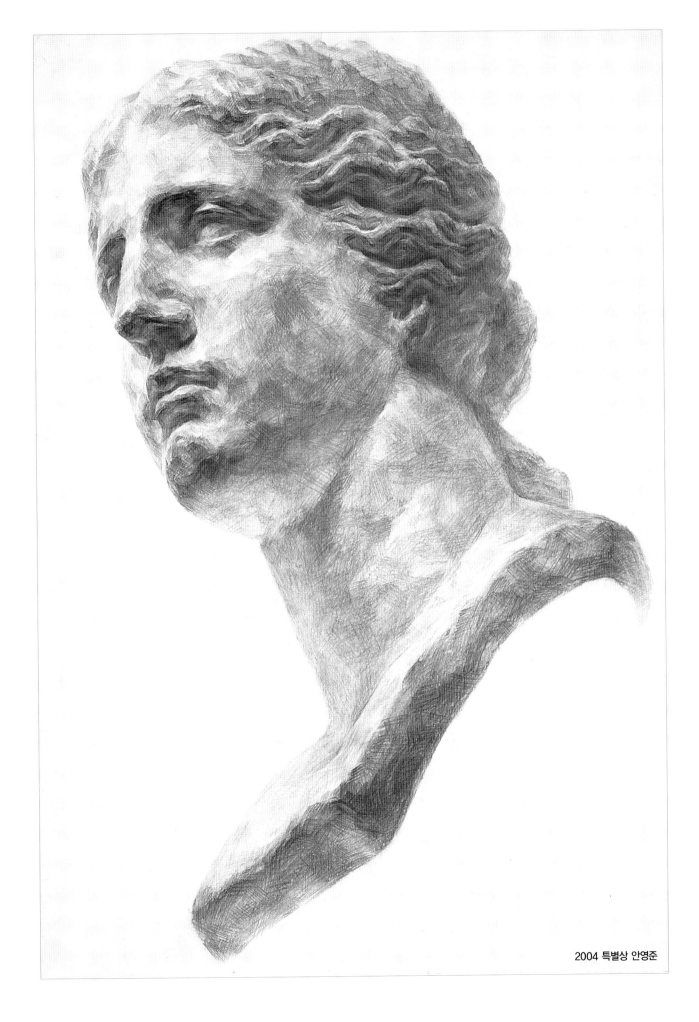

2004 특별상 안영준

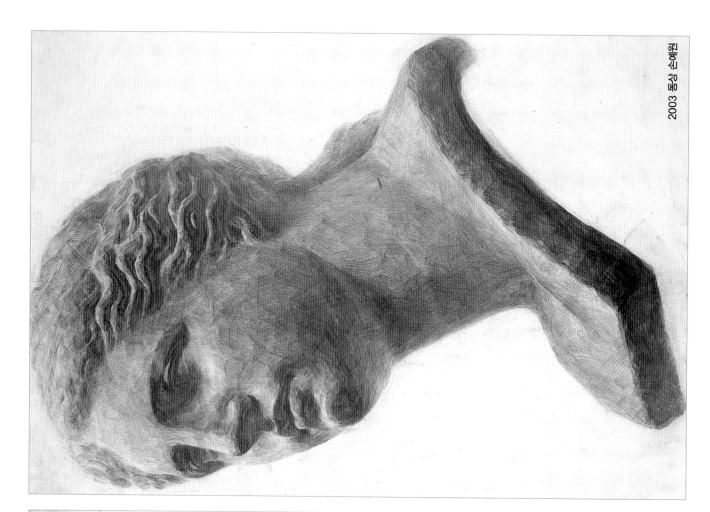

56
—
57

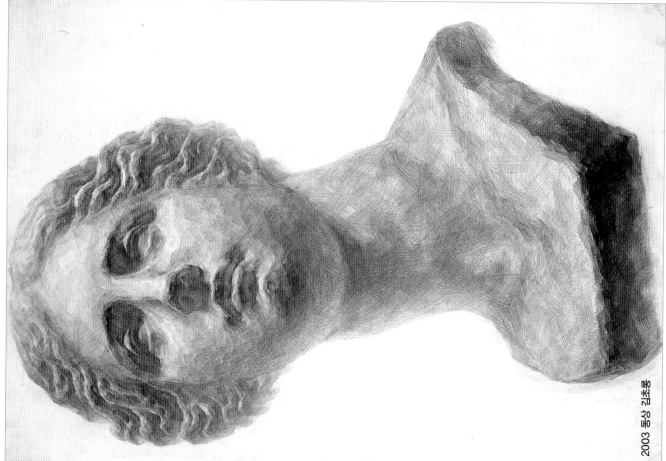

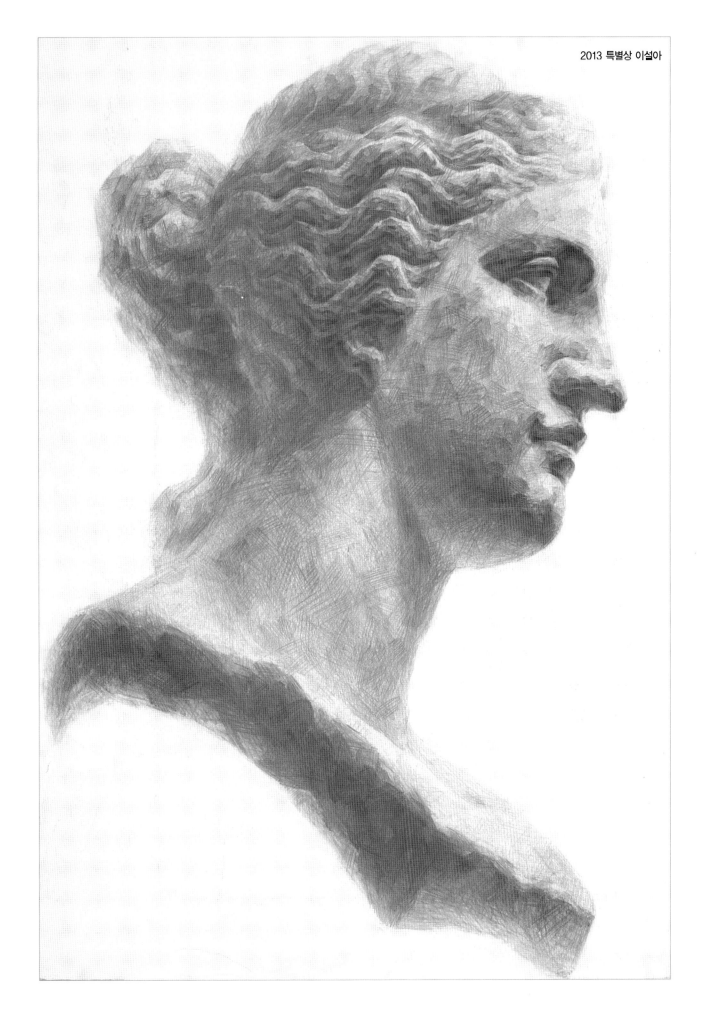

2013 특별상 이설아

호머(호메로스 Homeros / BC 8세기)

그리스 출신이며 시각장애인일 것이라는 이야기도 있다. 서양 최초의 문학 작품이라고
알려져 있는 〈일리아드-Iliad〉와 〈오디세이-Odyssei〉의 저자이자 시인이다.
기원전 8세기경 활동한 것으로 알려져 있다. 일리아드와 오디세이가 시라고는 하나 초기에는
우리나라의 판소리처럼 입에서 입으로 전해져 내려왔다고 알려져 있다.
어떤 사람들은 호머가 창작한 것이 아니라 여러 구전으로 전해지던 것을 집대성하여
종합 정리한 것이 아닌가 추정하기도 한다. 어느 것이 정확한지는 모르나 서양에서 만들어진
최초의 문학작품이며 최고의 작품이라는 점은 부인하지 못한다.
일리아드와 오디세이는 트로이와 그리스(희랍)의 트로이전쟁이 배경이다.
그래서 그리스 신화의 신들이 이야기 등장한다.
일리아드는 10여년의 트로이 전쟁 중 며칠 간 이야기로 아킬레우스(Achilleus, 라틴명 아킬레스)에
대한 이야기다. 아킬레우스의 어머니는 바다의 여신 테티스이다.
그녀는 아들을 영원히 죽지 않는 불사신을 만들고자 스틱스강에 아기 아킬레우스의 몸을 담근다.
그러나 몸을 담글 때 손으로 잡고 있던 발목만 담그지 못해
그곳이(아킬레스) 급소가 되어 화살을 맞아 죽는다.
오디세이는 오디세우스(Odysseus, 라틴명 울리세스)가 아킬레우스의 무기를 물려받아
트로이전쟁에 참여하여 승리를 견인하는 역할을 한 후 집으로 돌아오는
10년 동안 겪는 현실세계와 추상세계(?)의 모험 이야기를 다루고 있다.

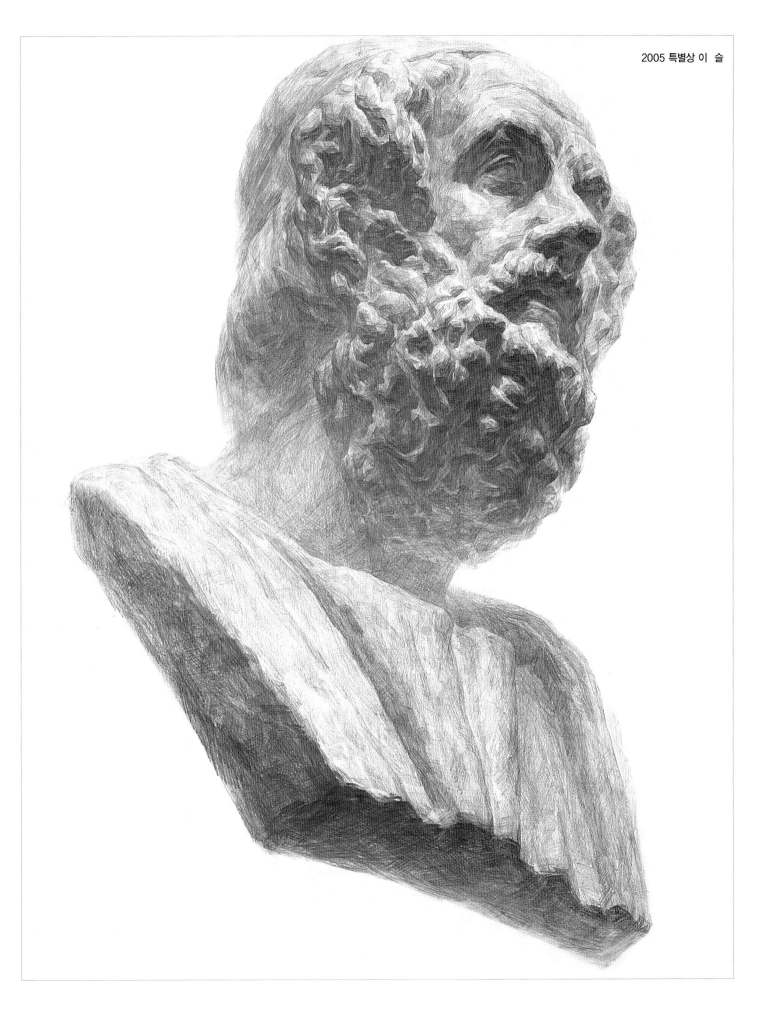

2005 특별상 이 슬

60
—
61

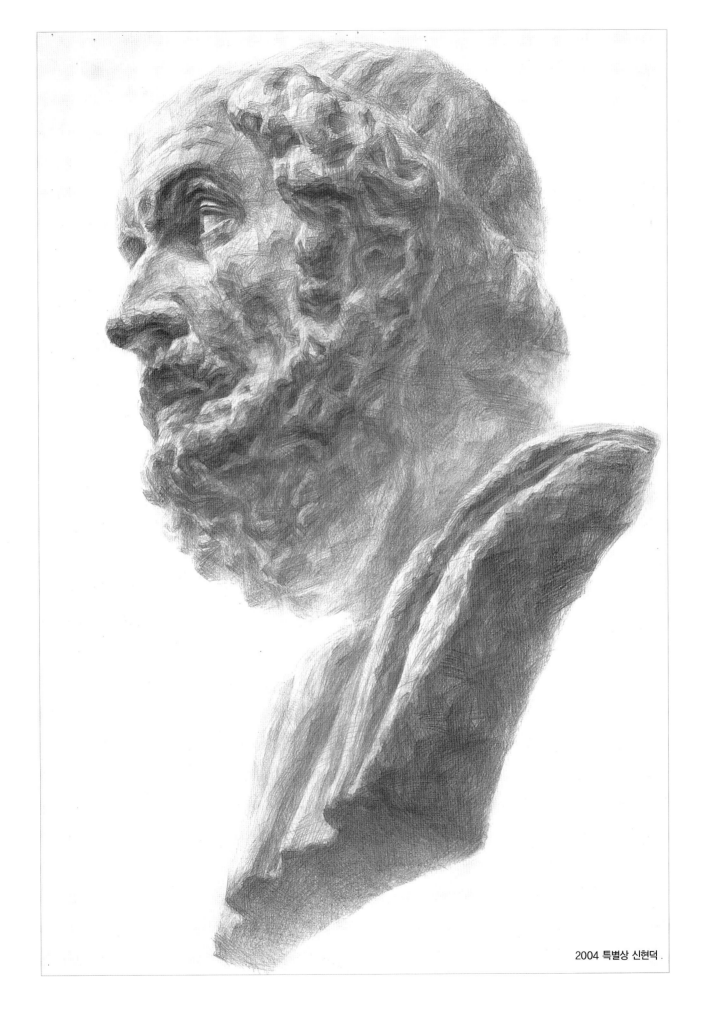

2004 특별상 신현덕

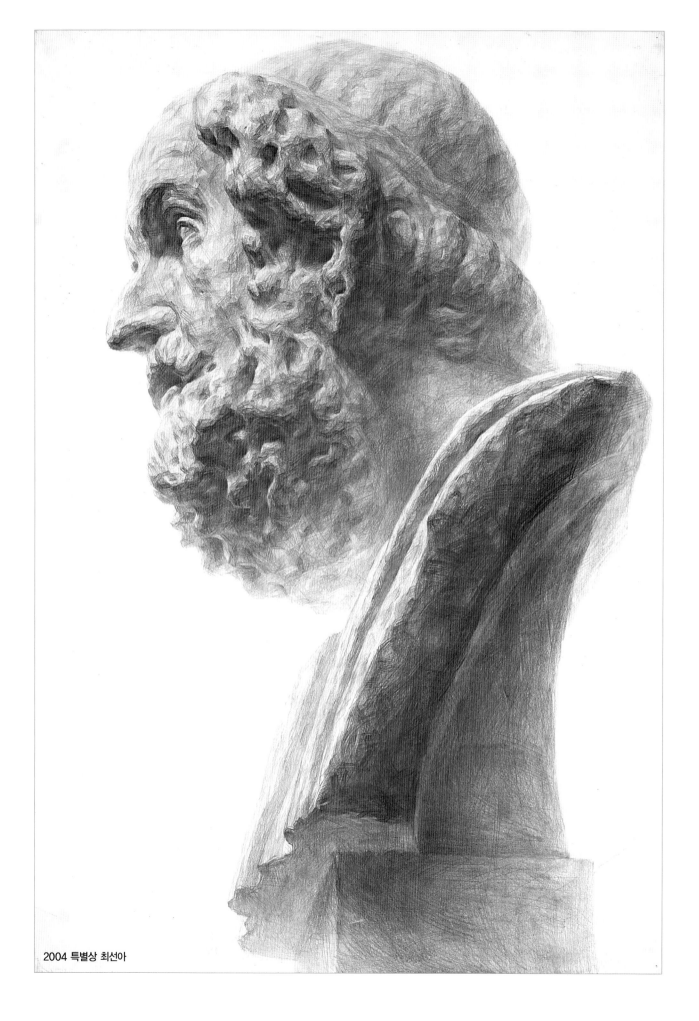

62
—
63

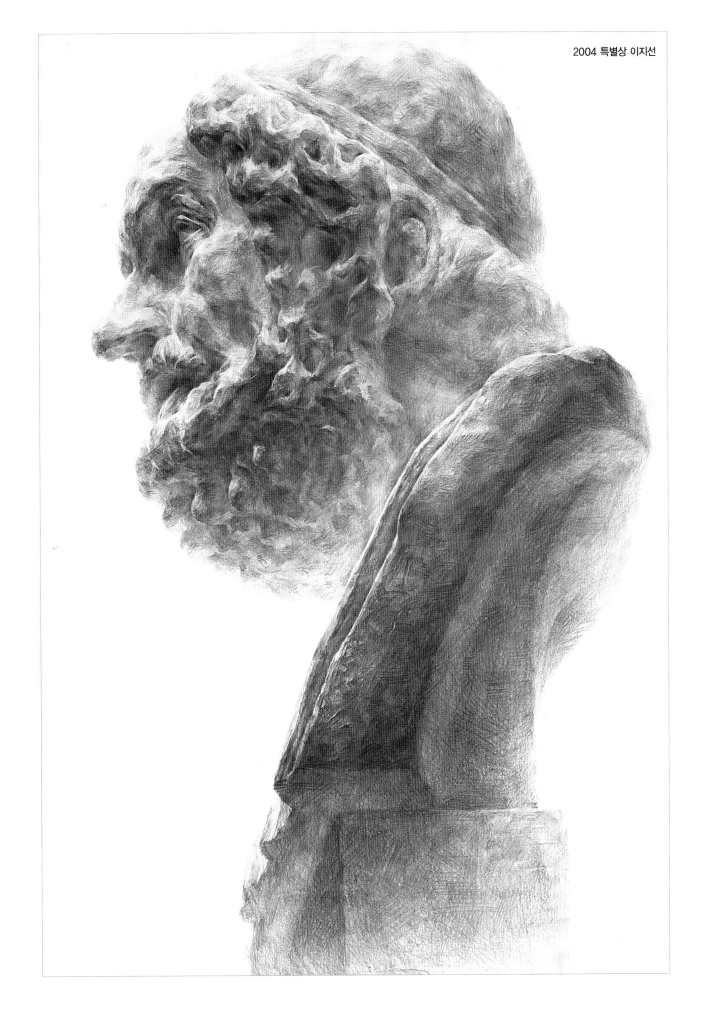

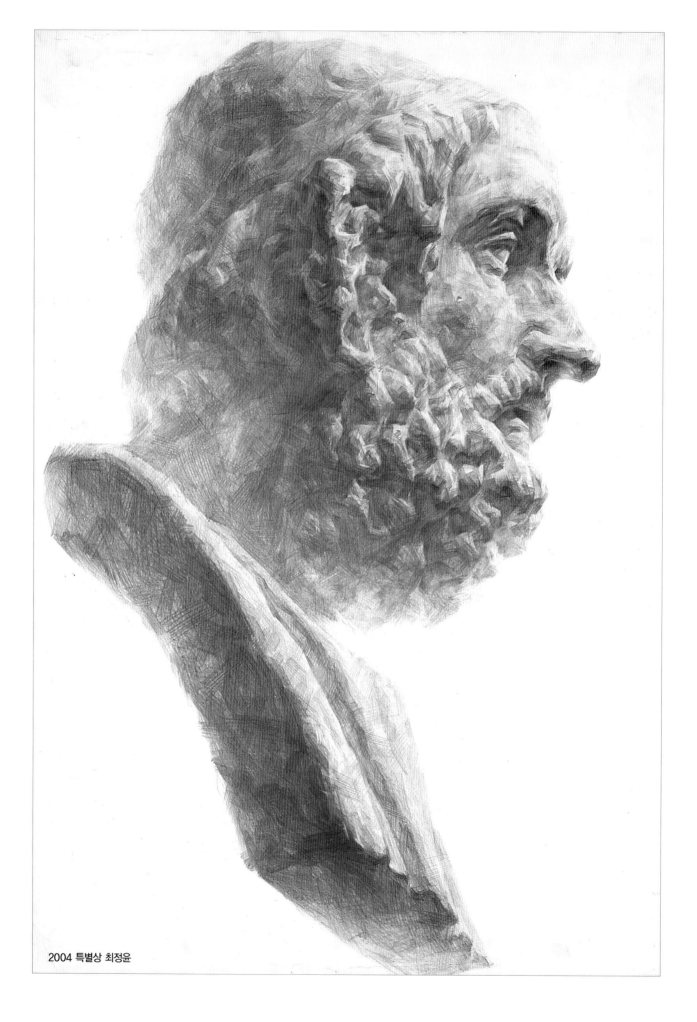

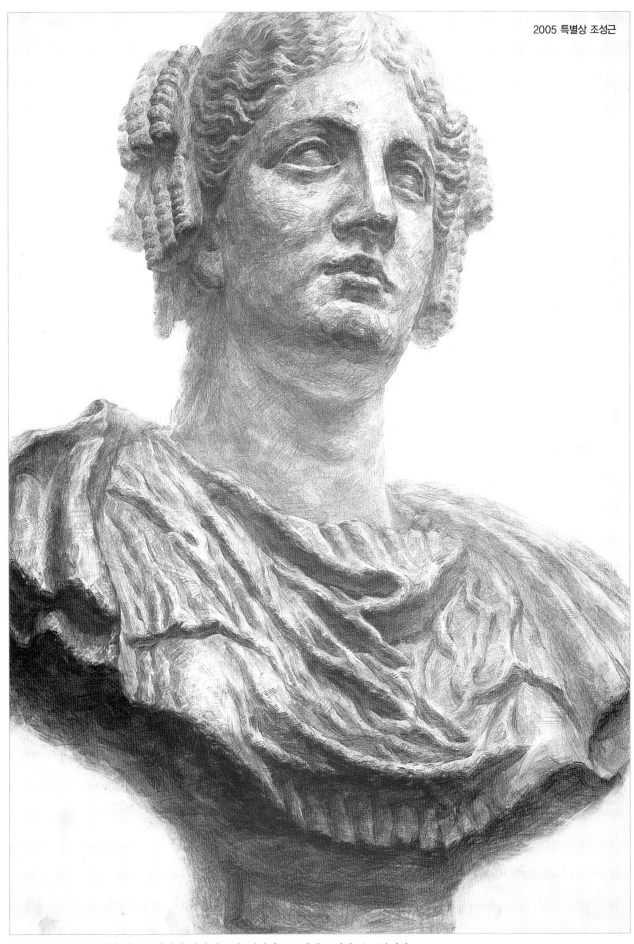

퍼런트(비잔도) – 정확한 이름은 알려져 있지 않으며, 일반적으로 퍼전트(비잔도)로 불린다.

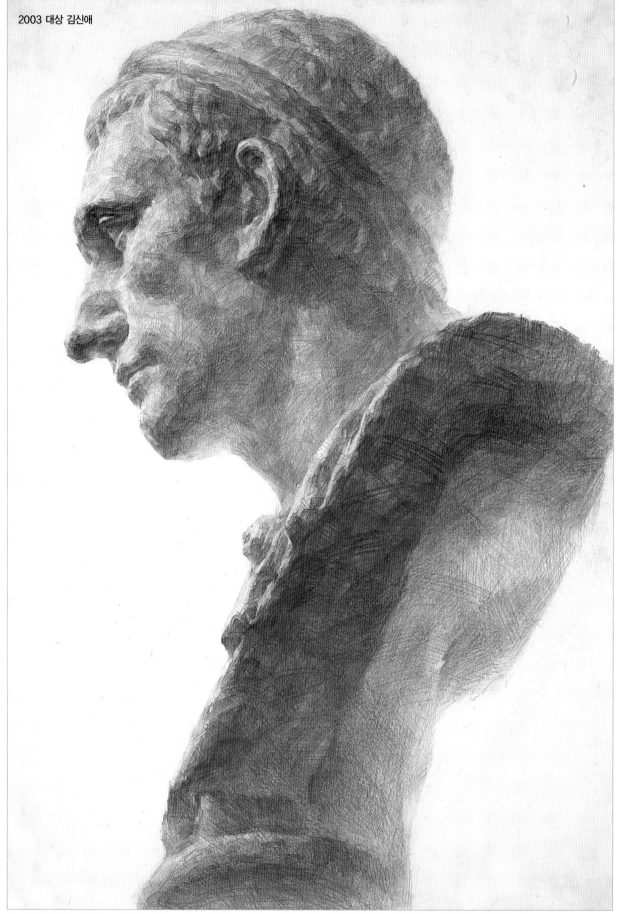

율리우스 카이스르(Gaius Julius Caesar) – 카이사르의 영어식 발음으로 '시이저' 라고 부른다. 로마의 정치가이자 장군으로
스스로 황제가 되고자 하였으나 암살당한다.

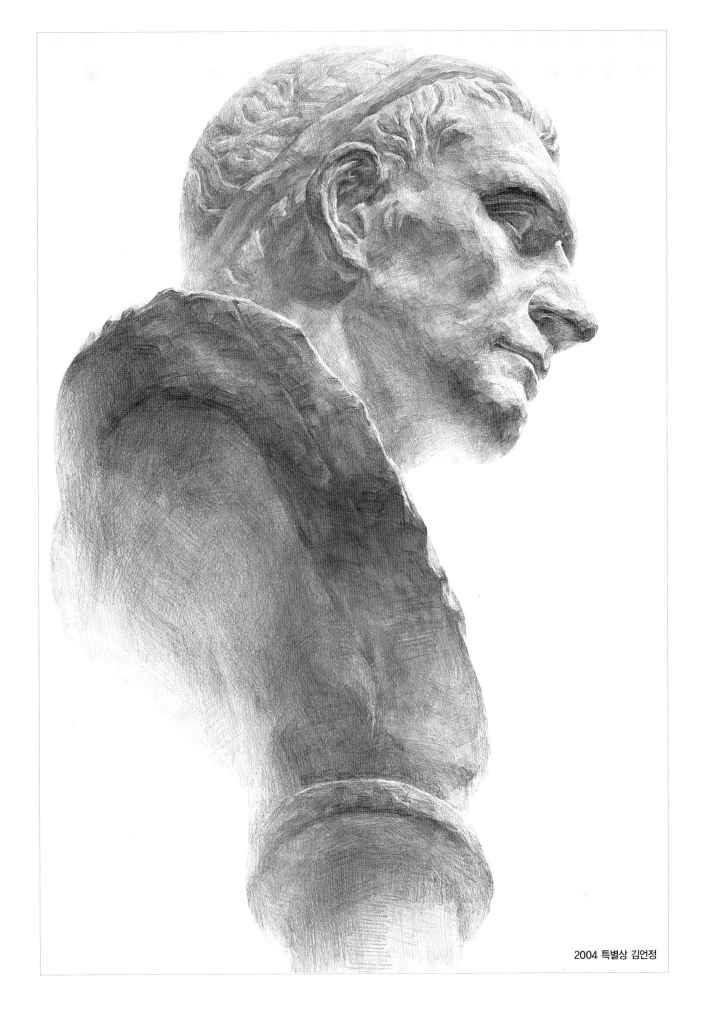

2004 특별상 김언정

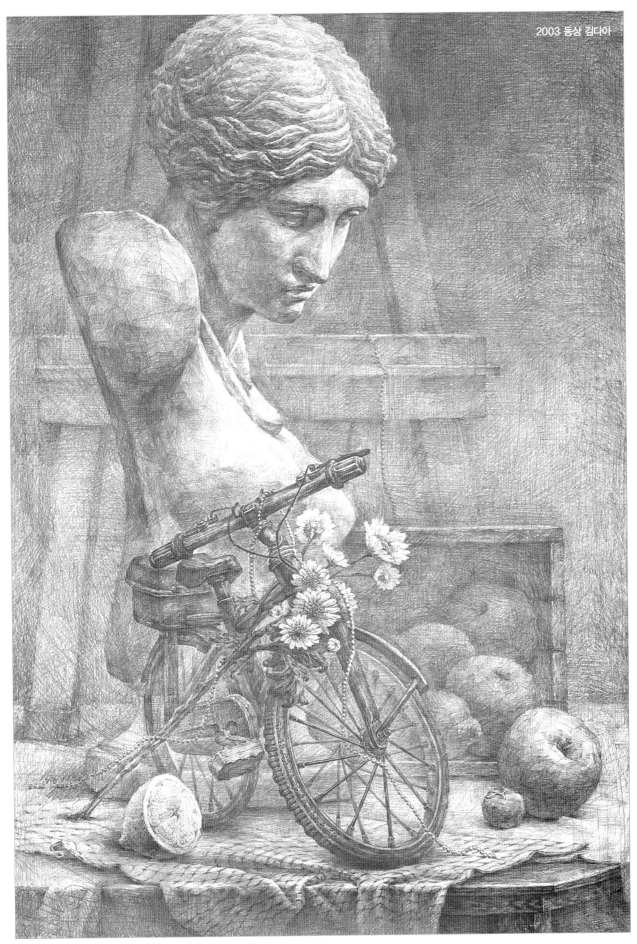

그리스 부인 – 정확한 이름은 알려져 있지 않으며, 일반적으로 '그리스 부인' 으로 불린다.

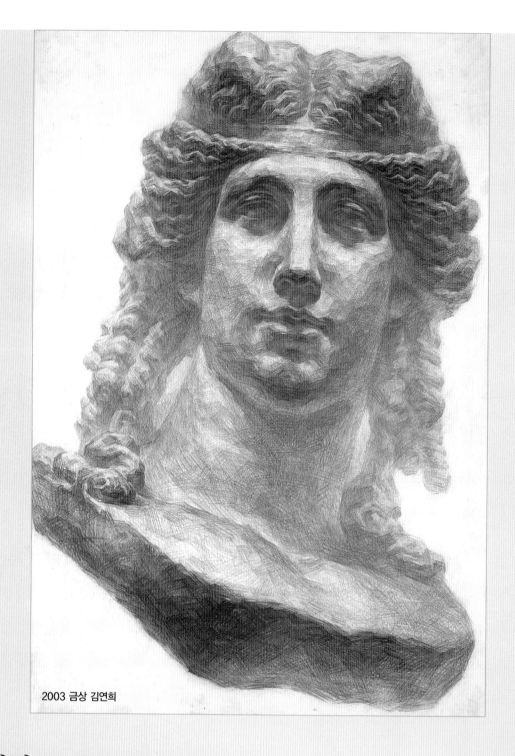

2003 금상 김연희

아리아스(아리아드네 Ariadne)

일반적으로는 아리아드네라고 부른다. 그리이스 신화에 나오는 여인으로 크레타 섬의 왕 미노스(Minos)와 왕비 파시파의 딸이며
테세우스가 괴물 미노타우로스를 퇴치하기 위해 크레타 섬에 왔을 때 첫 눈에 보고 반하게 된다. 테세우스를 사랑하게 된 그녀는
결혼을 약속하면 미궁에서 빠져나올 방법을 알려주겠다고 제안하고 테세우스는 그 제안을 받아들인다. 아리아스는 괴물이 있는
미궁에 들어가는 테세우스에게 실패를 주어 실을 풀면서 안으로 들어갔다가 그 실을 따라 무사히 돌아온다. 그러나 목적을 달성한
테세우스는 그녀를 데리고 아테네로 가는 도중 그녀가 잠든 사이에 낙소스 섬에 버리고 간다. 낙소스 섬은 술과 축제의 신
디오니소스(로마신화-바쿠스)의 섬으로 디오니소소는 그녀를 보고 첫 눈에 반하여 아리아스를 아내로 맞아한다.
아리아스가 죽고 난 후 디오니소스가 결혼 선물한 황금 왕관은 하늘로 올라가 왕관자리가 되었다고 한다.

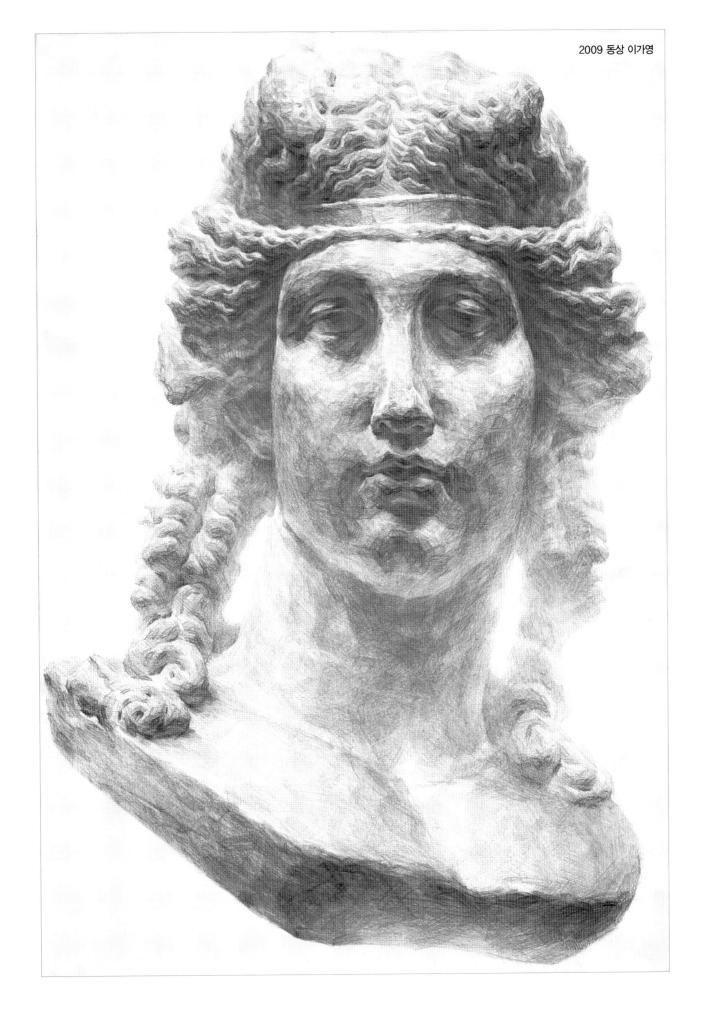

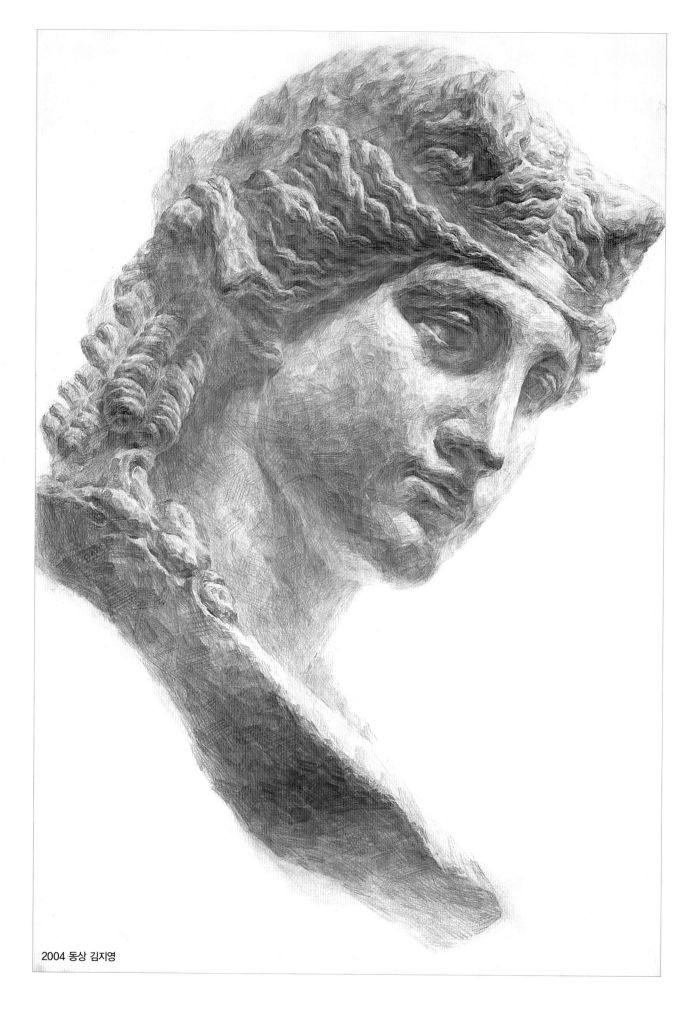

2004 동상 김지영

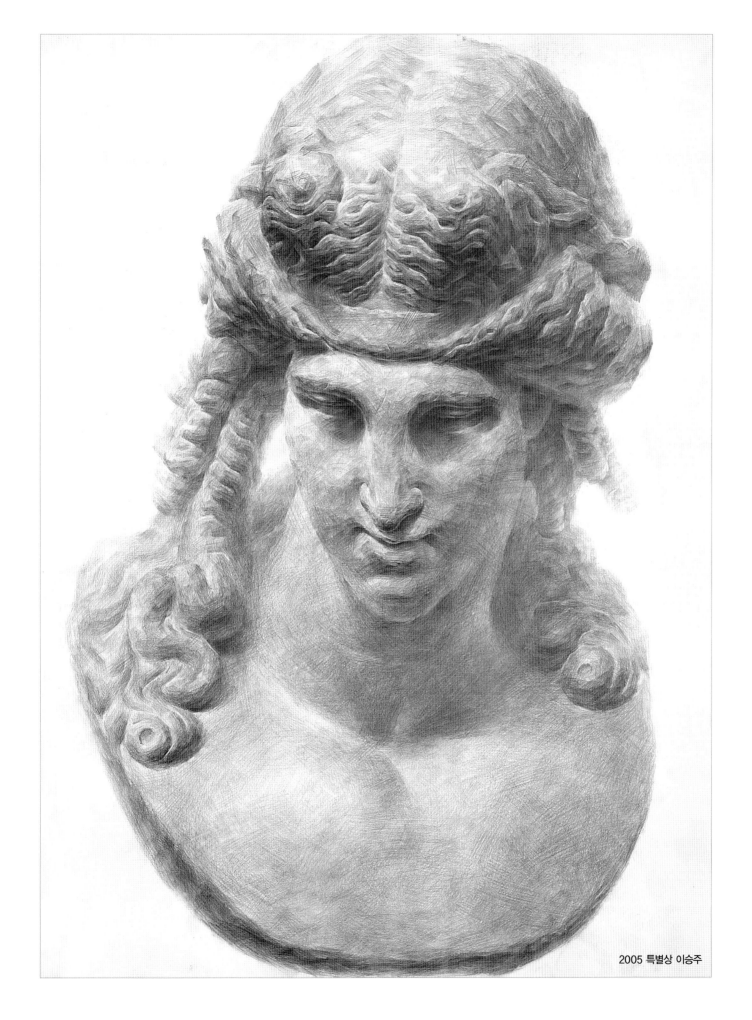

2005 특별상 이승주

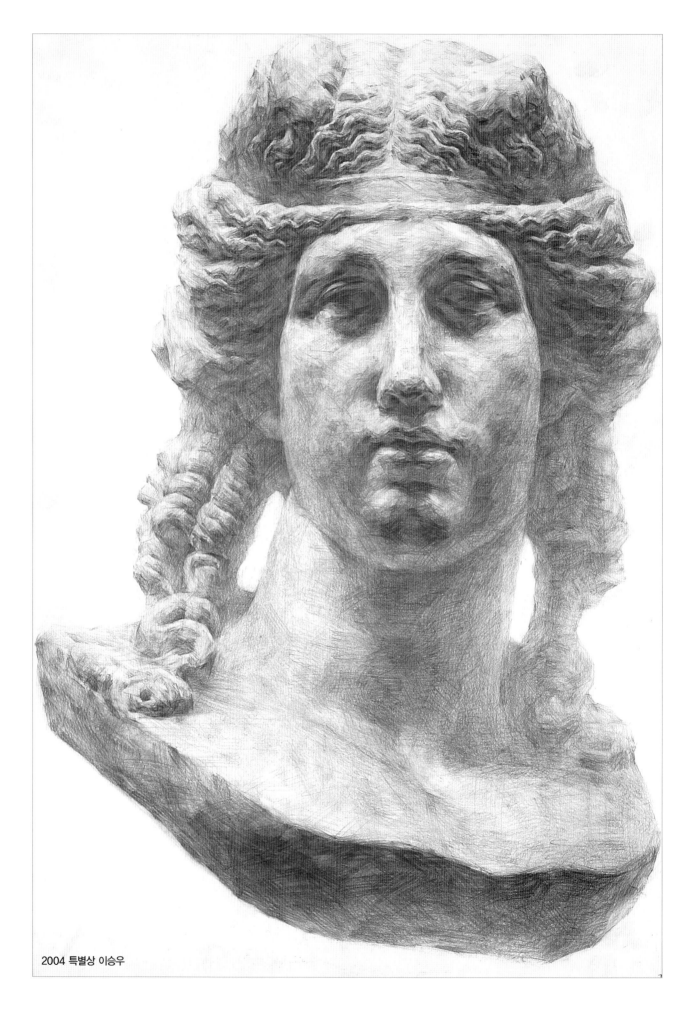

74
—
75

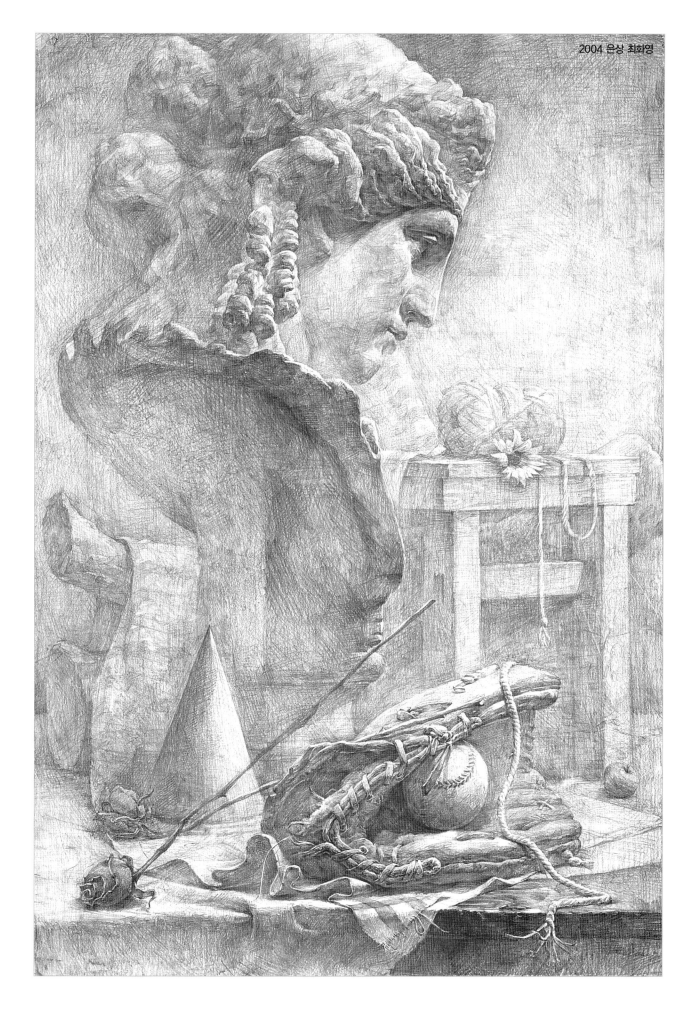
2004 은상 최희영

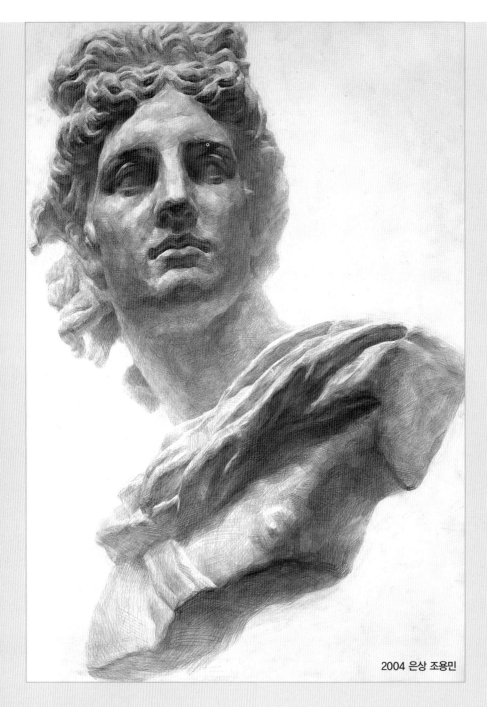

2004 은상 조용민

아폴로(Apollo)

아폴론(Apollon)은 그리스신화에 나오는 빛(태양), 음악, 의술, 궁술, 예언 등을 관장하는 신이며, 로마신화에서는 아폴로(Apollo)라고 부른다.
올림포스 신들의 대표인 제우스와 여신 레토 사이에서 쌍둥이가 태어났는데 아들은 아폴로, 여신은 아르테미스(사냥, 출산, 달의 여신)이다.
티탄신 중 태양의 신인 헬리오스와 동일시되기도 하며 포보이스(빛나는 자)로 불리기도 한다. 냉철한 이성을 지니고 있어 쉽게 사랑에 빠지지
않는 신이기도 하다. 그런 아폴로의 첫 사랑이야기는 애절하기 까지 하다. 궁술의 신이기도 한 아폴로는 에로스의 활 솜씨를 놀리고,
화가 난 에로스가 아폴로에게는 첫눈에 반하게 하는 황금화살을, 다프네(강의 신 페네이오스의 딸)에게는 사랑을 거부하는 납 화살을 쏜다.
아폴로는 큐피트의 화살에 맞자 사랑에 빠져 쫓아다니고 다프네는 도망가는 상황이 된다. 결국 다프네는 아폴로에게 잡힐 것 같아
아버지 페네이소스(강의 신)에게 부탁하여 나무가 된다. 이렇게 해서 월계수가 된 다프네를 아폴로는 성수로 삼아 왕관대신 머리에 쓰고,
수금(악기)과 화살 통을 월계수로 장식한다. 아폴로에게는 예술을 관장하는 9명의 여신 뮤즈(무사이)도 빼 놓을 수 없다.
제우스와 므네모쉬네(기억의 여신)의 딸들도 아폴로를 따르는 종속 신이기 때문이다. 음악의 뮤직의 어원이기도 하다.

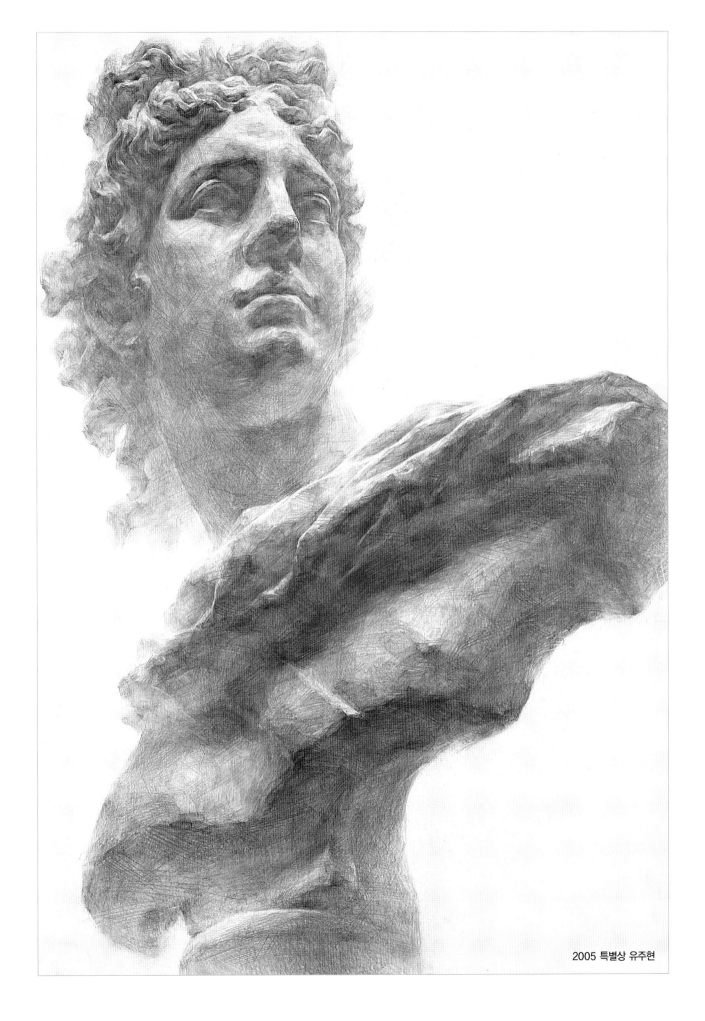

2005 특별상 유주현

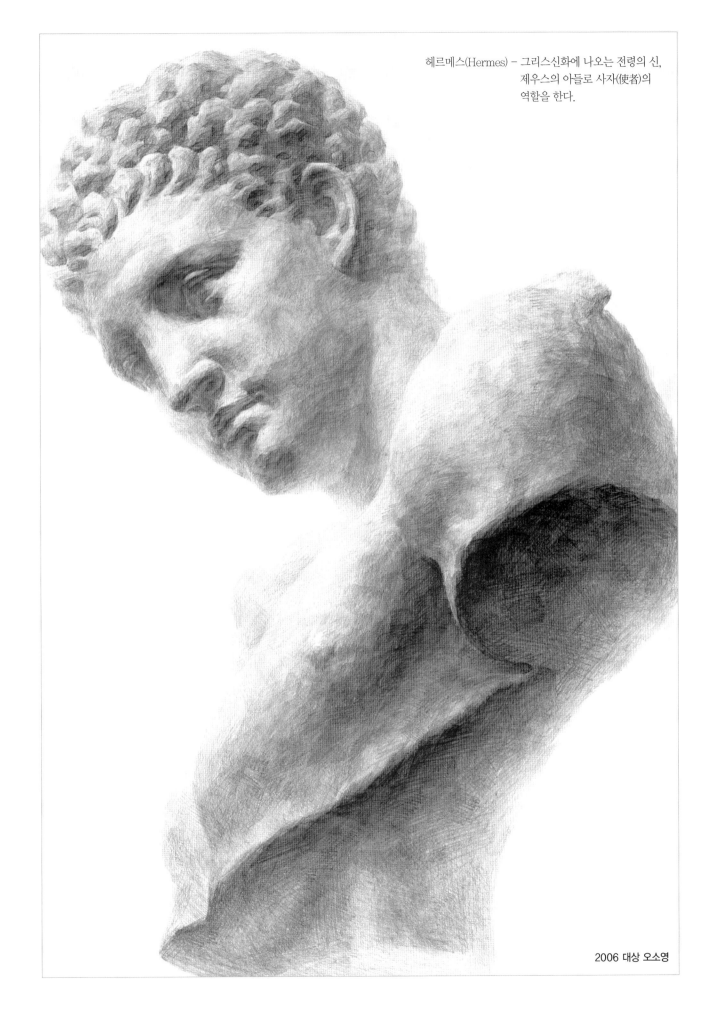

헤르메스(Hermes) – 그리스신화에 나오는 전령의 신, 제우스의 아들로 사자(使者)의 역할을 한다.

2006 대상 오소영

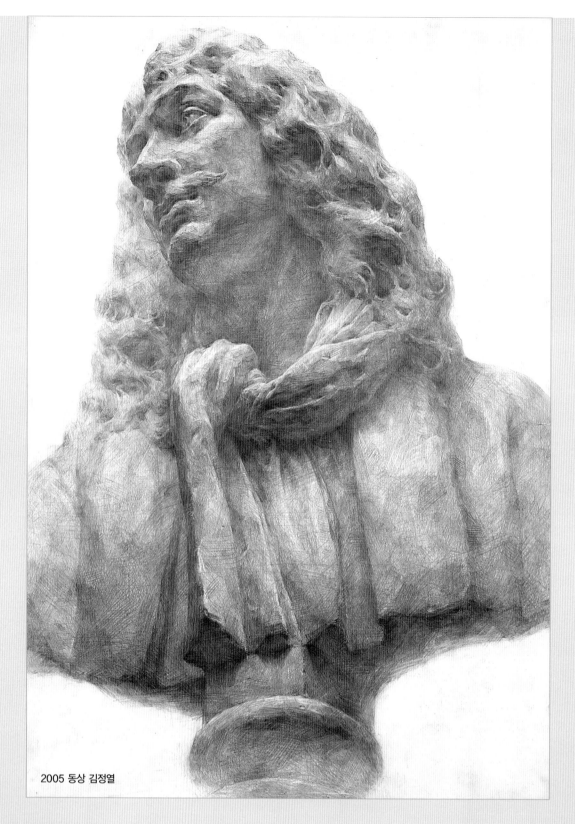

2005 동상 김정열

몰리에르(1622. 1. 15~1673. 2. 17 / Molière)

17세기 프랑스의 극작가이면서 배우였던 몰리에르는 법학을 전공했으나 극단을 결성하여 연극을 하였다. 그러나 그것도 실패하여
떠돌이 생활을 하다가 리옹에 정착하여 극작가로 활동하면서 재기를 꿈꾼다. 1658년 파리로 돌아와 왕실의 비호를 받으며
다양한 작품들을 직접 집필하면서 연극에 참여하였다. 〈수전노〉〈인간 혐오자〉 등 다양한 작품들이 있다.

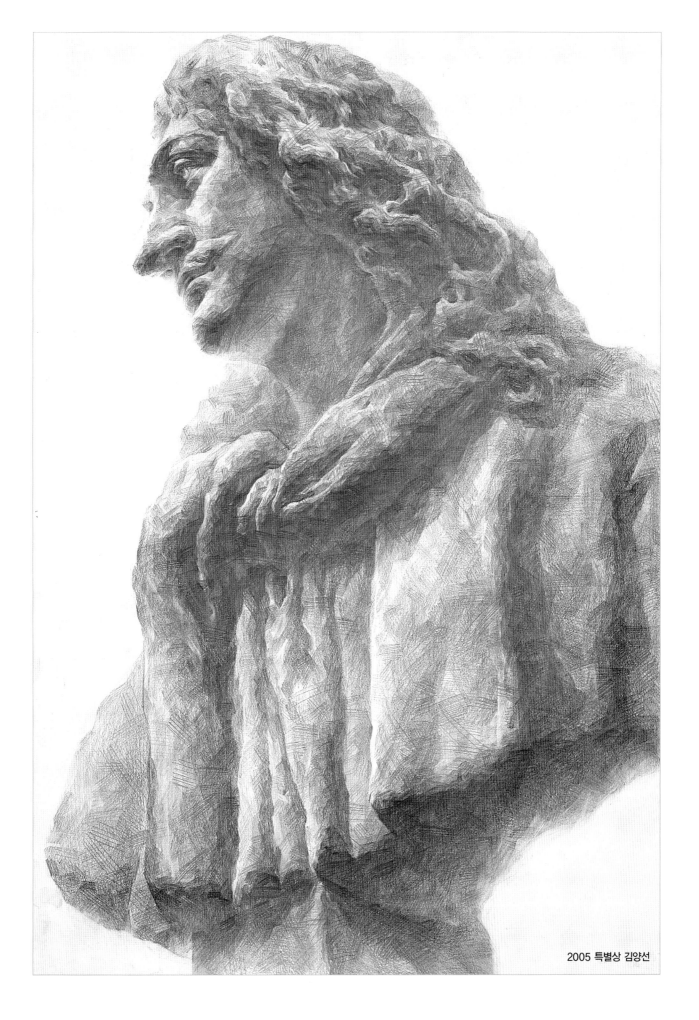

2005 특별상 김양선

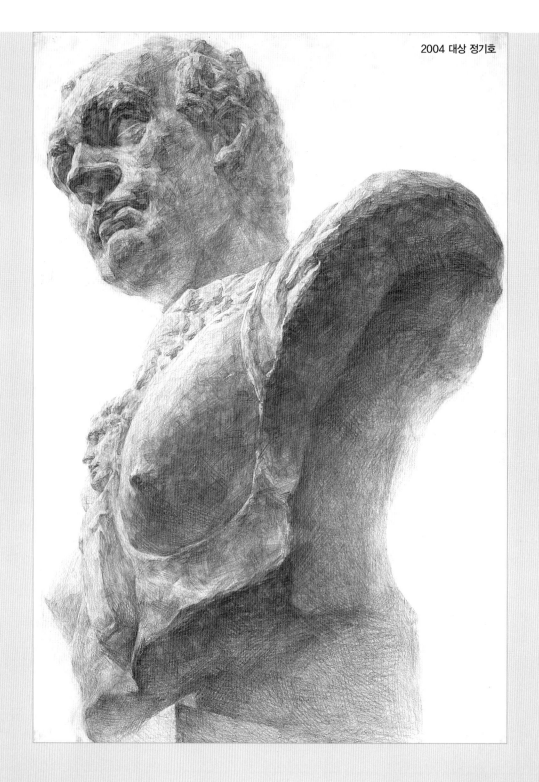

가타멜라타 (Gattamelata. 본명-Erasmo da Narmi/ 1370~1443)

가타멜라타(Gattamelata) 장군 기마상은 파도바의 안토니오성당 광장에 있는 조각상으로 이태리 피렌체 출신의 조각가
도나텔로(Donatello)가 파두아(Padua) 지방에 초대되어 부탁을 받고 만든 기마상이다.
석고상은 이 중 일부분이며, 실제에서는 말을 타고 지휘봉을 들고 있는 출정하는 모습이다. 광장에 세워진 유럽 최초의 청동 기마상으로
기마상의 효시라고 할 수 있다. 왕이나 국가적 영웅만 조각상으로 만들었던 것에 비추어 볼 때 용병대장이며 외교관이었던
그를 동상으로 만들어 많은 사람들이 오가는 광장에 전시한 것은 가타멜라타 장군이 그만큼 많은 전투에서 큰 공을 세운 인물이었으며,
시민들에게도 존경을 받았음을 보여주는 것이다.

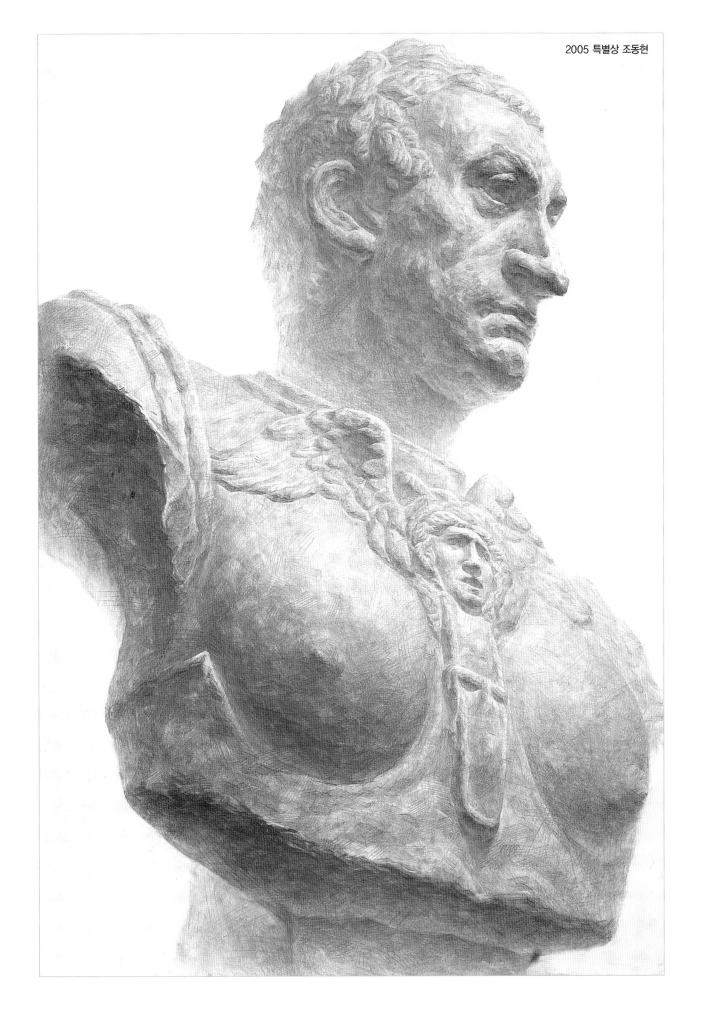

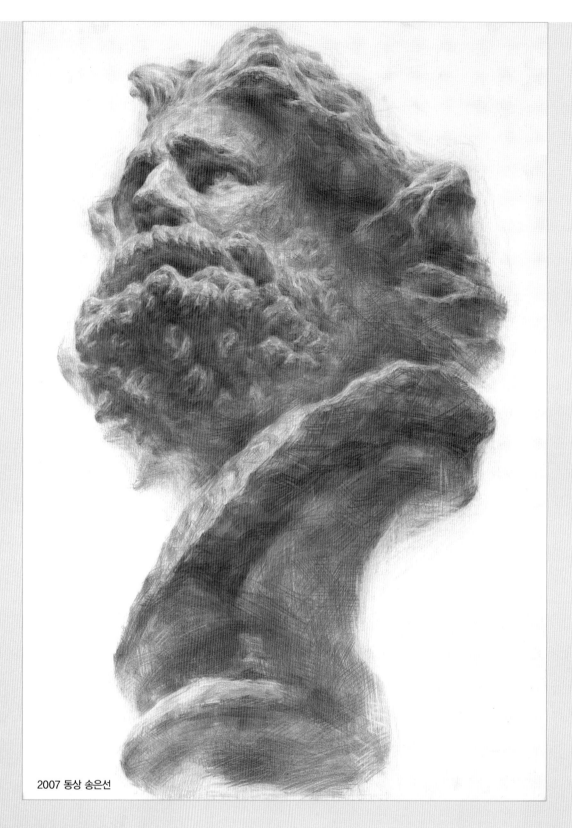

2007 동상 송은선

수염 난 남자

수염 난 남자(히게-일본어로 수염)은 프랑스 조각가 프랑수아 뤼드(1784. 1. 4~1855. 11. 3)가 개선문 조각장식으로 제작한
'1792년 의용병들의 출정'에 있는 조각의 일부분이다. 특별히 이 석고상에 별도 이름은 없다.
다만 프랑수아 뤼드의 개선문 조각 작품을 일명 '라 마르세예즈(La Marseillaise)'라고 부른다.

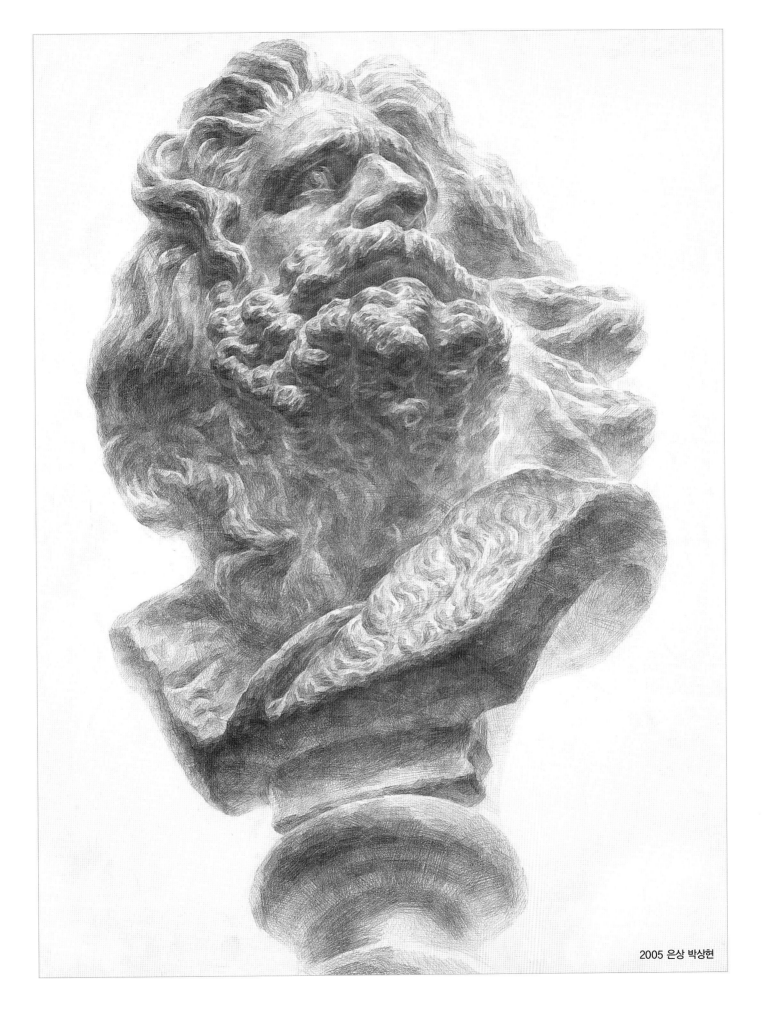

2005 은상 박상현

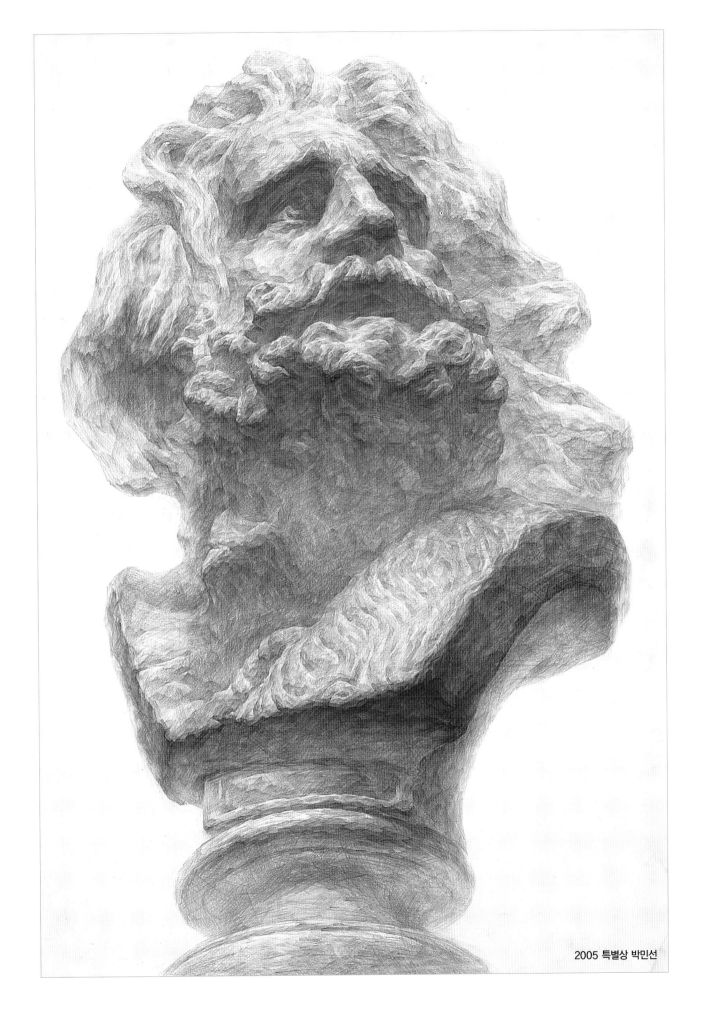

2005 특별상 박민선

2004 특별상 이지혜

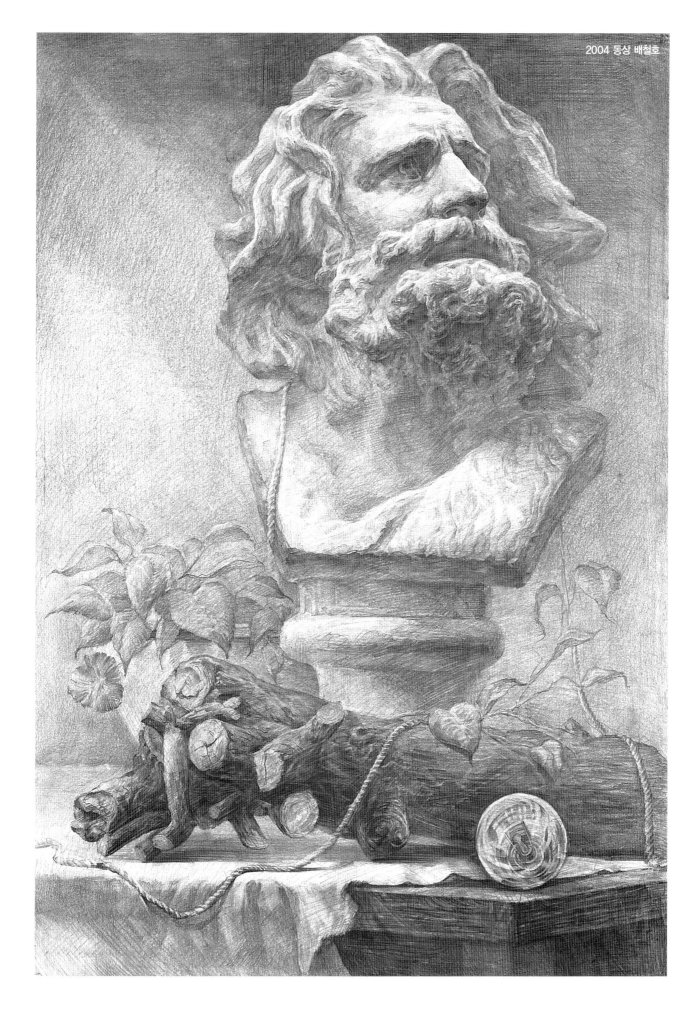

2004 동상 배철호

90
—
91

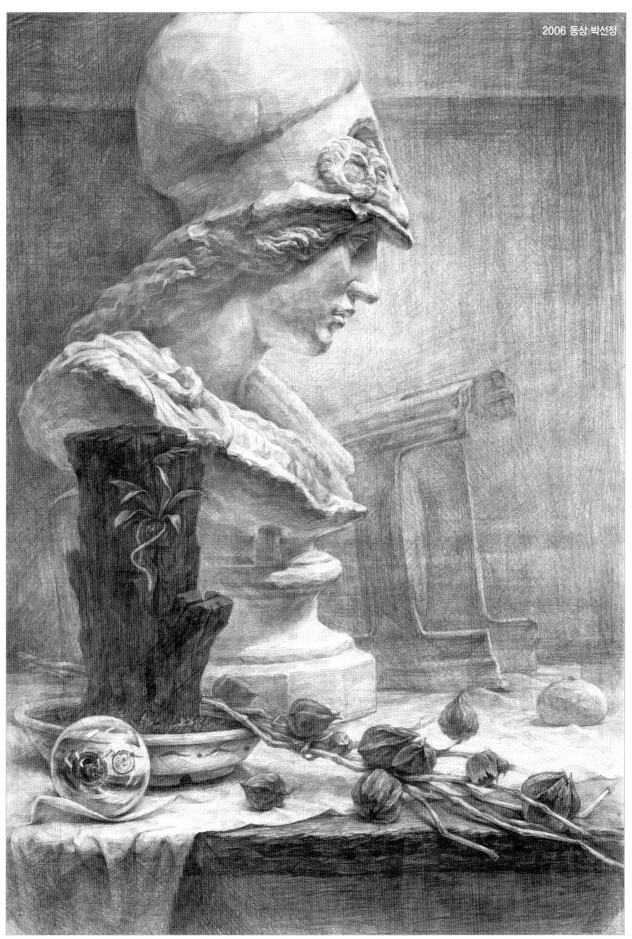

투구 쓴 여인 – 일반적으로 '투구 쓴 여인', '무장 여인' 으로 부르지만 지혜와 전쟁의 여신 '아테나' 의 일부분이다.

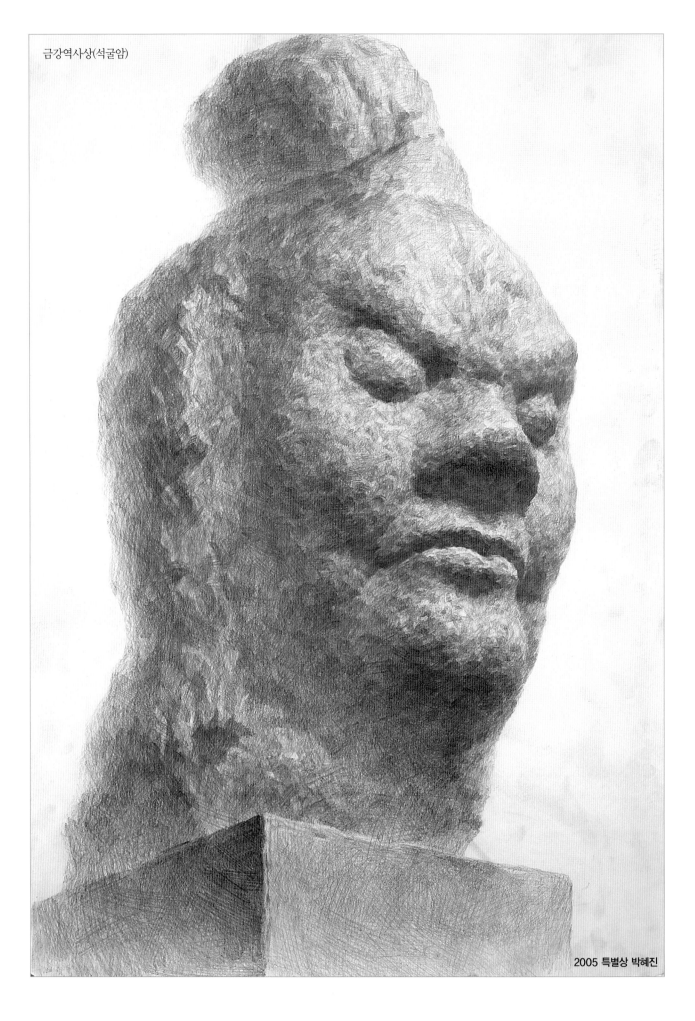

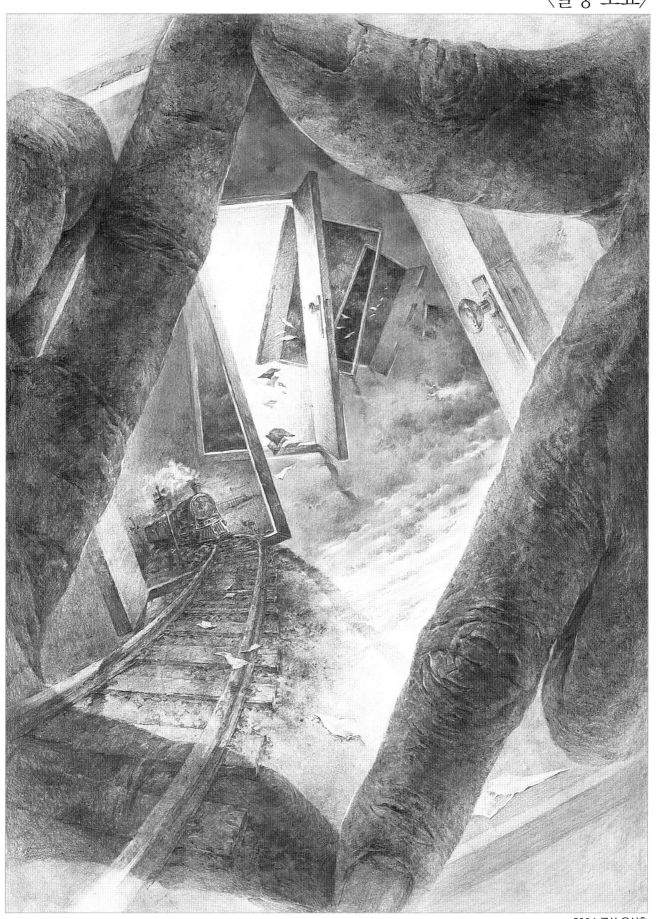

2004 금상 윤석훈

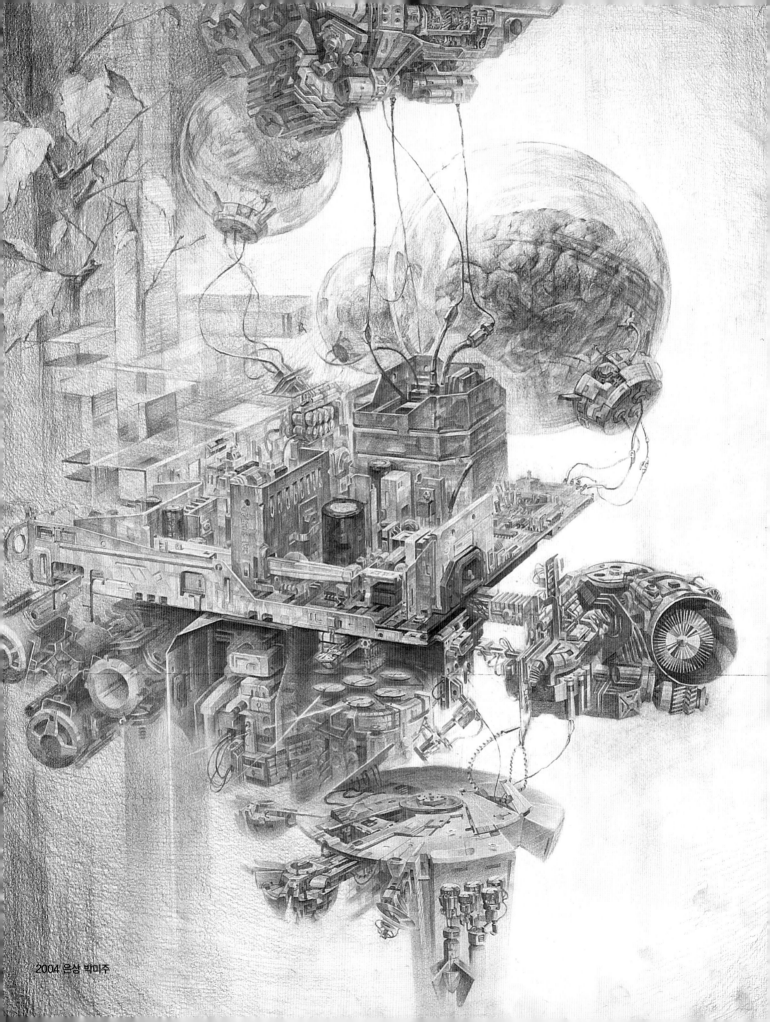

2004 은상 박미주

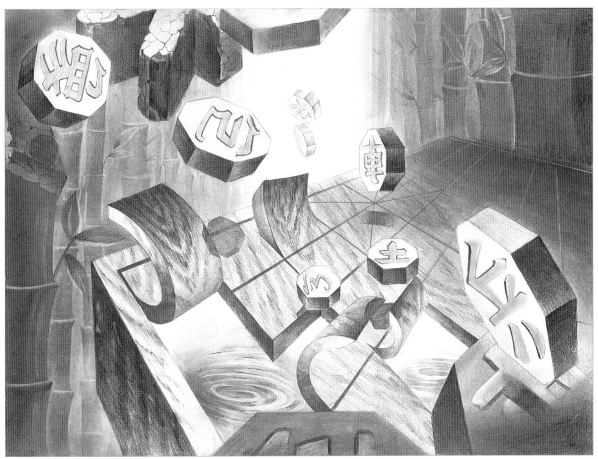

2004 특별상 민보라

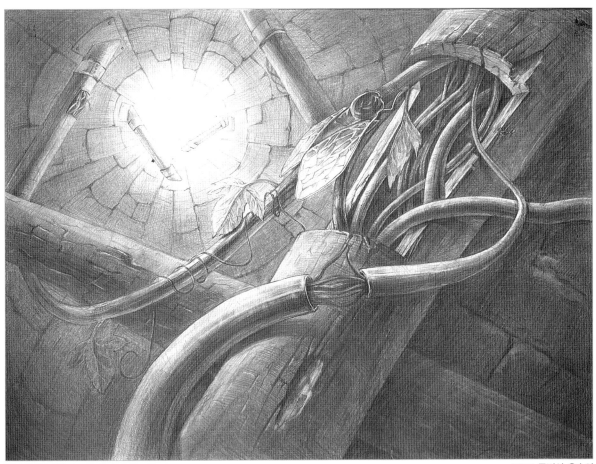

2004 특별상 윤수영

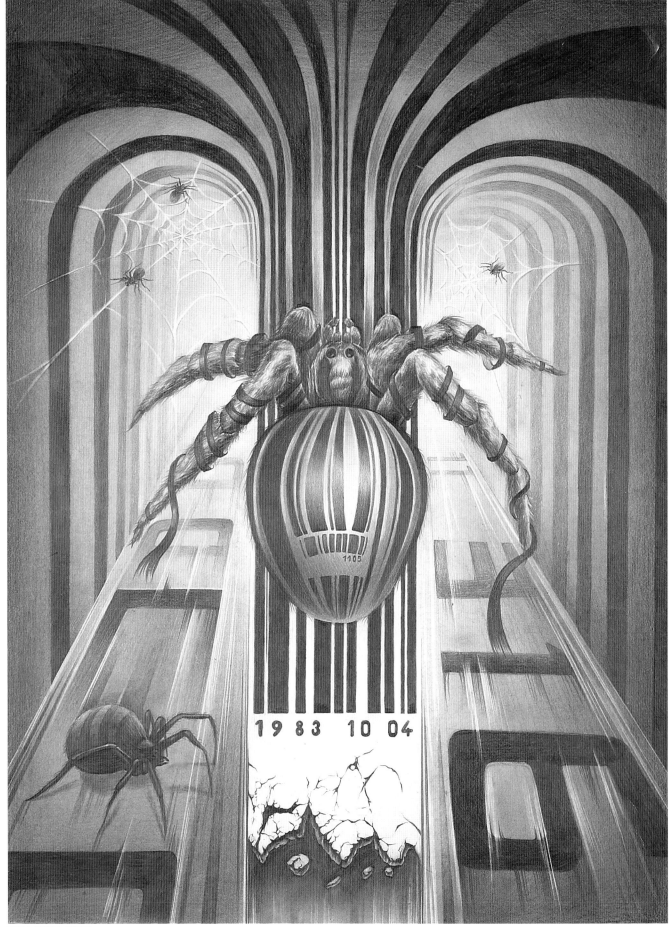

2004 특별상 이홍일

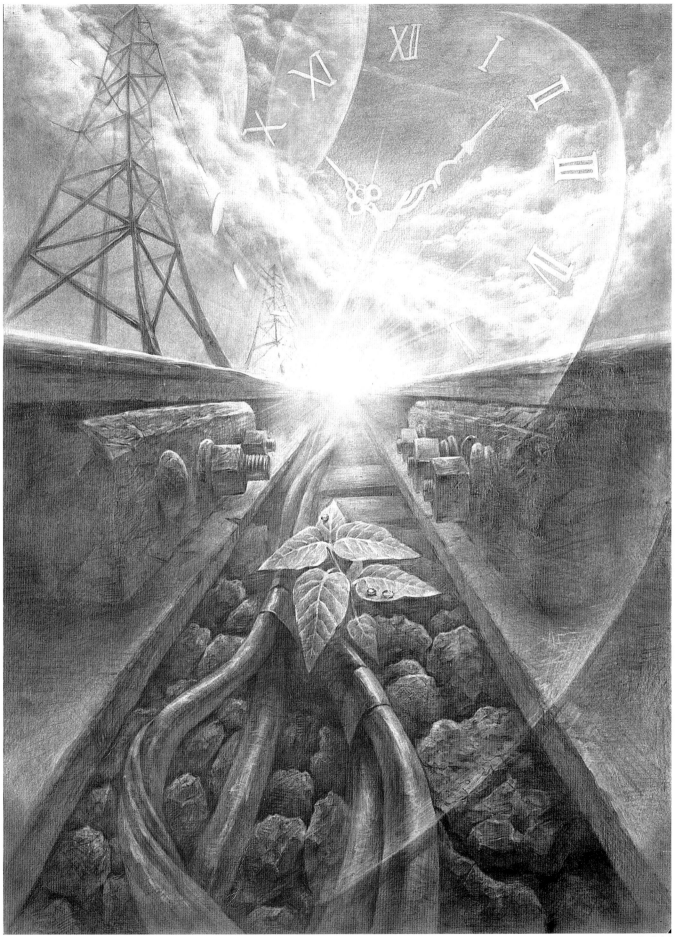

2005 금상 김진희

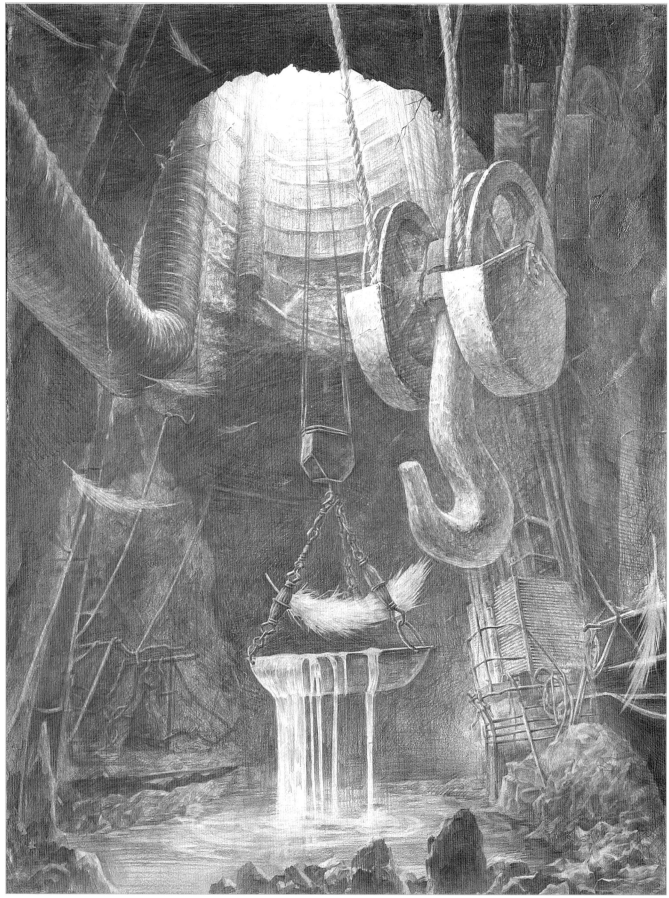

2005 동상 김나영

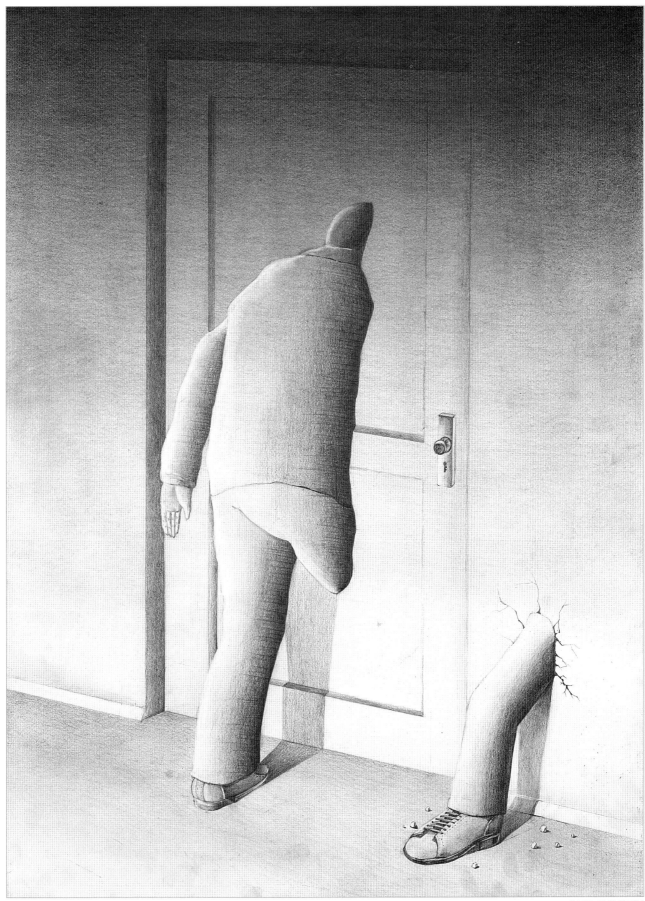

2005 동상 유주남

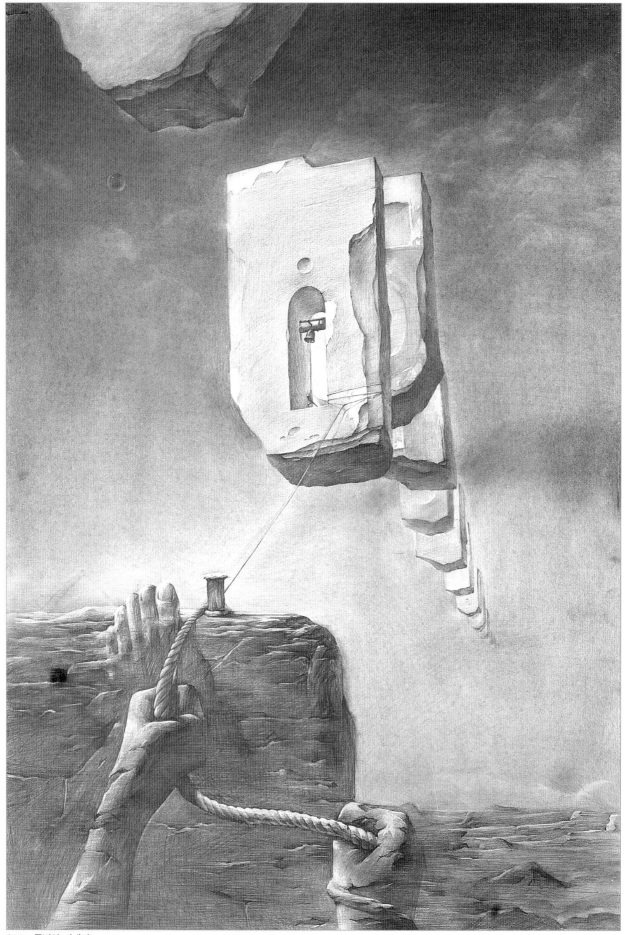

2005 특별상 김예진

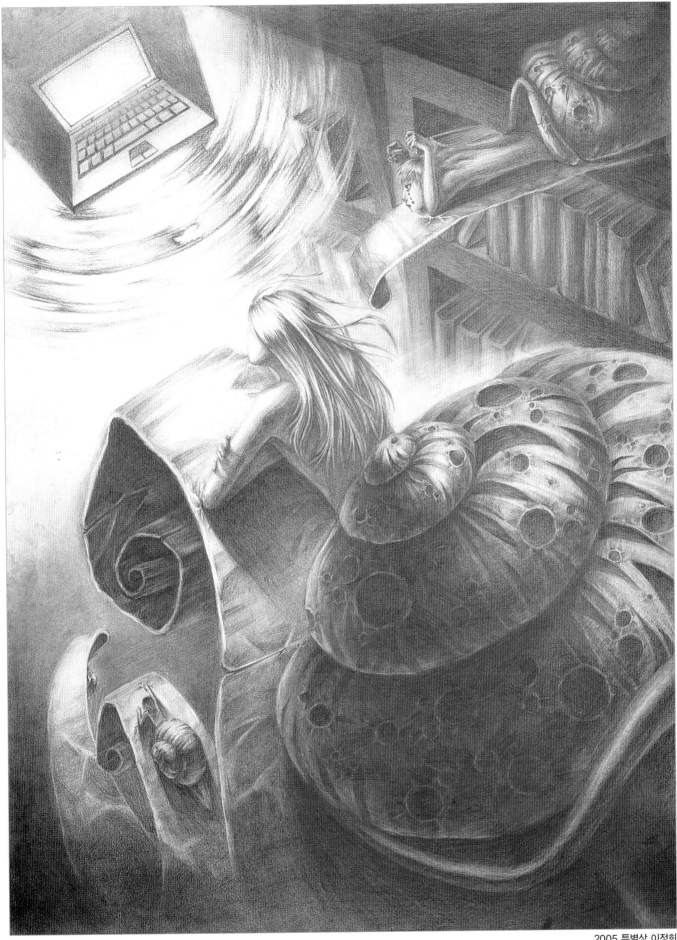

2005 특별상 이정희

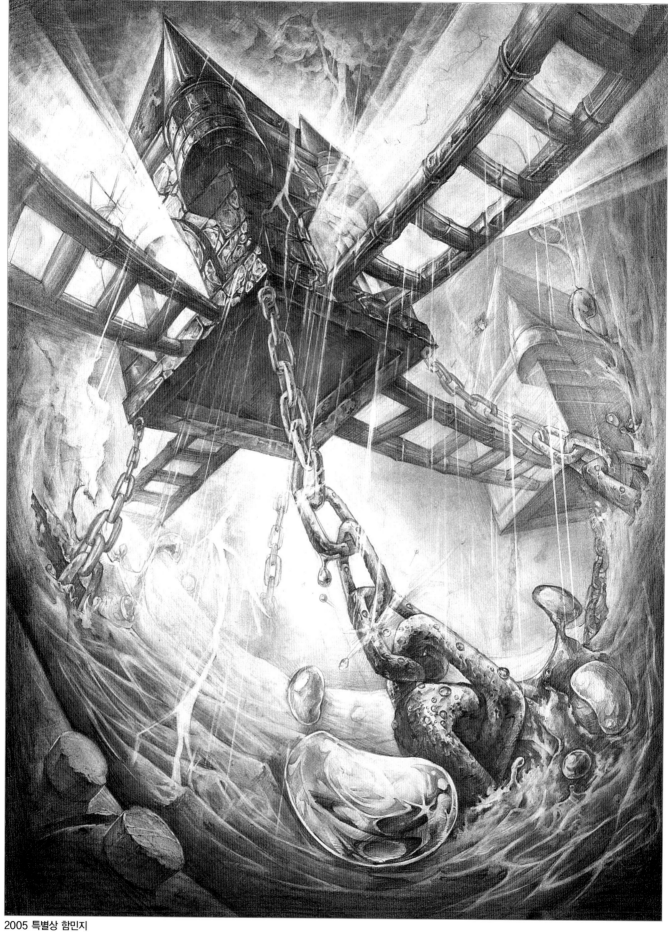

2005 특별상 함민지

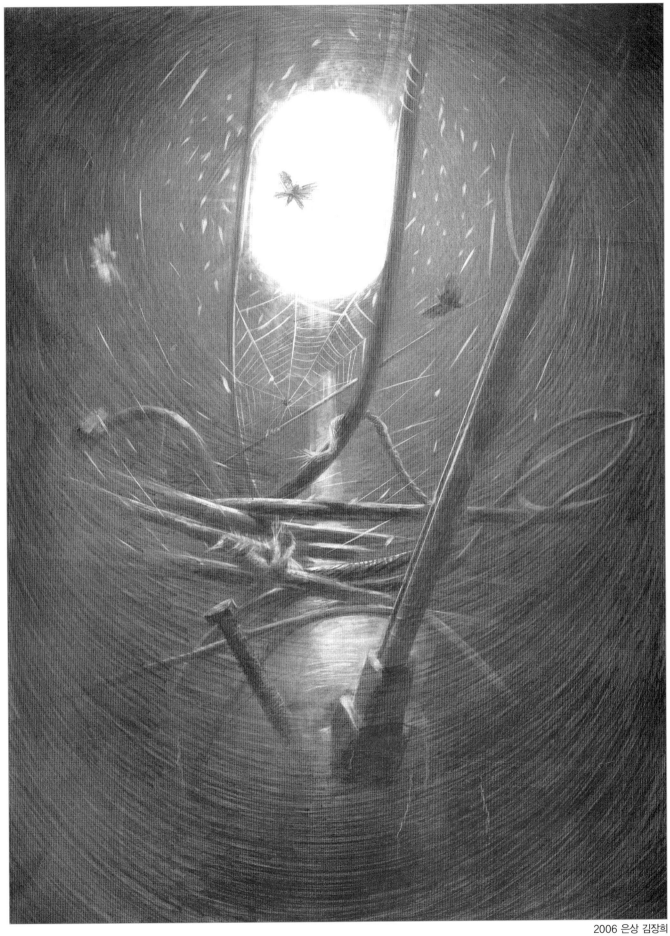

2006 은상 김장희

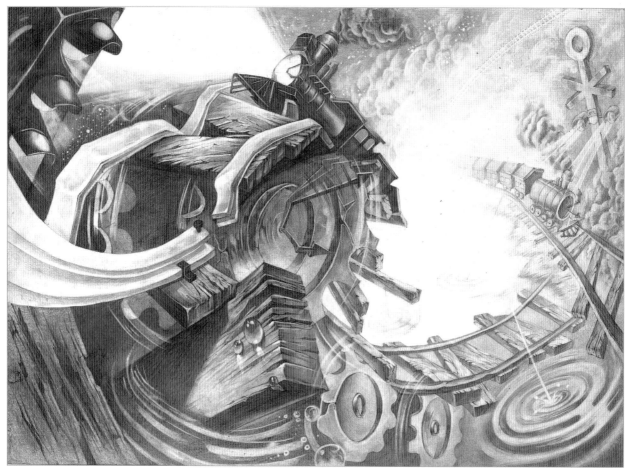

2007 동상 서지원

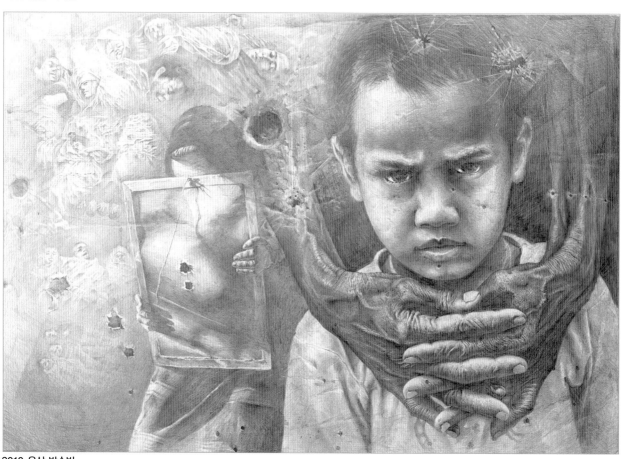

2010 은상 박수빈

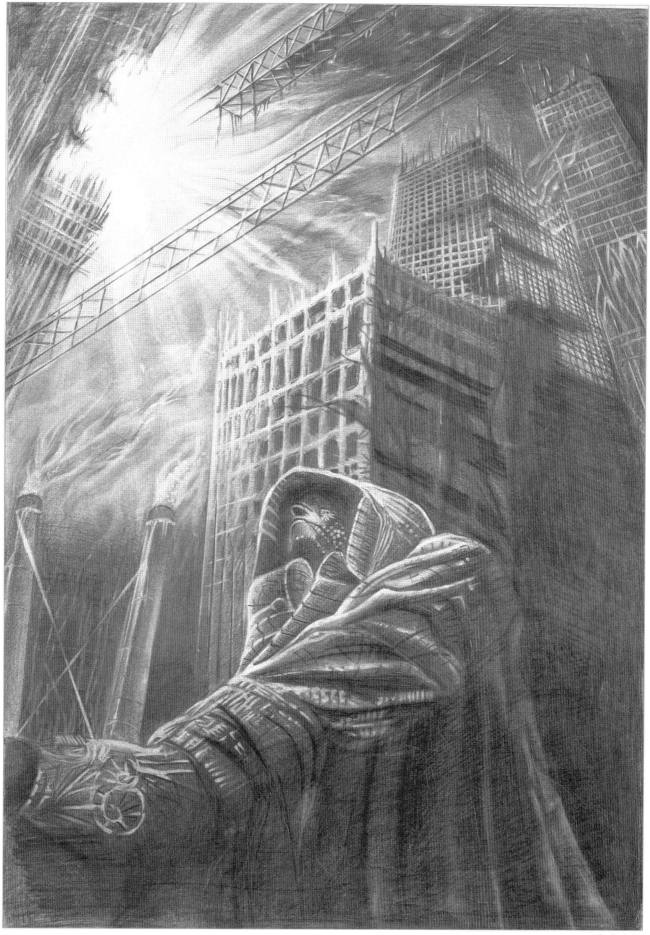

2009 은상 이가빈

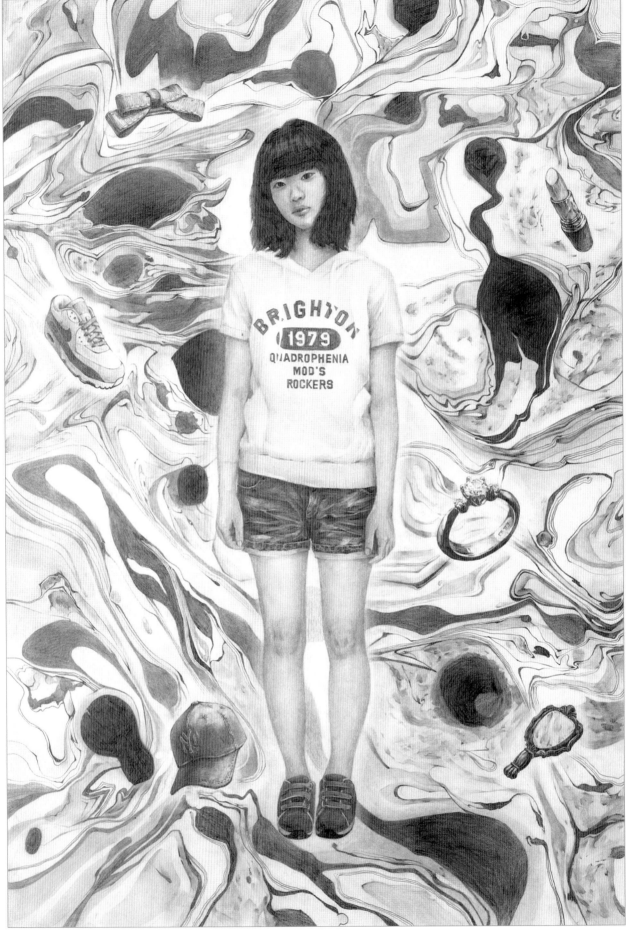

2010 학장상 정지혜

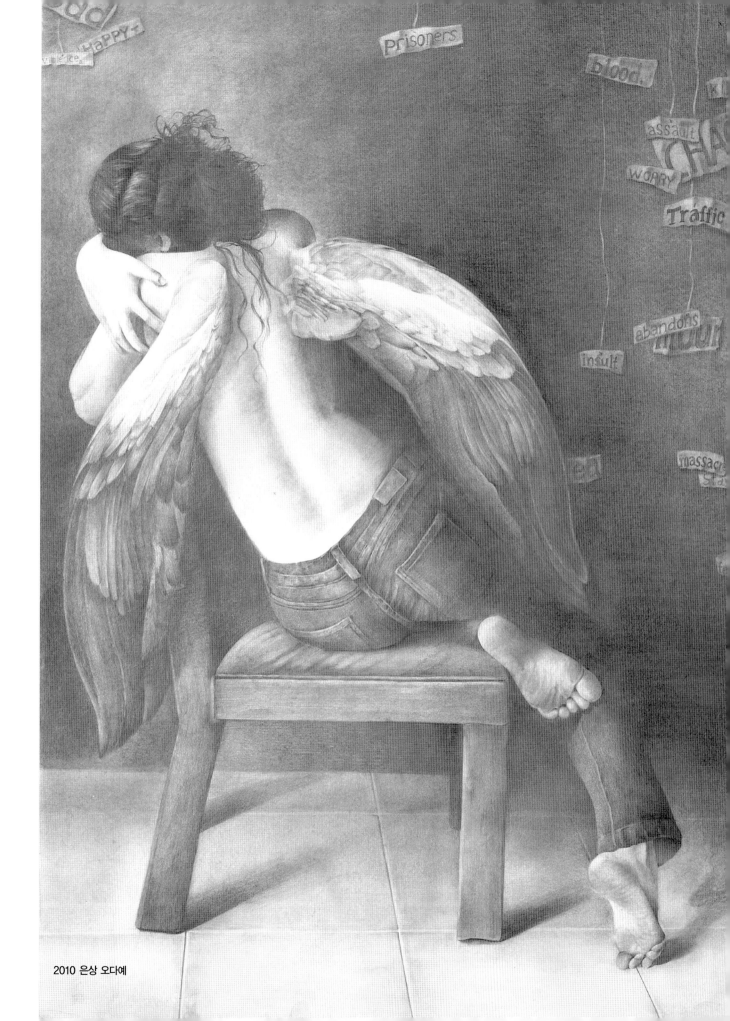

2010 은상 오다예

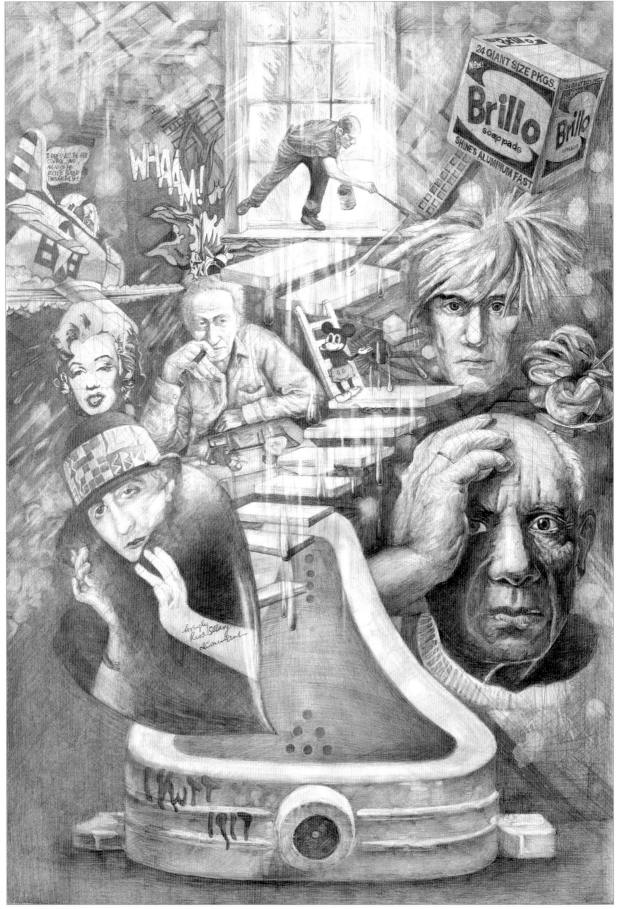

2011 금상 강현민

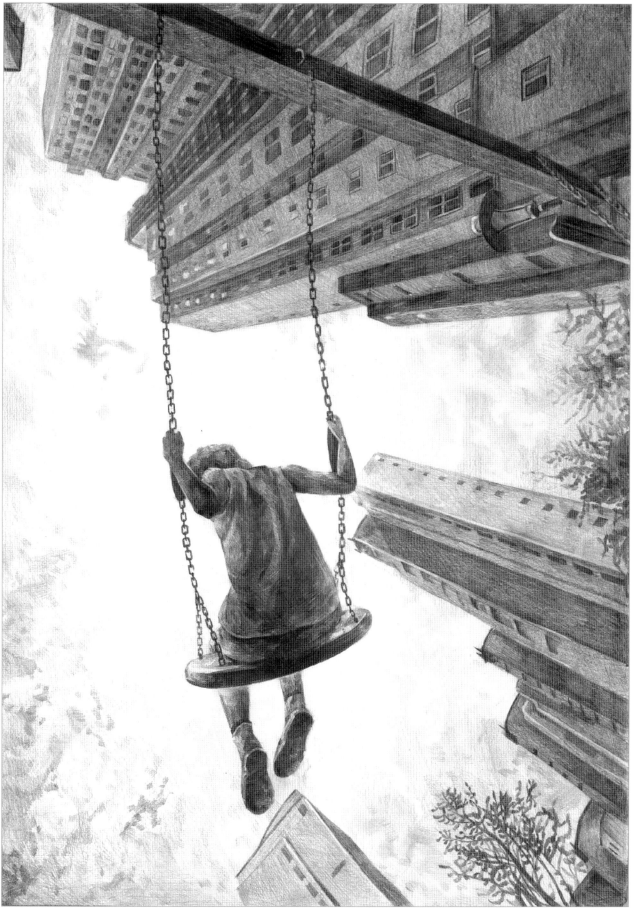

2012 특별상 김경미

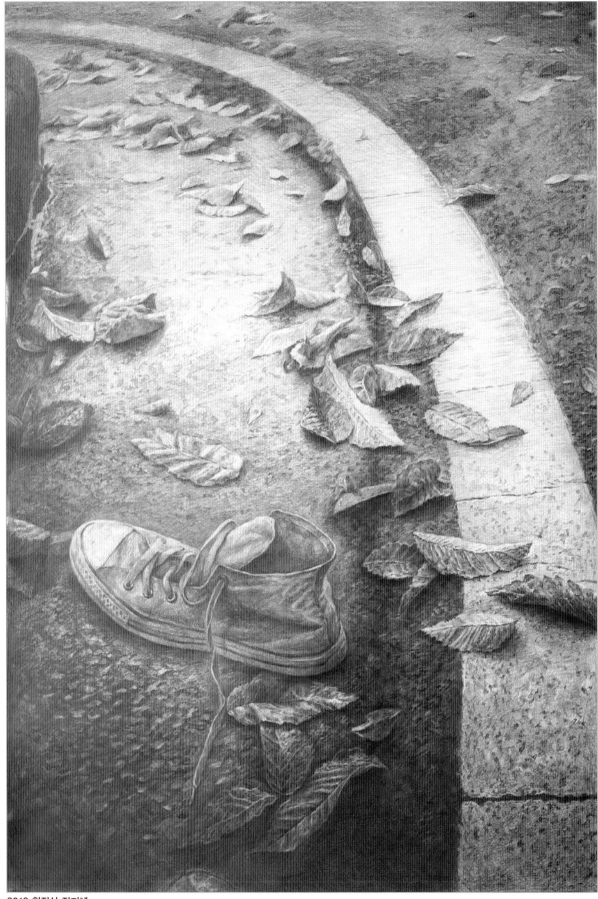

2012 학장상 장지혜

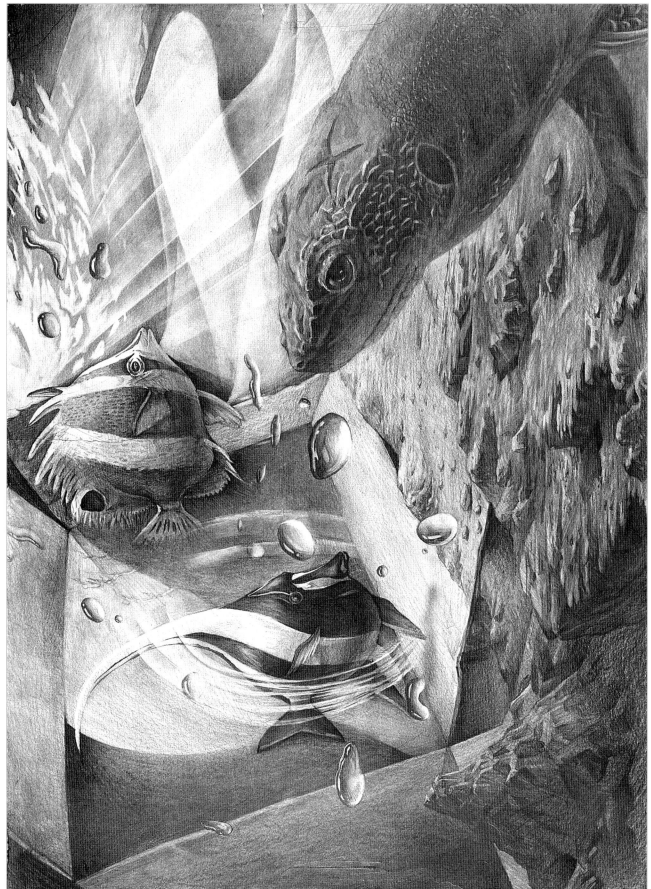

112
—
113

2005 특별상 박미희

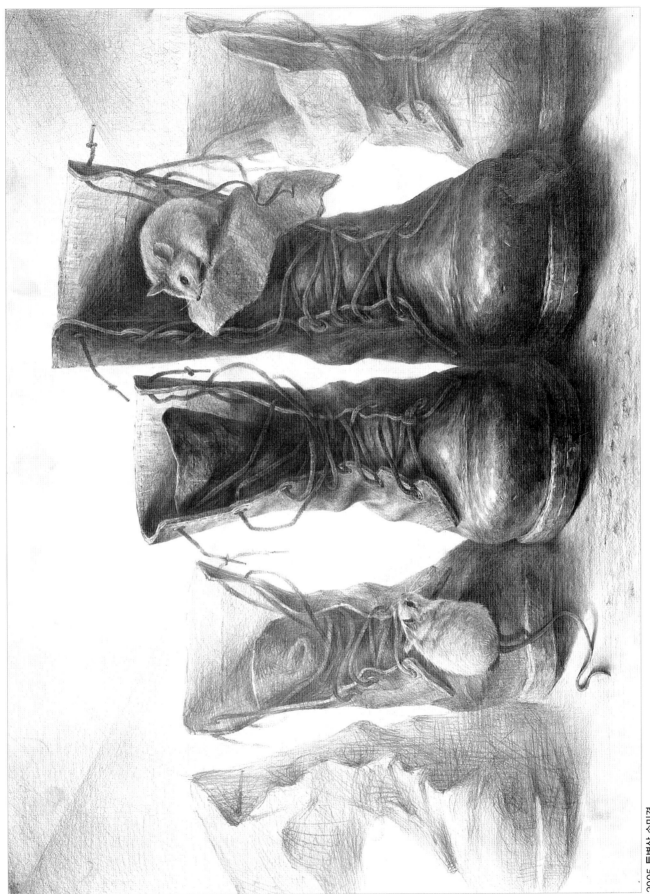

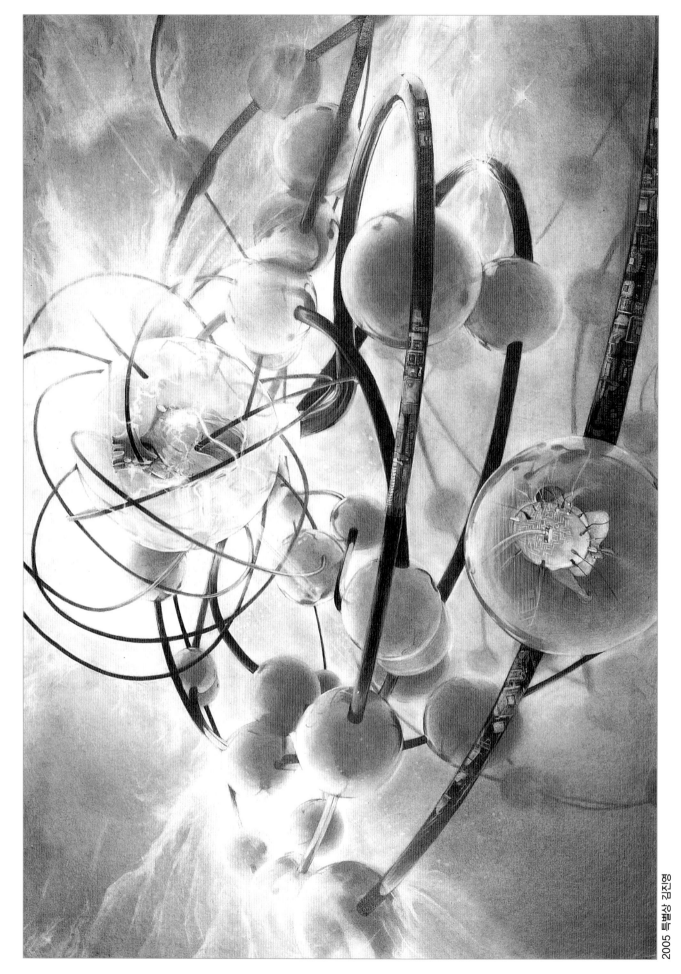

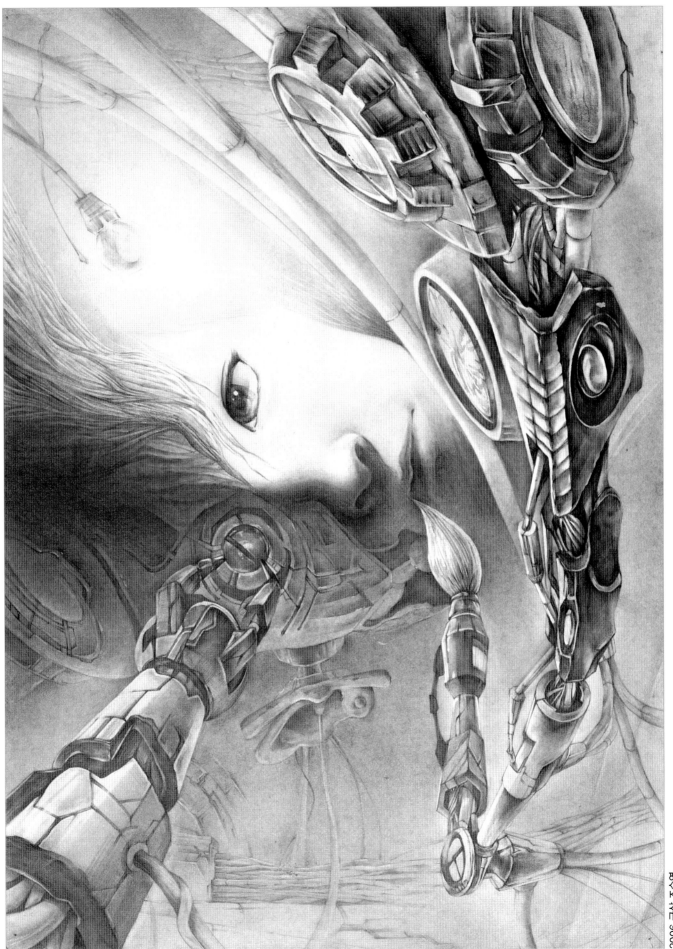

2006 금상 조수연

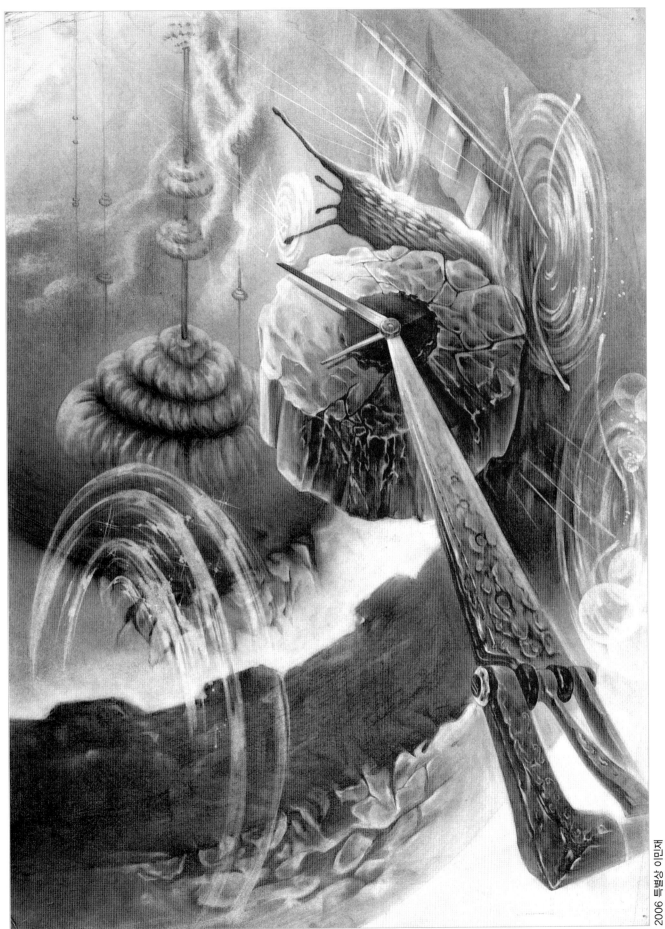

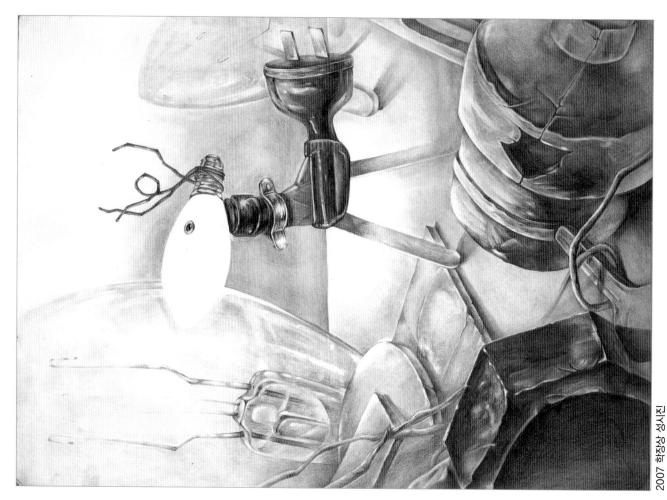

2007 목장상 성시진

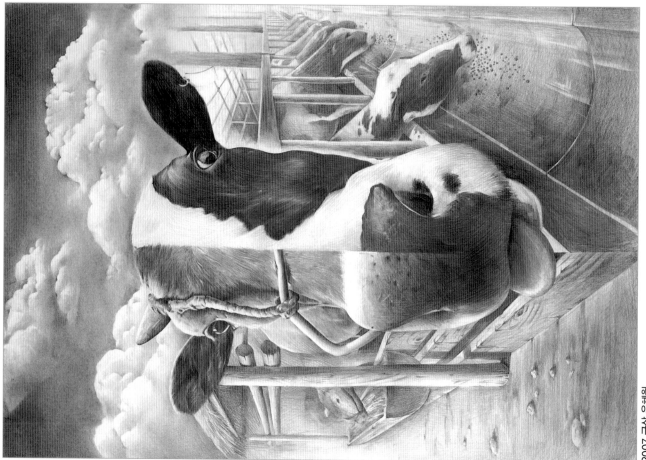

2007 금상 윤혜원

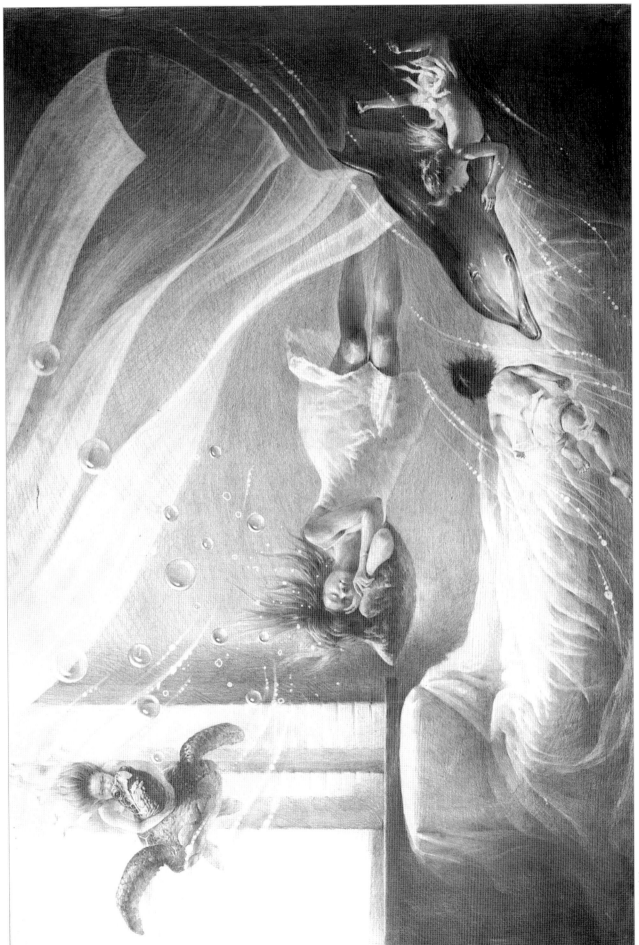

120
—
121

2007 은상 김푸레

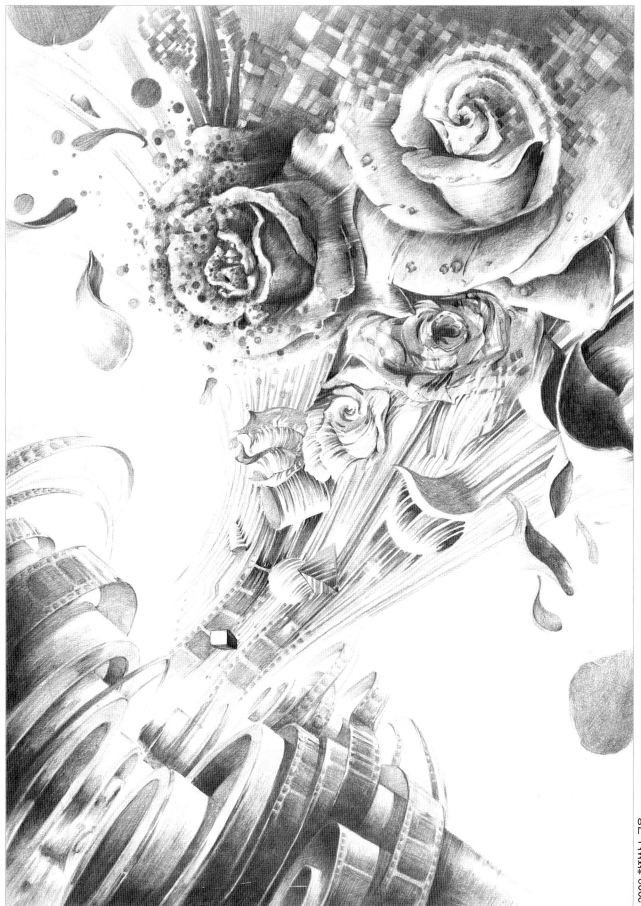

2008 은상 이<u>혁</u>경

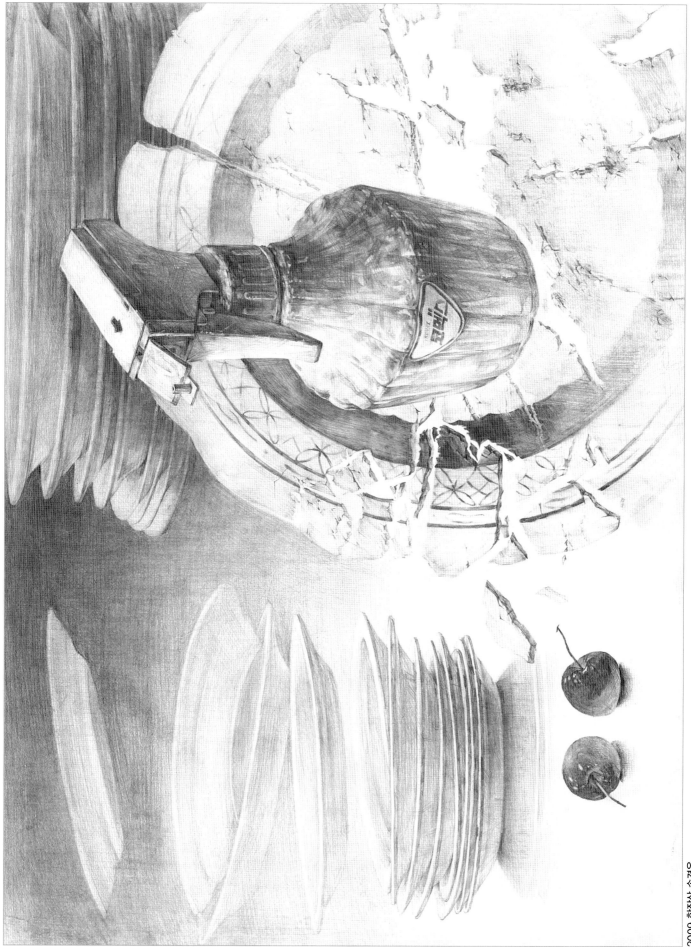

124
—
125

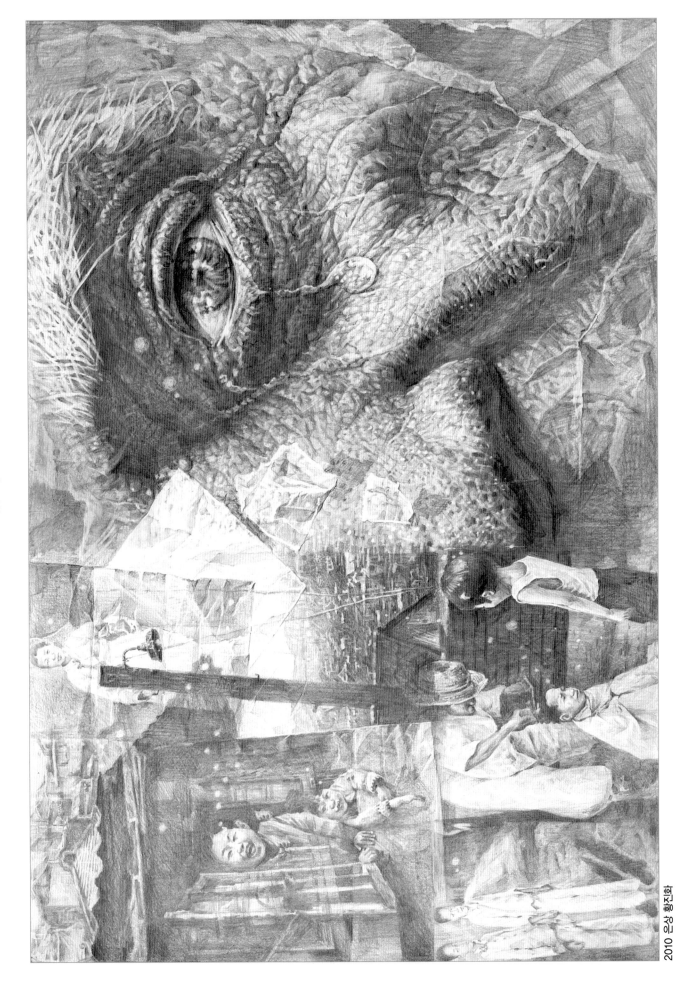

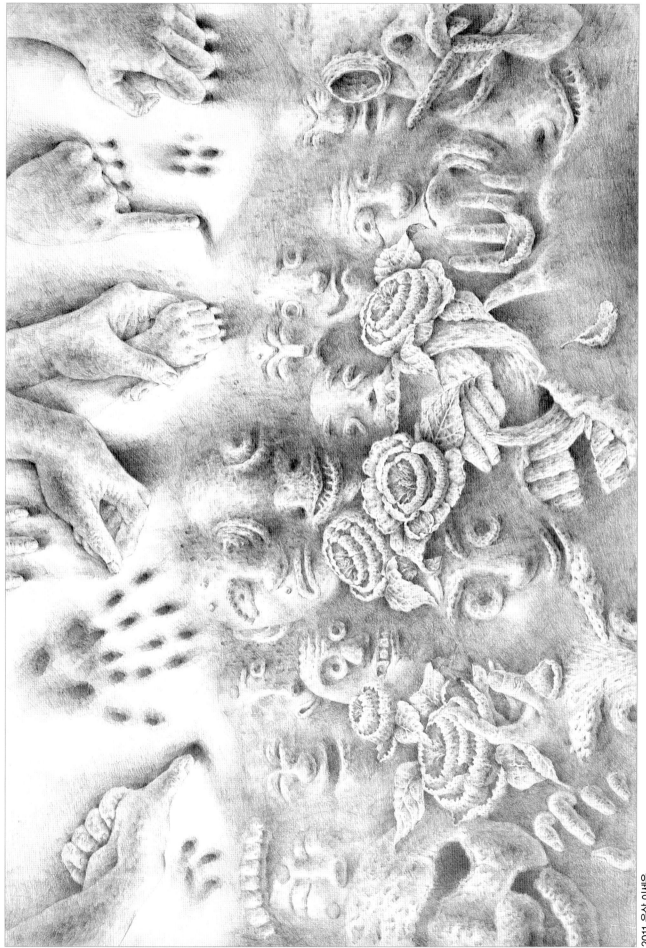

2011 은상 이세은

〈정물소묘〉

2013 학장상 오연수

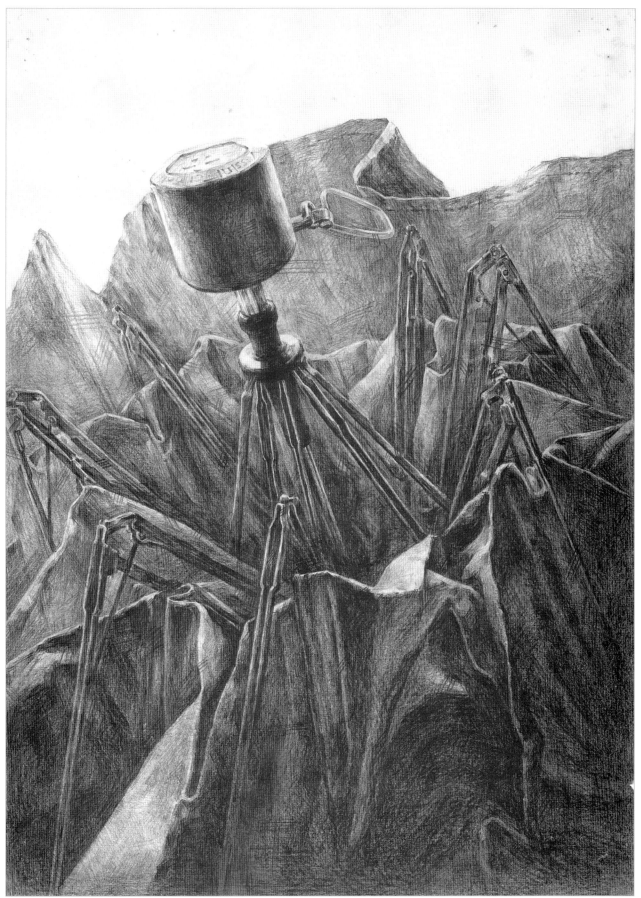

2012 동상 박건하

2010 동상 이보희

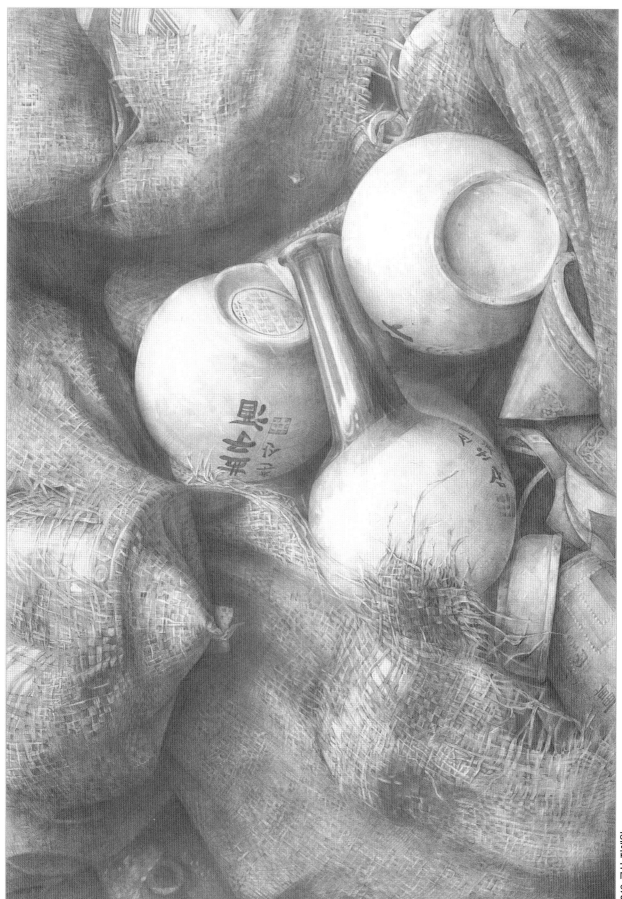

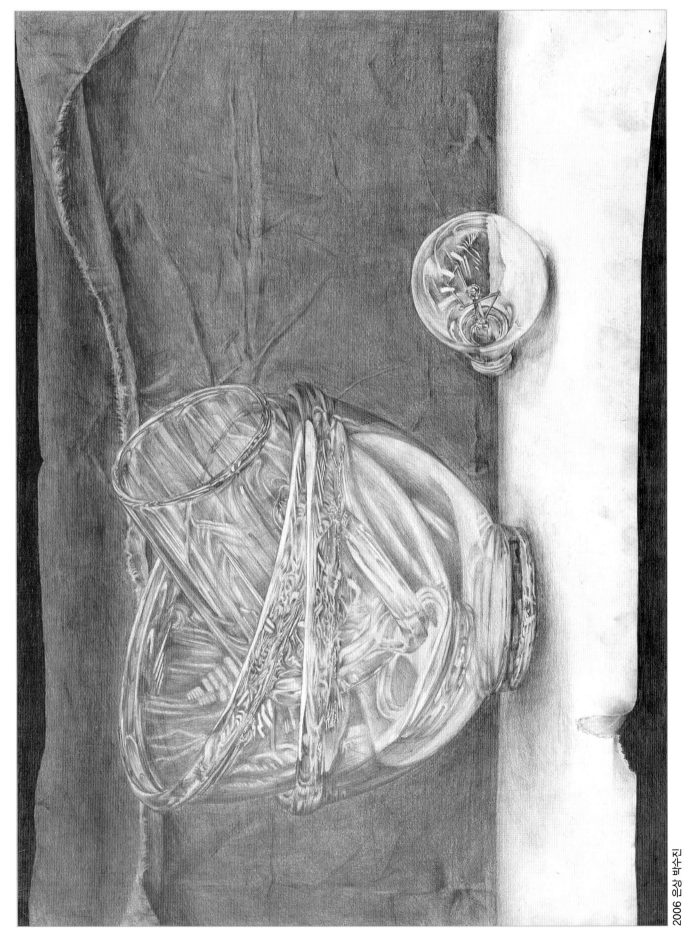

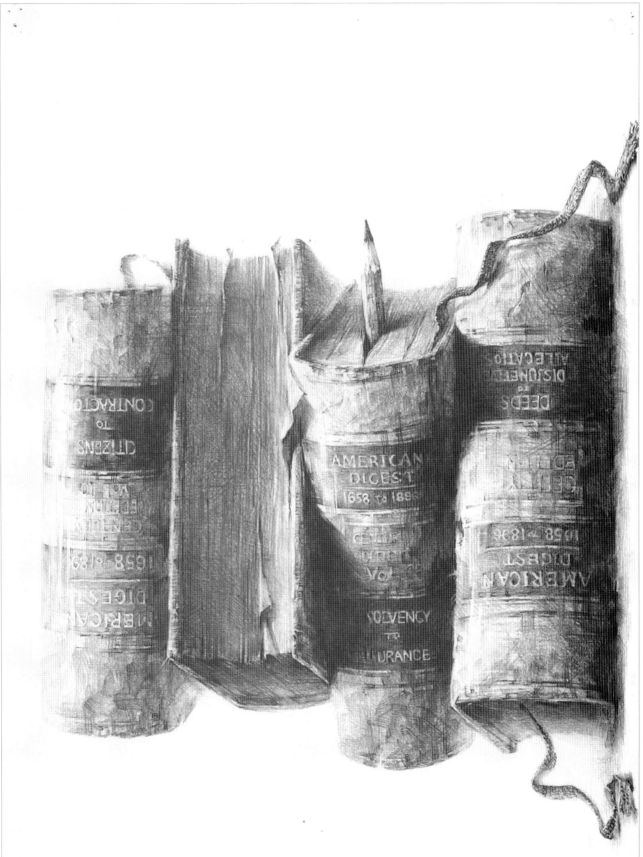

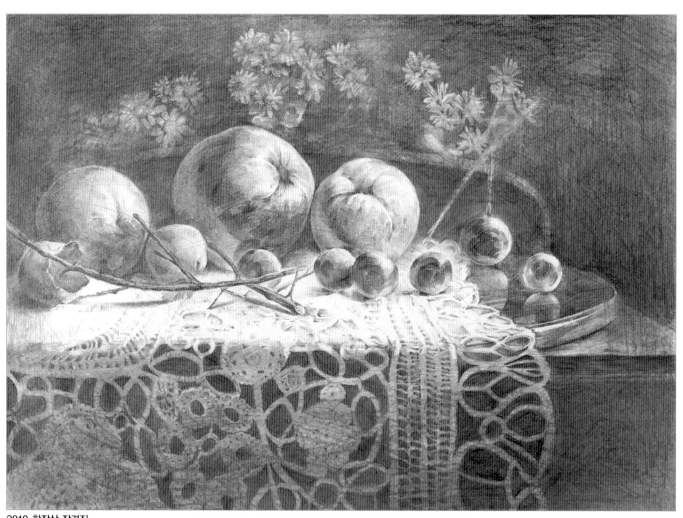

2010 학장상 장경진

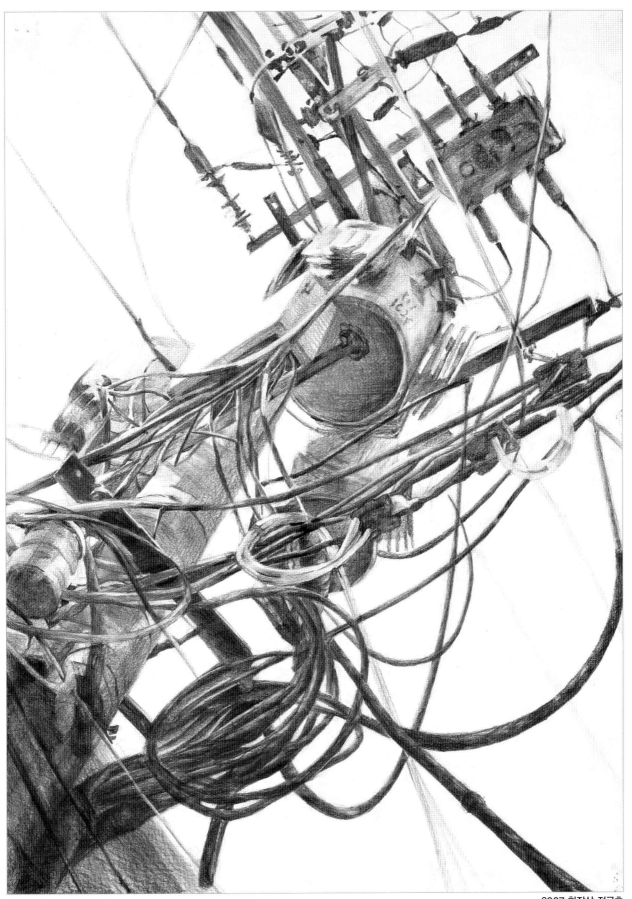

〈풍경소묘〉

2007 학장상 정근호

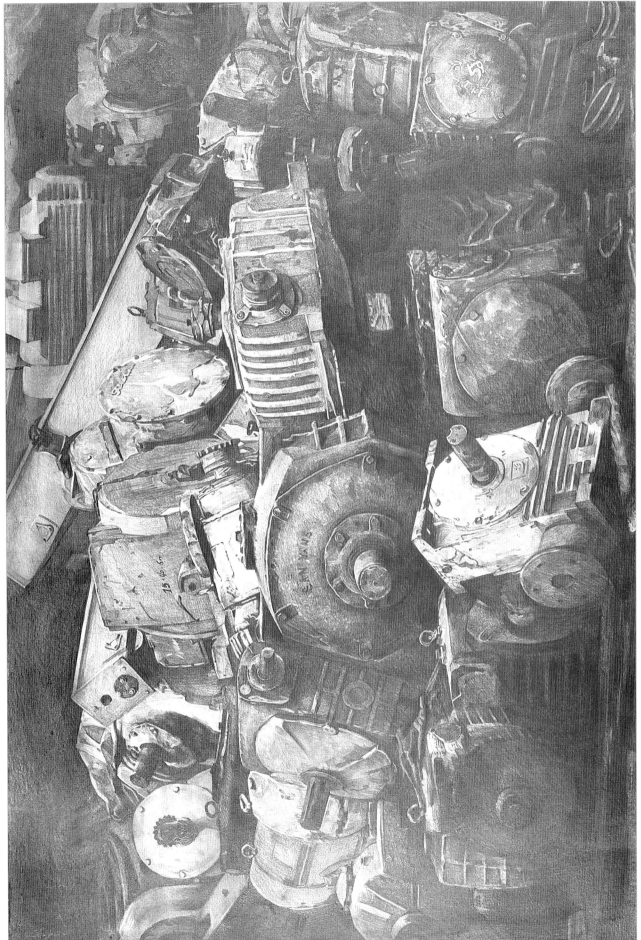

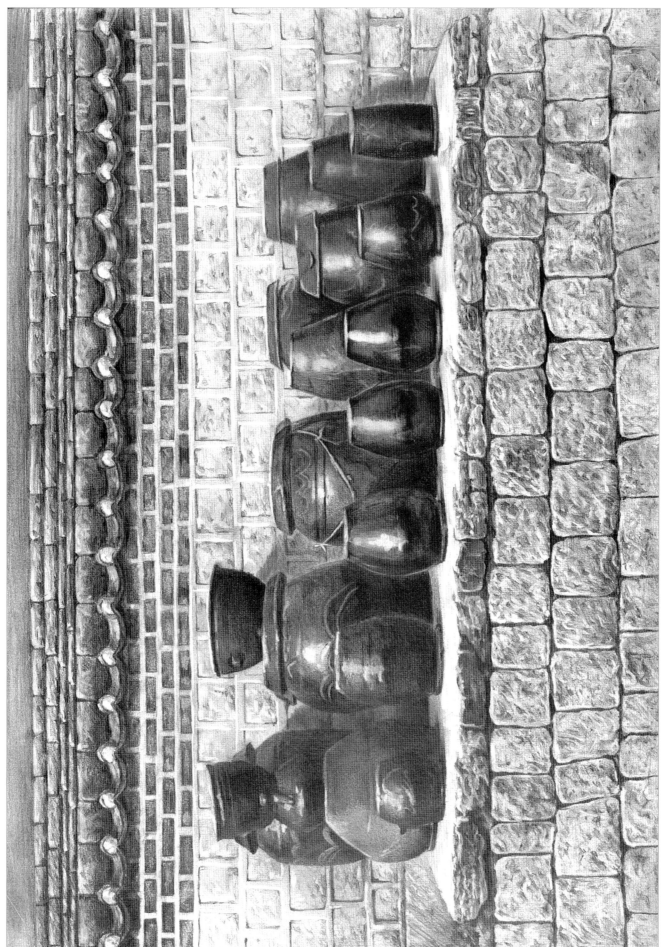

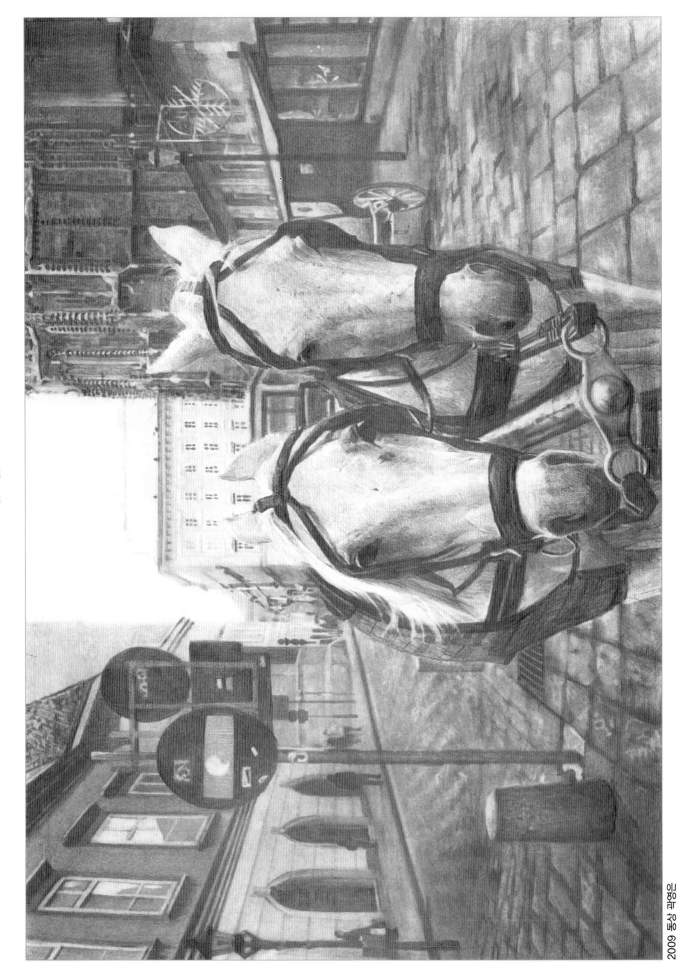

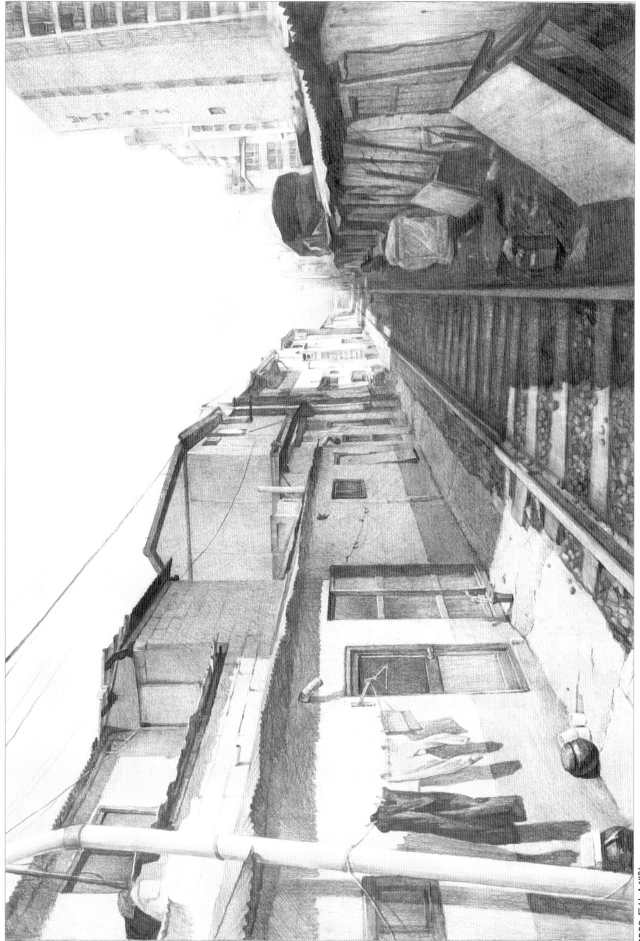

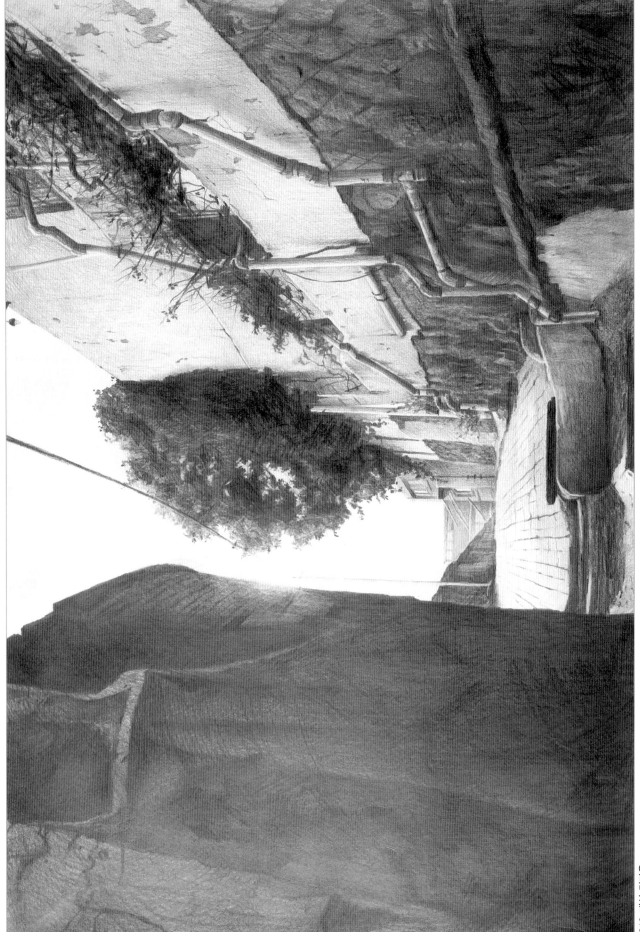

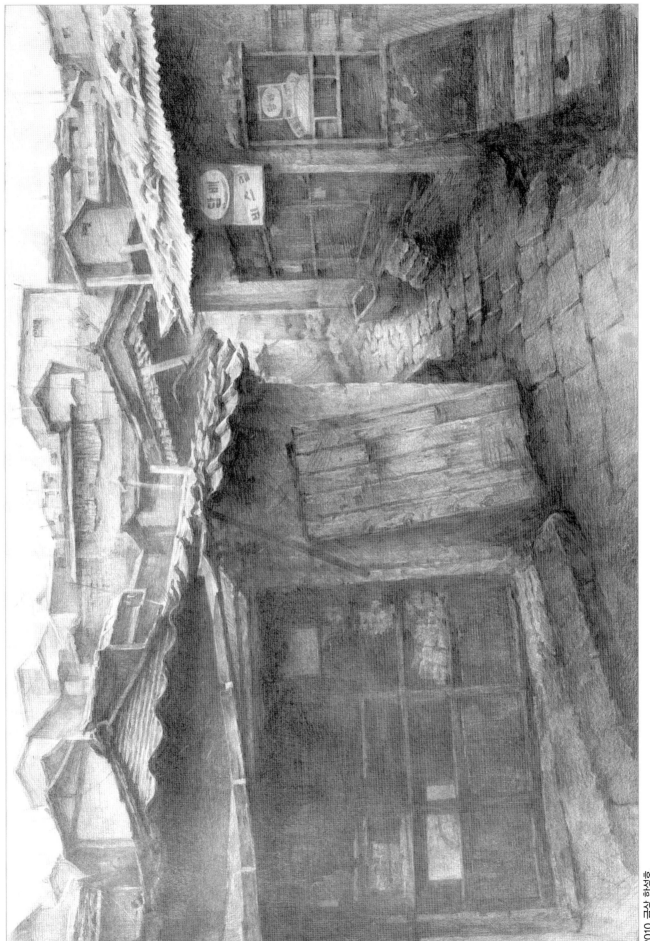

2010 금상 하성훈

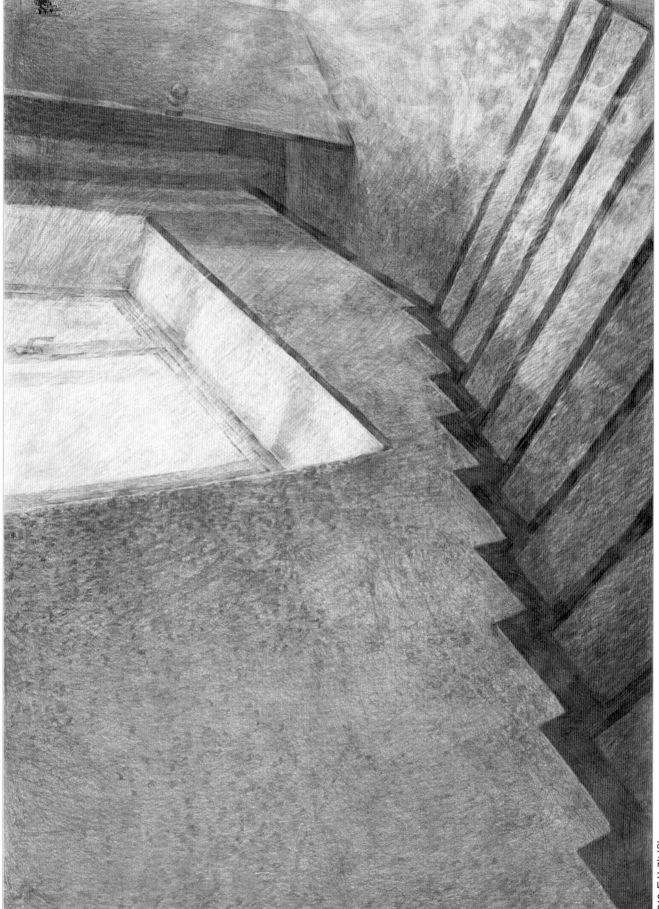

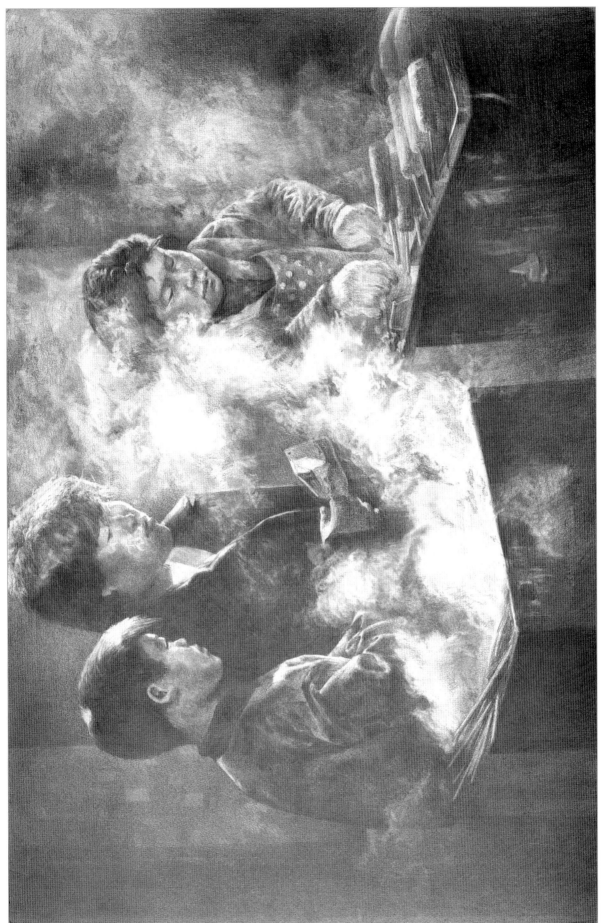

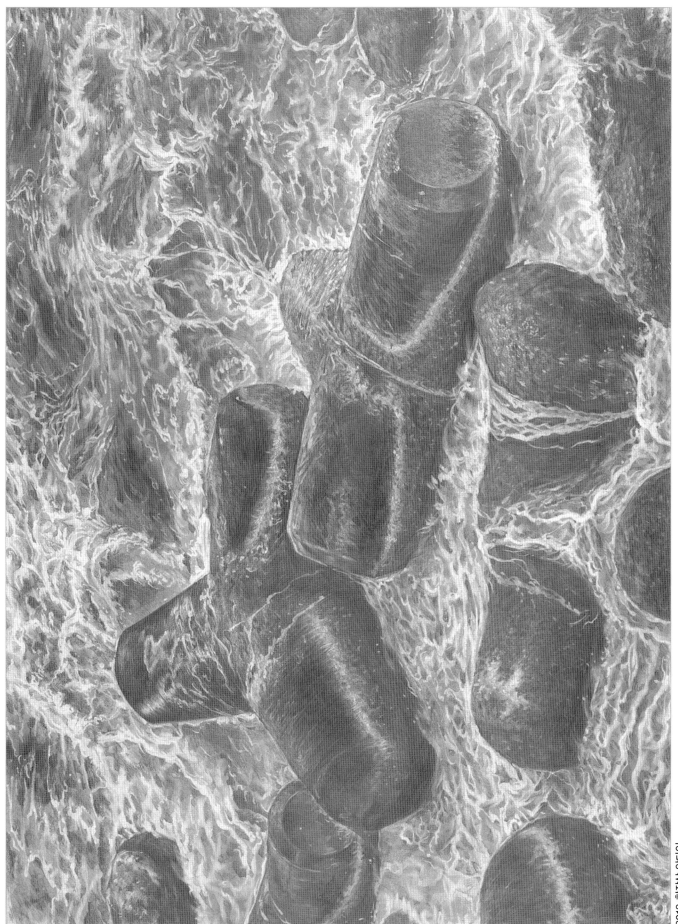

146
—
147

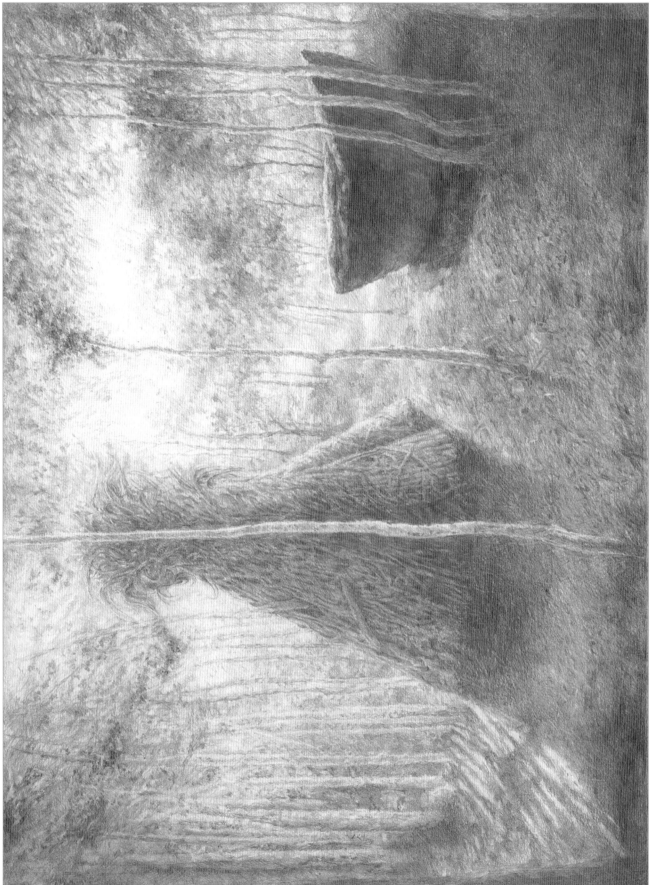

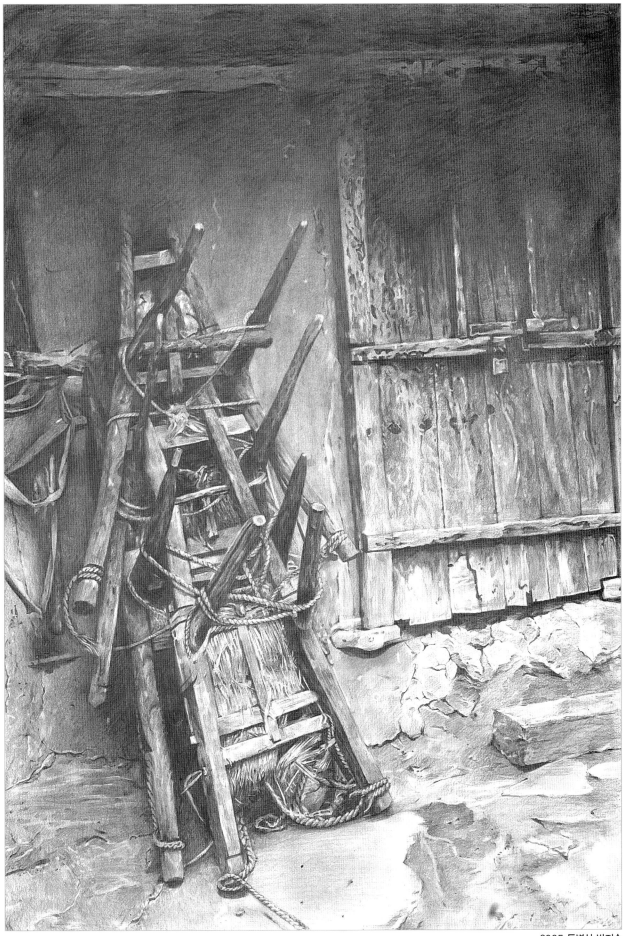

2005 특별상 박지숙

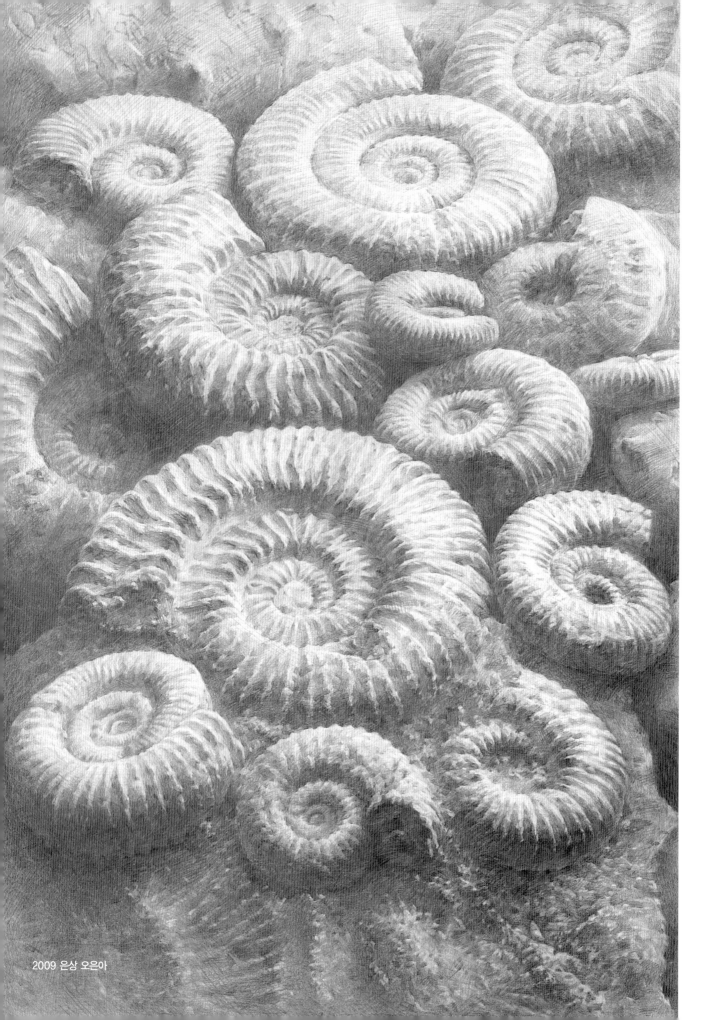

2009 은상 오은아

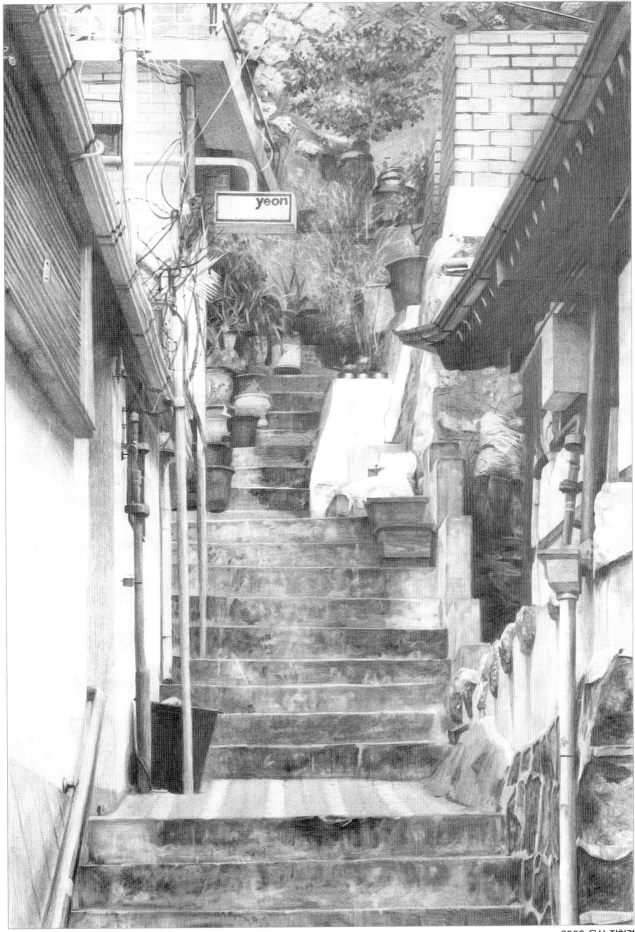

yeon

2009 은상 정현경

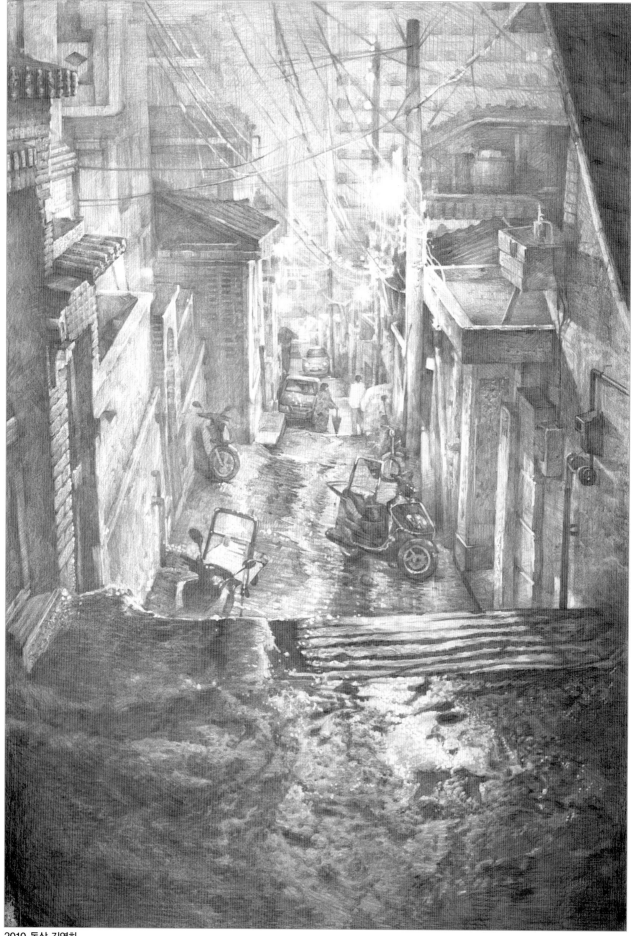

2010 동상 김연희

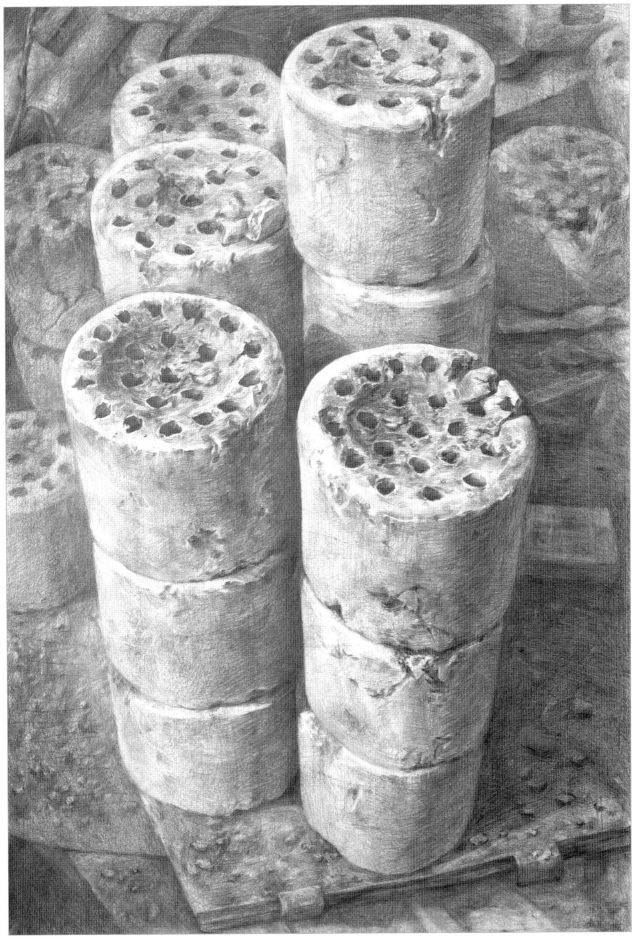

2011 동상 김도영

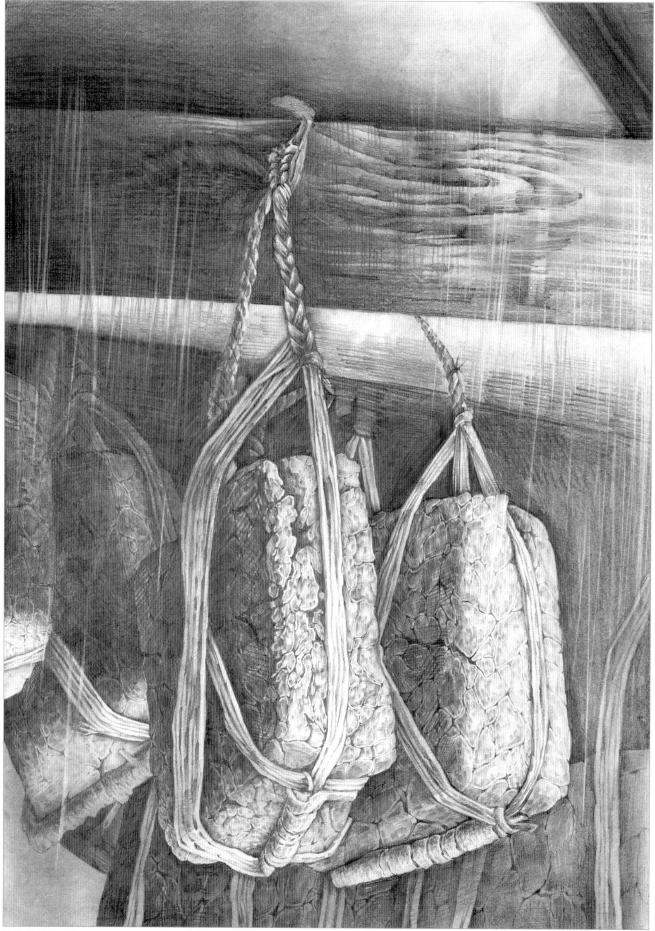

152
—
153

2011 동상 조선향

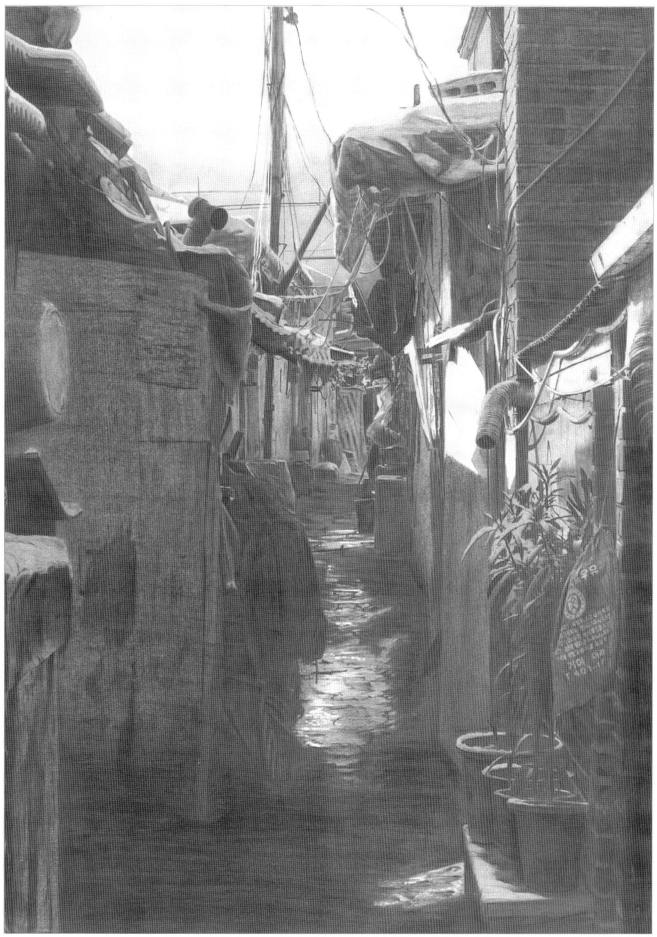

2013 학장상 홍현태

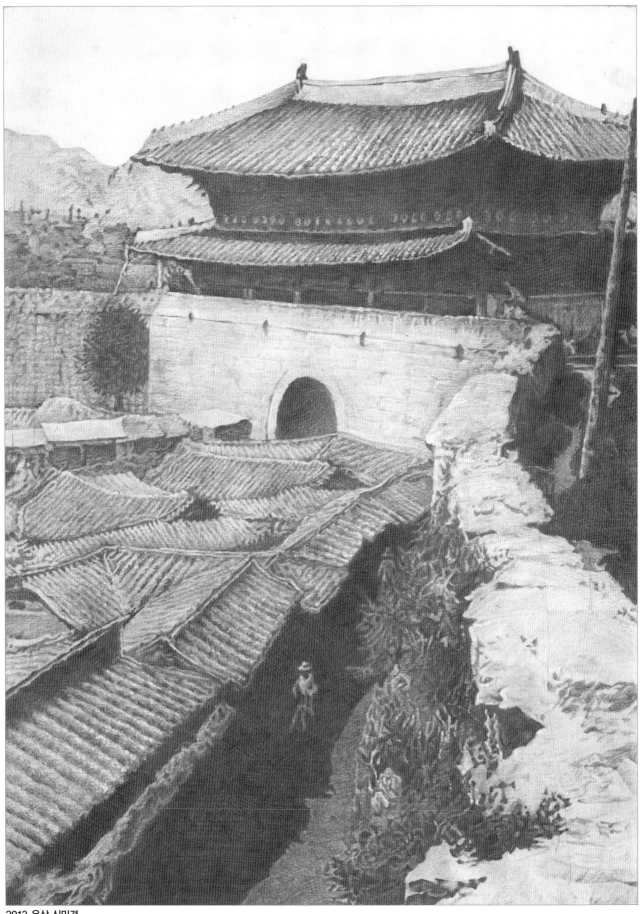

154
—
155

2013 은상 신민경

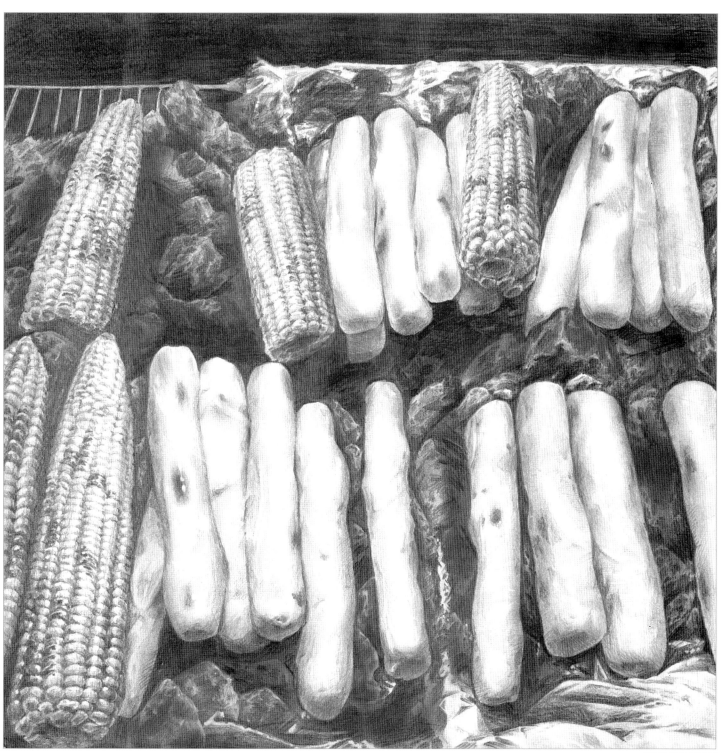

2011 동상 박윤영

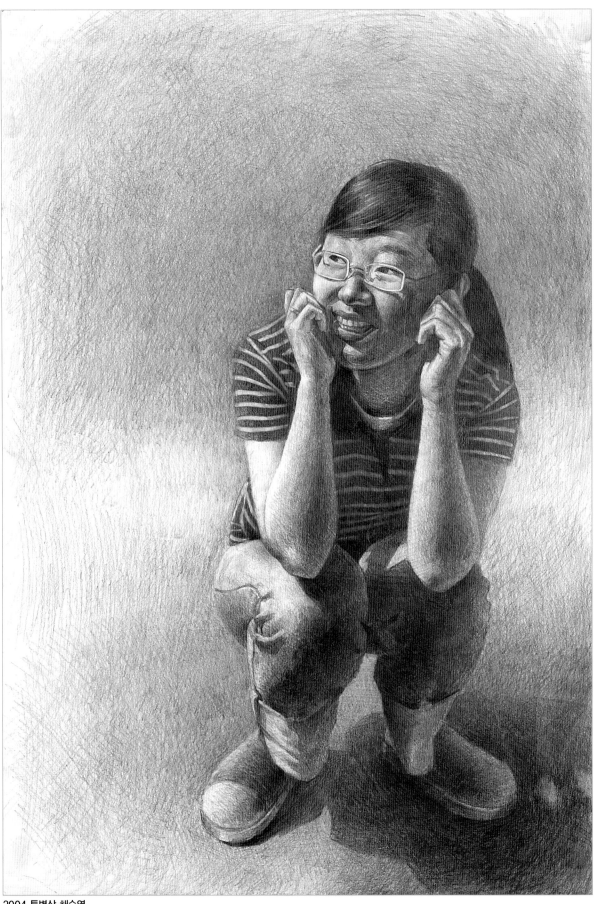

<인체소묘>

156
—
157

<2004 특별상 채승엽

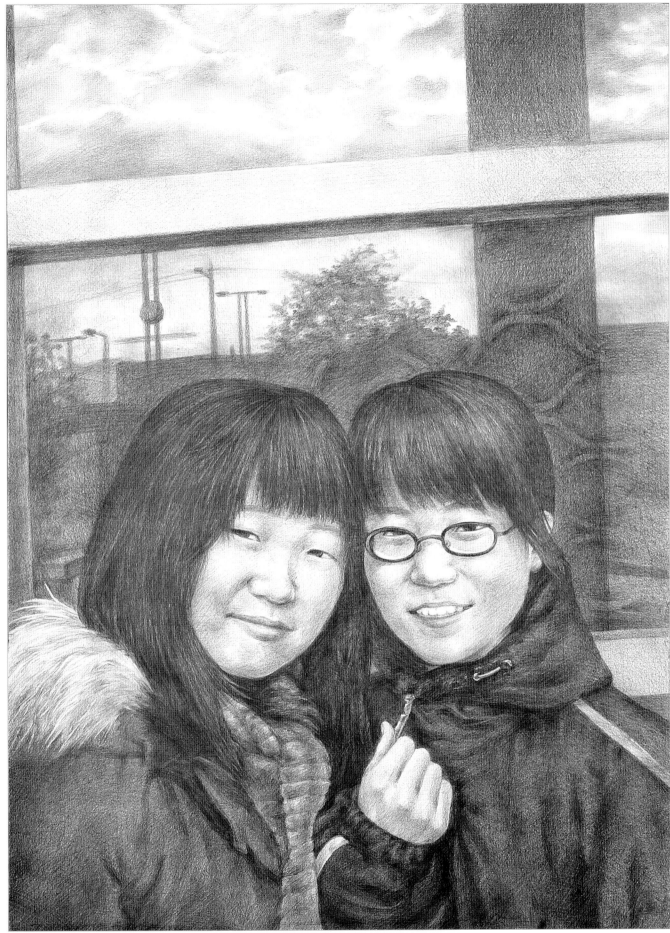

2005 특별상 배지혜

2005 특별상 김다현

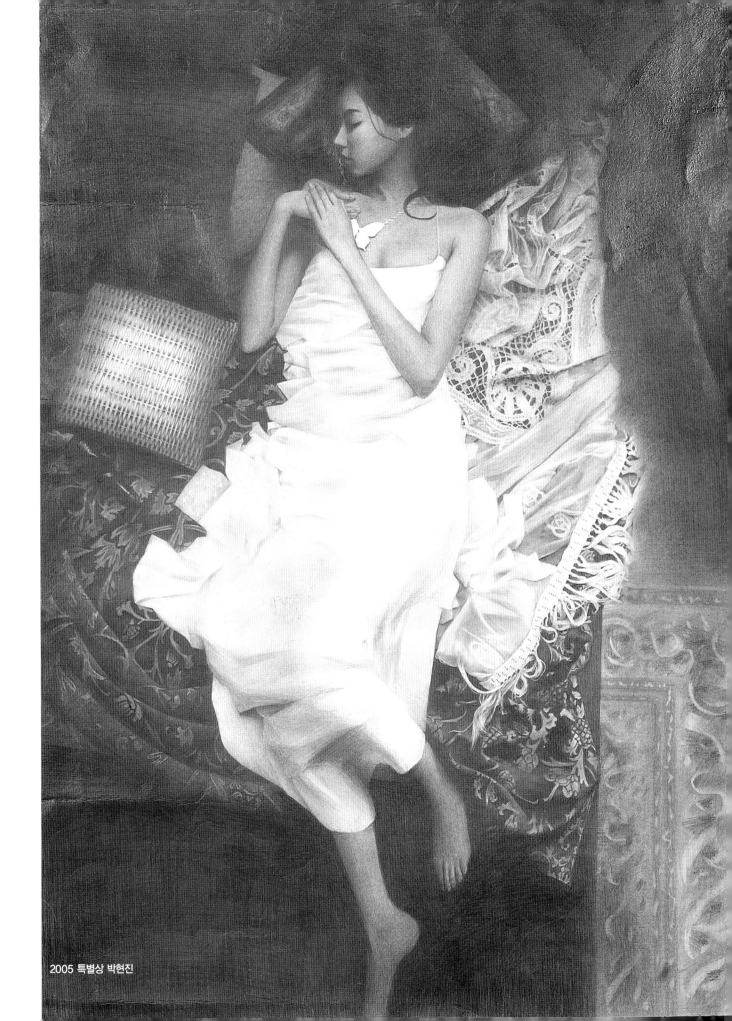

2005 특별상 박현진

2005 특별상 서지인

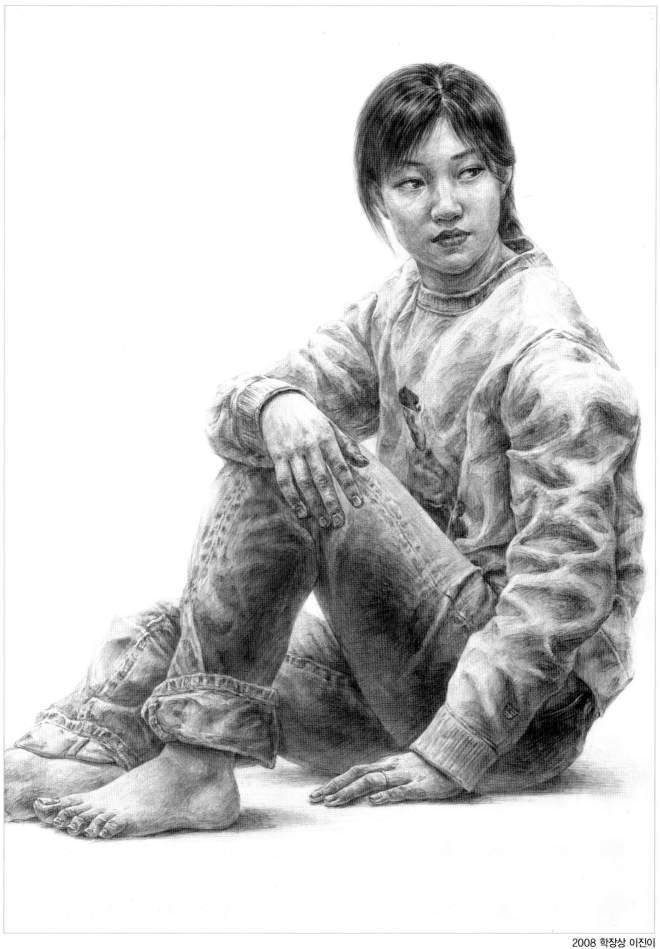

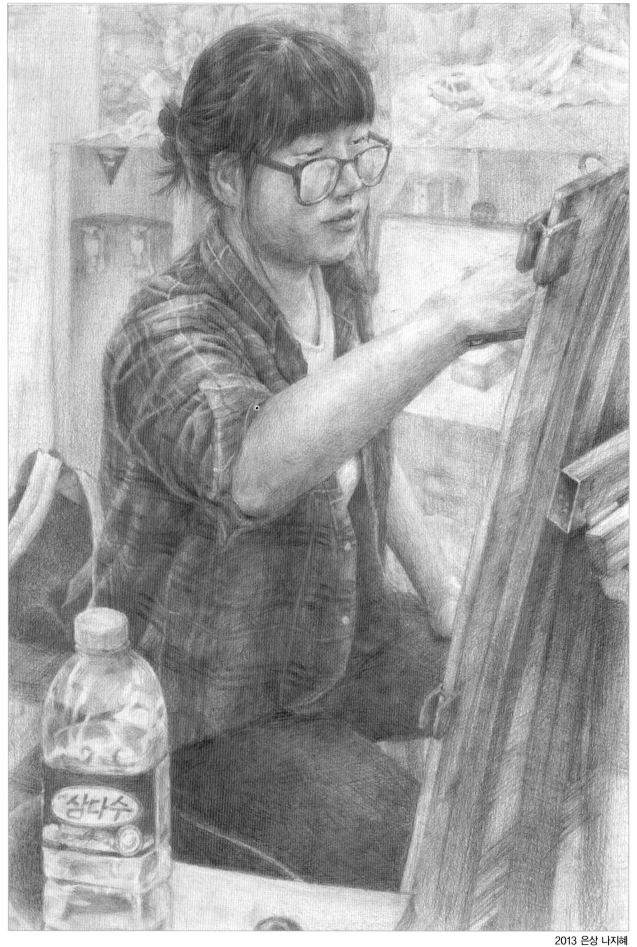

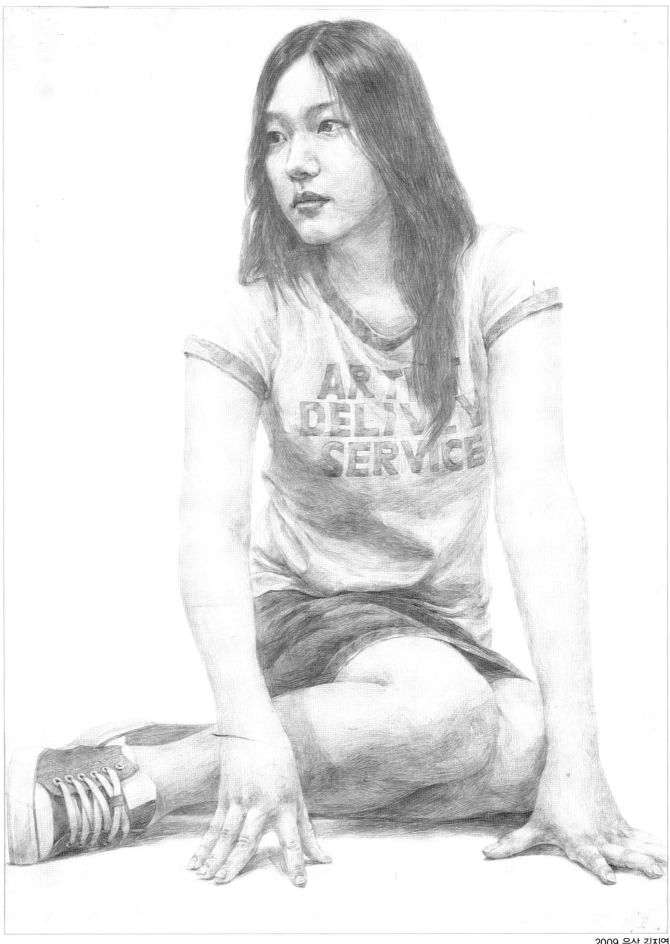

2009 은상 김지연

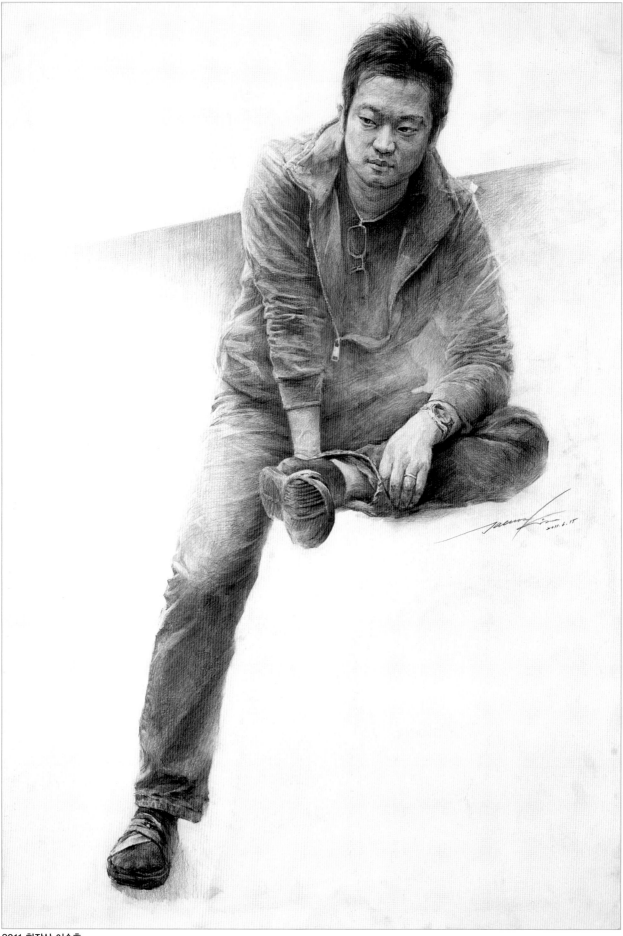

2011 학장상 이승훈

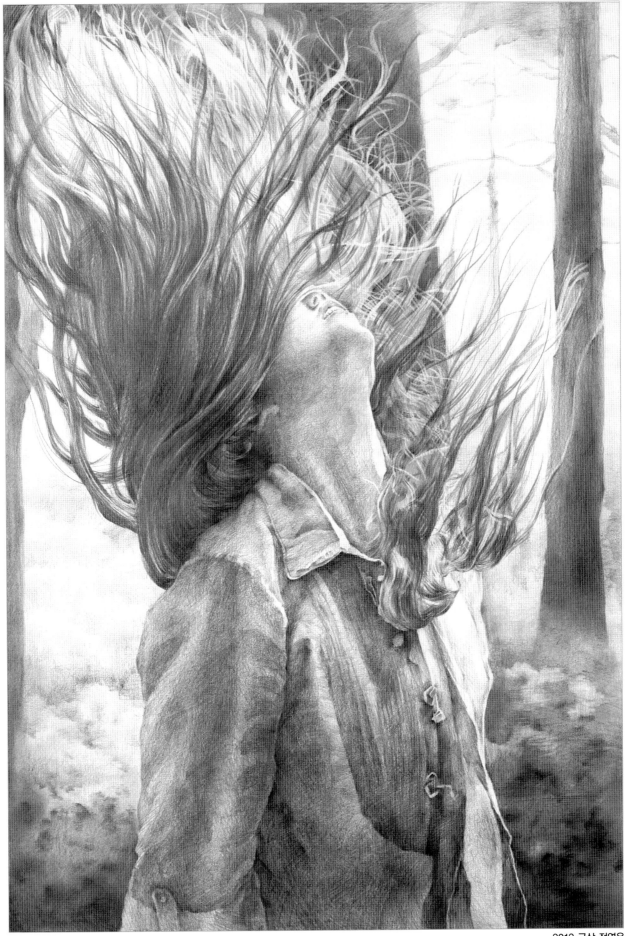

2012 금상 정영은

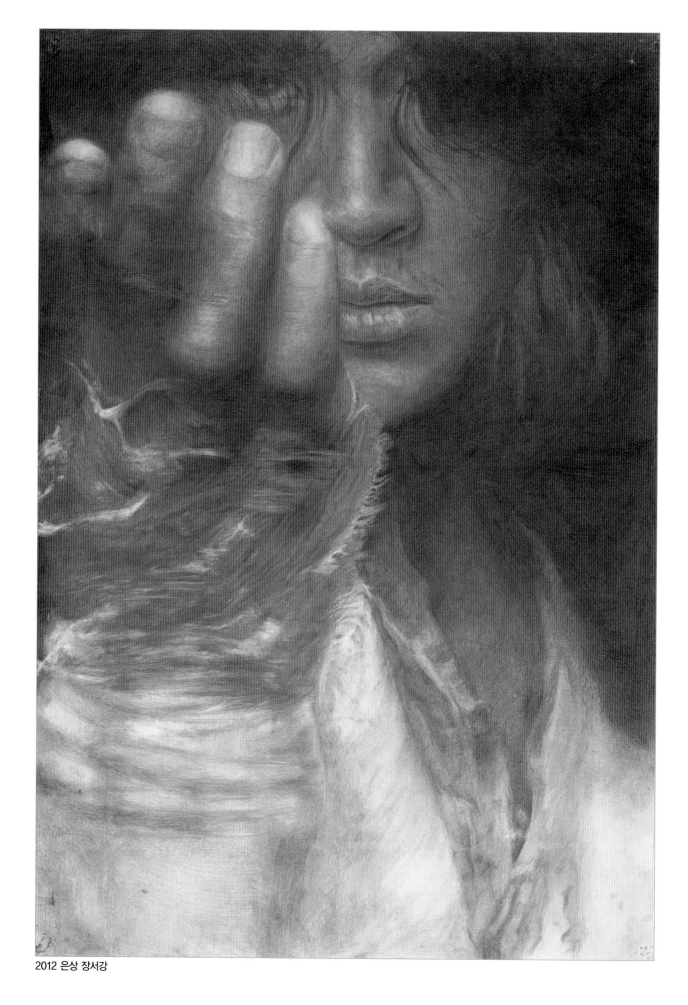

2012 은상 장서강

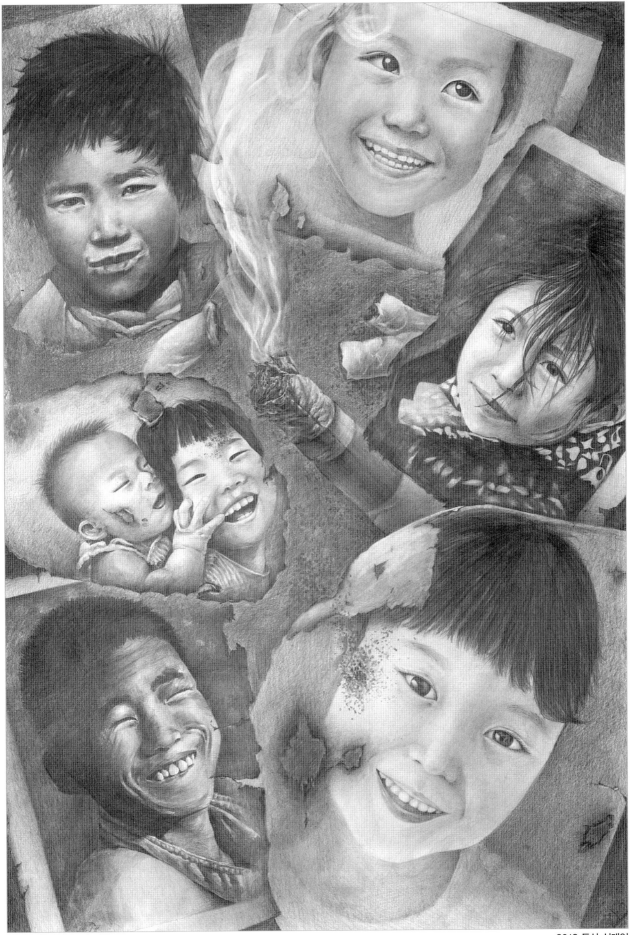

2012 동상 성태인

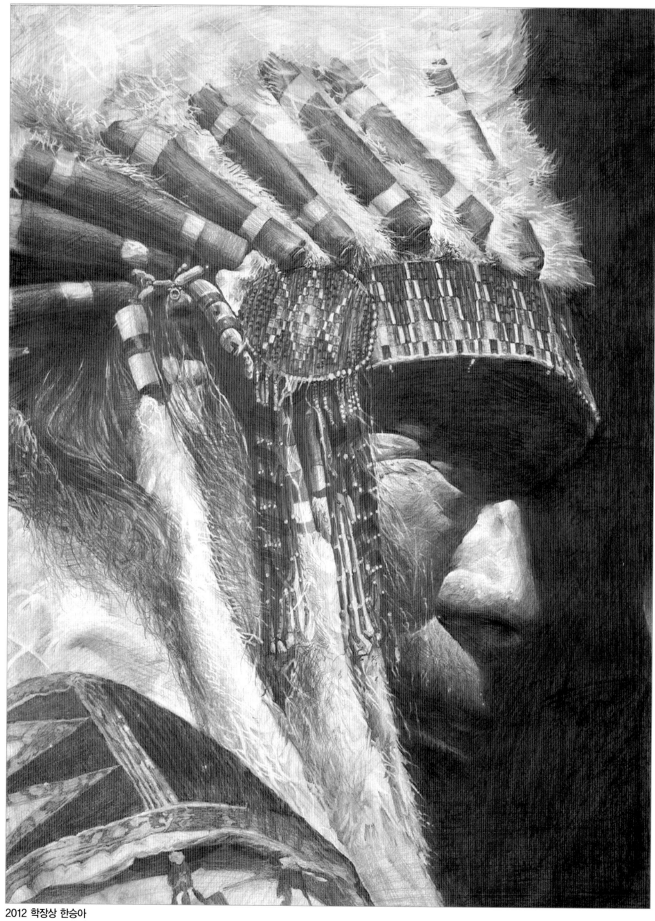

168
—
169

2012 학장상 한승아

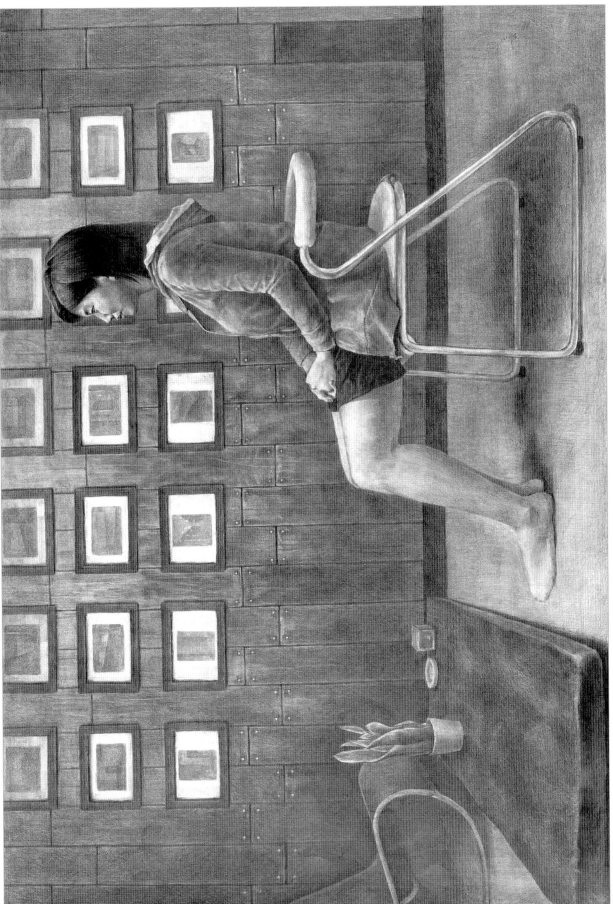

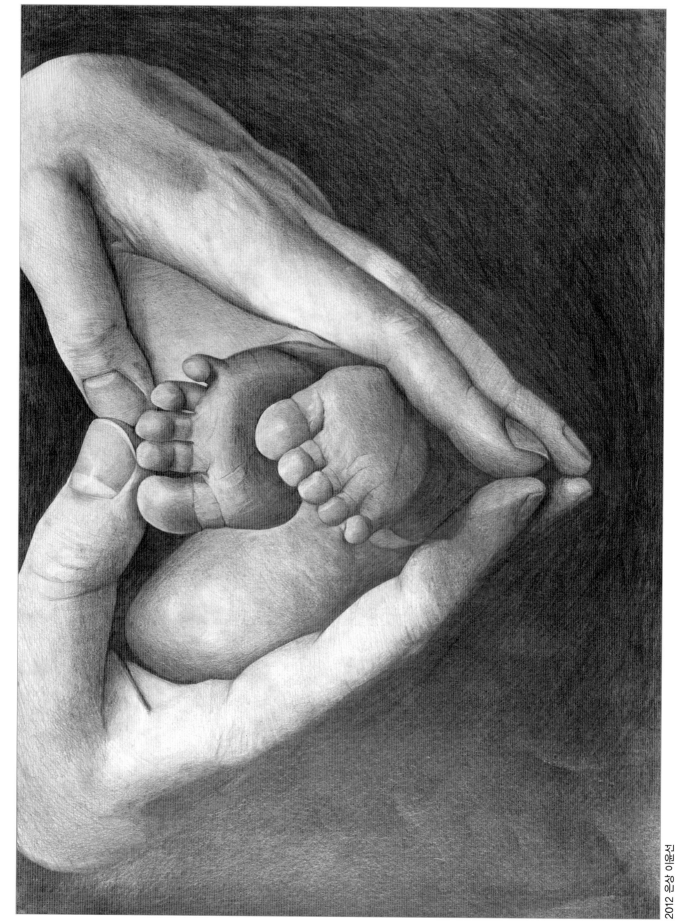

2012 은상 이윤선

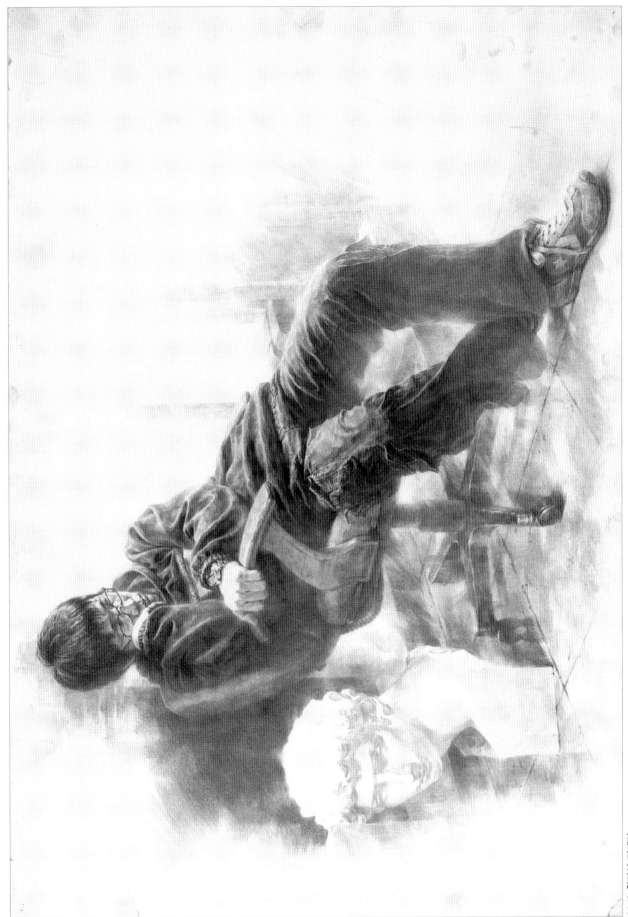

2012 동상 김소현

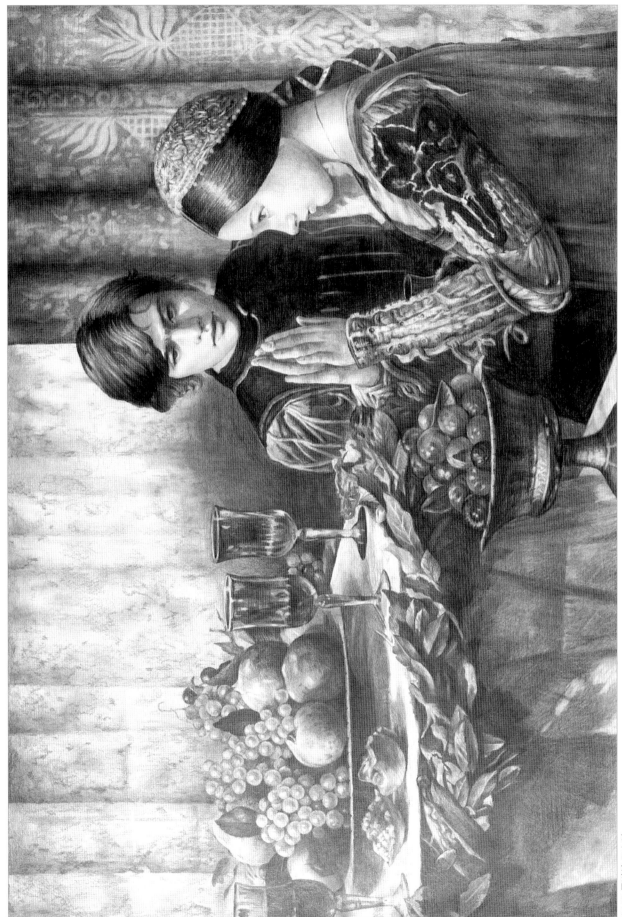

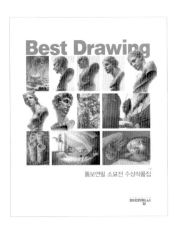

초판1쇄 인쇄 2014년 2월 3일
초판1쇄 발행 2014년 2월 10일

서 명 | 베스트 드로잉
S B N | 978-89-93399-44-8
출판예정일 | 2014/02/03
발행자 | (도서출판) 미대입시사
발행인 | 남윤성
주 소 | 서울시 마포구 어울마당로 26 제일빌딩 3F
 www.artmd.co.kr

문 의 | 02-335-6919
전 송 | 02-332-6810

정 가 | 15,000원

이 도서의 국립중앙도서관 출판시도서목록(CIP)은 서지정보유통지원시스템 홈페이지(http://seoji.nl.go.kr)와 국가자료공동목록시스템(http://www.nl.go.kr/kolisnet)에서 이용하실 수 있습니다.
(CIP제어번호: CIP2014000790)